LE GUIDE

DE

L'ARTISTE ET DE L'AMATEUR.

IMPRIMERIE DE CASIMIR,
RUE DE LA VIEILLE-MONNAIE, N° 12.

LE GUIDE

DE

L'ARTISTE ET DE L'AMATEUR,

CONTENANT LE POÈME DE LA PEINTURE, DE DUFRESNOY,
AVEC UNE TRADUCTION NOUVELLE REVUE PAR M. KÉRATRY,

SUIVIE

DE RÉFLEXIONS DE CE DERNIER AUTEUR; DE NOTES DE REYNOLDS; DE L'ESSAI
SUR LA PEINTURE, DE DIDEROT; D'UNE LETTRE SUR LE PAYSAGE DE GESSNER;
DE TROIS LETTRES TIRÉES DU PARESSEUX SUR L'OBSERVATION DES RÈGLES;
L'IMITATION DE LA NATURE ET LA BEAUTÉ.

PARIS.

GRIMBERT, LIBRAIRE, S^r DE MARADAN,
RUE DE SAVOIE, N° 14;
BOSSANGE FRÈRES, LIBRAIRES, RUE DE SEINE, N° 12.

1824.

TABLE

DES

MATIÈRES CONTENUES DANS CE VOLUME.

Pag.

Avis sommaire ou préface. IX

Notice biographique sur Dufresnoy. XII

Traduction du poème latin de l'art de la peinture, d'Alphonse Dufresnoy. . . . 1

Notes de sir Josué Reynolds sur l'art de la peinture. 37

Réflexions sur le même ouvrage, par M. Kératry, divisées en six paragraphes.

§ Ier.

Utilité de l'ouvrage de Dufresnoy. 103

§ II.

Omissions dans le poëme de Dufresnoy.. 109

§ III.

Du choix des sujets............ 116

§ IV.

Du beau par rapport à l'artiste....... 121

§ V.

De l'unité et de la variété dans le sujet... 135

§ VI.

De la critique dans les beaux-arts, et principalement dans les arts d'imitation.. 146

ESSAI SUR LA PEINTURE.
DE DENIS DIDEROT.

CHAPITRE PREMIER.

Mes pensées bizarres sur le dessin...... 165

CHAPITRE II.

Mes petites idées sur la couleur....... 171

CHAPITRE III.

Tout ce que j'ai compris, de ma vie, du clair-obscur................ 181

TABLE.

SUITE DU CHAPITRE PRÉCÉDENT.

Pag.

Examen du clair-obscur. 191

CHAPITRE IV.

Ce que tout le monde sait sur l'expression, et ce que tout le monde ne sait pas. 198

CHAPITRE V.

Paragraphe sur la composition, où j'espère que j'en parlerai. 216

CHAPITRE VI.

Mon mot sur l'architecture. 248

CHAPITRE VII.

Un petit corollaire de ce qui précède. . . 248

DU PAYSAGE,

PAR GESSNER.

Avis sur la lettre de Gessner. 257
Lettre à Fueslin. 261

LETTRES

TIRÉES DU PARESSEUX, SUR L'IMITATION.

Avis sur ces trois lettres. 285

TABLE.

	Pag.
Lettre I^{re}.	293
Lettre II.	299
Lettre III.	304
De arte graphicâ.	315

FIN DE LA TABLE.

AVIS SOMMAIRE,
OU PRÉFACE.

Ce petit volume, spécialement destiné aux artistes et à ceux qui désirent se mettre en état de les juger, se compose,

1° D'une traduction du poème d'Alphonse Dufresnoy sur la peinture : l'expérience et des suffrages respectables ont proclamé ce traité élémentaire, comme le plus exact de tous dans les règles qu'il prescrit; nous donnerons plus tard les raisons qui nous ont portés à le préférer à l'ouvrage de l'abbé de Marsy;

2° De notes de sir Josué Reynolds sur le poème de Dufresnoy : depuis que la peinture est devenue un sujet de discussions et de jugemens consignés dans les livres, Reynolds est, peut-être, le seul auteur qui mérite d'être regardé comme classique, quoique les plus grands maîtres des diverses écoles * aient pris la peine de

* On pourrait citer entre autres, Léonard de Vinci, Michel-Ange, Rubens, le Poussin, Hogarth, Le Brun, etc.

nous transmettre des remarques particulières sur leur art. Les quinze discours que cet artiste prononça au sein de l'Académie de peinture de Londres, fondée et présidée par lui jusques à sa mort, renferment tout un code de goût et de connaissances pratiques. Les notes dont il a jugé digne l'ouvrage de Dufresnoy, sont, à bien dire, un extrait substantiel de ces discours, au moins quant à l'application des règles ; c'est peut-être, entre tous les écrits connus, celui où le jeune artiste puisera la plus solide instruction ;

3° De réflexions de M. Kératry, auxquelles le même poème a servi de motif : celles-ci, divisées en six chapitres, concernent principalement la partie morale et poétique de la composition, sur laquelle Dufresnoy avait gardé un silence absolu ;

4° De l'essai sur la peinture de Denis Diderot : on connaît toute la verve, tout l'esprit avec lesquels cet auteur a parlé au public de tableaux et de statues. Parmi les nombreux ouvrages qu'il a consacrés à cet examen, son *Essai* est celui où il a déposé le plus d'observations fines et piquantes. Le peintre n'apprendra pas toujours, sous sa direction, à bien composer un tableau ;

mais il lui devra de penser, de réfléchir, de donner de l'âme à ses personnages, de les réchauffer avec les seules émotions vraies, et de se tenir constamment près de la nature, qui, en nous enseignant la route du cœur humain, nous montre celle du succès. Diderot a le sentiment de la peinture, par malheur il n'en possède pas toujours le goût. Trop souvent assis sur le trépied sacré, il s'agite, il prophétise, et du sublime de l'inspiration poétique, il tombe dans le cynisme des images. Heureux les artistes ses contemporains, auxquels il recommandait sans cesse d'*ébourriffer* chaque tête, de lui donner de l'*humeur*, quand il ne les gourmande point d'un air ébourriffé lui-même et avec une humeur de propos et de ton, dont nous ne voudrions pas plus user envers leurs successeurs, qu'ils ne seraient sans doute disposés à en supporter la fougue! En effet, l'artiste, ainsi que l'homme de lettres, appartient aujourd'hui bien mieux à la société, et d'une manière plus digne, que dans les temps où Diderot tenait la plume. Cependant, il faut reconnaître que plusieurs des pages de cet auteur sur l'art (et nous donnons les plus remarquables), étincellent de traits de génie. S'il n'est pas toujours un guide sûr, au moins il ne manque jamais

d'occuper fortement son voyageur ; s'il ne l'intéresse vivement, il l'amuse, et c'est quelque chose, dans la vie, qui ne s'appelle pas improprement un voyage ;

5° D'une lettre de Salomon Gessner sur le paysage : il avait le droit de parler du paysage, celui qui n'a pas écrit dix lignes sur un feuillet, sans y placer un sité pittoresque ou un tableau champêtre ; aussi les avis qu'il donne sont faits pour être reçus avec reconnaissance. On dirait un ami, qui, revenant de la campagne, où il a passé une journée agréable, vous indique la route qu'il faut suivre pour se retrouver dans les mêmes prairies et les mêmes bosquets qu'il a parcourus ;

6° De trois lettres attribuées à Reynolds et tirées du Paresseux, journal anglais : destinées à une feuille publique, ces lettres montrent une connaissance profonde des vrais moyens de l'art et des libertés qu'il autorise. Elles se recommandent encore par une originalité, dont l'effet dut être, dans le temps, de dérouter sur le nom de leur auteur. Le sage Reynolds, voulant se cacher, ne cessa pas d'être sage : il fut de plus léger et aimable ; il essaya même d'échapper aux re-

gards sous les couleurs du paradoxe, et, comme
à la faveur de ce déguisement, il est allé assez
loin, nous avons cru devoir le harceler un peu
dans sa course;

7° Enfin, du texte latin du poëme de Dufresnoy:
plusieurs de nos lecteurs n'étant pas familiarisés
avec la langue d'Horace qui, par sa concision,
serait beaucoup plus didactique que la nôtre, si
elle en avait toute la clarté, nous avons cru devoir placer à la fin du volume des vers qui, au
premier coup d'œil, eussent pu tromper sur le
but, l'intérêt et l'utilité réelle de ce recueil. En
le nommant LE GUIDE DE L'ARTISTE, nous ne craignons pas d'encourir un reproche de présomption; au moins, nous ne l'aurions mérité que
dans la supposition où il existerait déjà une réunion aussi peu volumineuse d'écrits, également
propres à former le goût et le jugement dans
la carrière des arts d'imitation. Or, un tel livre
n'existant pas encore, nous avons le droit d'espérer que l'artiste qui entre dans cette carrière,
avec le dessein d'y laisser des traces honorables
de son passage, et l'homme du monde, qui souhaite la parcourir avec une provision d'aperçus
suffisante pour se plaire dans des appréciations

bien motivées, nous saurons gré d'avoir placé, sous un format portatif, l'instruction aussi solide qu'agréable, dont ils auront respectivement senti le besoin.

K....

NOTICE

BIOGRAPHIQUE

sur

CHARLES-ALPHONSE DUFRESNOY.

———•———

Charles-Alphonse Dufresnoy, né en 1611, était fils d'un célèbre apothicaire de Paris, qui le fit étudier avec tous les soins possibles, dans la vue d'en faire un médecin; ce qu'il a de commun avec le célèbre Mignard, qui fut destiné à la même profession. Les premières années que Dufresnoy passa au collége secondèrent heureusement les intentions de son père, par les grands progrès qu'il fit. Mais dès qu'il fut plus avancé, et qu'il eut goûté les charmes de la poésie, le génie qu'il avait pour cet art se développa peu à peu; son penchant se fortifia par l'exercice, et à juger par ces commencemens, il devait être un jour un des plus grands poëtes de son siècle, si l'amour de la peinture, dont il fut également épris, n'eût partagé son goût et son talent. Bientôt il ne fut plus question de médecine; il se déclara tout-à-fait en faveur de la peinture, malgré les contradictions de ses parens, qui, sans avoir égard à la violente inclination de leur fils, employèrent les plus mauvais traitemens pour l'en détourner, parce qu'ils n'avaient qu'une idée basse

de la peinture, et qu'ils ne la regardaient que comme un vil métier; non comme le plus noble des arts. Toute la résistance dont on usa ne fit qu'irriter cette passion naissante, et sans perdre de temps à délibérer, Dufresnoy s'abandonna tout à son génie. Il avait près de vingt ans lorsqu'il commença à prendre le crayon. Il dessina d'abord chez Perier, et ensuite chez Vouet.

A peine eut-il été deux ans dans cet exercice, qu'il partit pour l'Italie. Il y arriva, selon de Piles, en 1634, et, selon M. Dargenville, en 1633. Mignard l'y étant allé trouver en 1636, ces deux jeunes peintres lièrent ensemble une amitié très-étroite, et qui dura jusqu'à la mort. Pendant les deux premières années que Dufresnoy passa à Rome, il vécut très-mal à son aise. Ses parens, dont il avait méprisé les avis sur sa profession, l'avaient abandonné, et le fonds dont il s'était pourvu avant de partir, fut à peine suffisant pour faire son voyage. Ainsi, n'ayant dans Rome ni connaissances, ni amis, il fut réduit à une telle extrémité, qu'il ne vivait la plupart du temps que de pain et d'un peu de fromage. Mais sa sobriété naturelle le rendait insensible à cette misère, et il n'était occupé que de ses études de peinture qu'il continuait avec beaucoup de chaleur. Comme il savait la géométrie, et qu'il avait un goût excellent pour l'architecture, il commença par peindre des ruines, et de ces restes d'édifices qui sont aux environs de Rome. Il les vendait pour subsister, et les donnait presque pour rien. L'arrivée de Mignard qui vint à Rome deux ans après lui, changea sa situation. Ils logèrent ensemble, et tout fut commun entre eux; on les appelait les *inséparables*. Le cardinal Farnèse leur fit copier

tous les beaux tableaux de son palais. Mais l'esprit de Dufresnoy était d'une trempe à ne pas se contenter d'une connaissance médiocre; il dessinait tous les soirs aux académies avec une ardeur extraordinaire, que l'émulation de Mignard, plus praticien que lui, ranimait encore. A mesure que le premier approfondissait quelques parties de son art, il mettait en vers latins les notions qu'il avait acquises. Après s'être bien rempli de sa matière, il forma le plan de son poème, où l'on voit qu'il a bien profité de ce que Léonard de Vinci avait écrit sur la peinture. Ce poème lui coûta beaucoup de travail, et il prouve autant son érudition dans les langues grecque et latine, que son profond savoir dans toutes les parties de son art; aussi l'aimait-il plus que tous ses autres ouvrages. Il avait une passion extraordinaire pour ceux du Titien, parce qu'il trouvait que, de tous les peintres, c'était celui qui exprimait le mieux la nature. Il copia avec un soin incroyable ce qu'il y a de plus beaux tableaux de ce grand coloriste à Rome. Le temps qu'il donnait à la lecture et à s'entretenir de son art avec les amateurs ou les gens d'esprit qu'il trouvait disposés à l'entendre, lui en laissait peu pour travailler. Il paraissait d'ailleurs qu'il ne peignait pas aisément, soit que sa grande théorie lui retînt la main, soit que, n'ayant appris de personne à manier le pinceau, il eût contracté une manière peu expéditive. Quoi qu'il en soit, ses ouvrages sont en petit nombre; car il ne faut pas compter toutes les copies qu'il a faites d'après le Titien. Ils se réduisent à environ cinquante tableaux, parmi lesquels il y a quelques tableaux d'autel, à quelques paysages, et à deux plafonds, l'un qu'il a peint à l'hôtel d'Erval, aujourd'hui d'Armenonville, l'autre au

Rincy. M. le comte de Caylus soupçonne que les Amours qui portent et qui déroulent des tapis peints sur lesquels on voit des paysages représentant les aventures de Psyché, sont de Dufresnoy, et non de Mignard à qui on les attribue. On prétend encore que la pensée du beau tableau de la peste d'Épire, qui est chez le roi, est de notre poète. Mais si ses tableaux, observe de Piles, ne suffisent pas pour répandre son nom aussi loin qu'il mérite d'être porté, son poème sur la peinture le fera vivre autant que cet art sera dans le monde en quelque estime.

Dufresnoy se sépara de Mignard en 1653, pour retourner en France. Il voulut passer par Venise, et s'y arrêta environ deux ans. Mignard, pressé par ses lettres, l'y vint trouver, et ils travaillèrent ensemble dans cette ville sept ou huit mois. Enfin Dufresnoy quitta l'Italie, après un séjour de près de vingt-quatre ans, et arriva à Paris en 1656. Il fut d'abord loger chez un ami, qui l'occupa à peindre un petit cabinet. Mais Mignard qui, de Venise, était retourné à Rome, étant revenu en France en 1658, Dufresnoy alla demeurer avec lui. Ils restèrent ensemble jusqu'à ce qu'une attaque de paralysie, ayant ôté à Dufresnoy l'usage des mains, l'obligea de se retirer chez son frère, à Villiers-le-Bel, où il mourut en 1665, âgé de cinquante-quatre ans, et sans avoir été marié. Mignard, ami rare, et à qui la réputation de son ami était chère, le pressait depuis long-temps de publier son poème; mais Dufresnoy temporisa tant, qu'il n'eut pas la satisfaction de le voir imprimé.

De Piles, qui avait connu très-particulièrement Dufresnoy, et qui même avait le privilége de le voir peindre, ce qu'il ne permettait, dit-il, à personne,

parce qu'il peignait difficilement, caractérise ainsi ce grand maître :

« Le grand nombre de connaissances dont il avait
» l'esprit rempli, et sa mémoire qui les lui fournissait
» facilement, quand il en avait la moindre occasion,
» faisait que sa conversation, quoique très-utile, était
» si pleine de digressions, qu'il en perdait souvent le
» sujet principal ; ce qui a fait dire à plusieurs per-
» sonnes que cela venait d'une abondance de pensées
» que la vivacité de son imagination lui fournissait.
» Pour moi, continue de Piles, qui l'ai vu de près, et
» qui l'ai fort observé, il m'a paru que son imagination
» était très-belle à la vérité, mais qu'elle n'était point
» vive, et que le feu dont elle était remplie était assez
» modéré. Cela est si vrai qu'il ne se contentait jamais
» de ses premières pensées, mais qu'il les repassait et
» les digérait dans son esprit avec toute l'application
» imaginable. Il se servait, pour les embellir, des
» convenances qu'il croyait nécessaires et des lumiè-
» res qu'il tirait de son érudition. Ce fut selon les prin-
» cipes qu'il avait établis dans son poème, qu'il tâcha
» d'exécuter ses pensées. Il travaillait avec beaucoup
» de lenteur, et je lui aurais souhaité cette grande
» vivacité qu'on lui attribue, pour donner plus d'es-
» prit à son pinceau, et pour mettre ses idées en un
» plus beau jour. Cependant il ne laissait pas d'aller
» à ses fins par la théorie, et il y a lieu d'être étonné
» que cette même théorie, qui devait le rendre assuré
» de la bonté de son ouvrage, ne lui ait pas rendu la
» main plus hardie. Ce qu'on peut dire à cela, c'est
» que *la plus grande spéculation a besoin d'une*
» *grande pratique*, et que Dufresnoy n'avait que celle

» qu'il s'était acquise de lui-même par le peu de ta-
» bleaux qu'il avait faits.

» Il est aisé de voir par ses ouvrages, qu'il cher-
» chait le Carache dans le goût du dessin, et le Titien
» dans le coloris, ainsi qu'il s'en expliquait souvent.
» Nous n'avons point eu de peintres français qui aient
» tant approché que lui du dernier. On peut en juger,
» entre autres, par les deux tableaux qu'il fit à Ve-
» nise pour le noble Marc Paruta, dont l'un repré-
» sente une Vierge, à demi-corps, et l'autre une Vé-
» nus couchée. Ce qu'il a fait en France tient encore
» de ce goût-là, et surtout le Salon de Livri, qui est le
» plus beau de ses ouvrages, au sentiment des con-
» naisseurs. »

Il ne paraît pas que Dufresnoy ait fait d'élèves;
mais il contribua beaucoup à former l'imagination de
Mignard. Comme celui-ci dessinait plus facilement,
Dufresnoy lui lisait les plus beaux endroits de l'Iliade,
de l'Énéide, du Tasse, ou quelques odes d'Anacréon,
et Mignard en faisait des esquisses.

DE L'ART
DE LA PEINTURE.

Sœurs et rivales, la peinture et la poésie ont entre elles beaucoup de ressemblance ; elles font souvent un doux échange de noms et d'attributs. Souvent on appelle la peinture, poésie muette, et la poésie, peinture parlante.

Les peintres ont fait revivre sur la toile tout ce qui leur a paru propre à charmer les yeux ; les poëtes ont chanté tout ce qu'ils ont cru digne de charmer les oreilles. La peinture doit craindre de prostituer ses pinceaux à des sujets que la poésie n'a pas daigné chanter sur sa lyre.

Toutes deux, jalouses de perpétuer les honneurs dus à la religion, s'élèvent jusqu'aux cieux, pénètrent jusqu'au séjour du tonnerre, jouissent de l'aspect et de l'entretien de la Divinité, et transmettent aux mortels, avec ses oracles et ses prodiges, le feu divin qui anime ses œuvres. Parcourant l'univers, elles percent la nuit profonde des temps, déroulent les anna-

les des siècles, recueillent et signalent les événemens mémorables.

Tout ce qui est beau dans les cieux, sur la terre et sur les mers; tout ce qui est digne d'illustration, compose l'immense et riche domaine de la peinture et de la poésie : par elles, les noms et les hauts faits des héros retentissent dans l'espace des âges, et leur gloire leur survit, immortalisée par des chefs-d'œuvre; tant sont grandes et la puissance et la gloire des arts!

Je n'invoquerai pas le secours des Muses ni d'Apollon pour donner à mon style un rhythme harmonieux. Mes vers n'énoncent que des préceptes. Une précision sévère, des définitions claires et simples doivent en faire tout le mérite. Je ne veux point briller, mais instruire.

Loin de moi la pensée d'assujettir à des règles de vulgaires artistes qui se traînent dans les sentiers de la routine, ou de comprimer les nobles élans du génie, et d'étouffer ses hardies conceptions, sous un amas de préceptes obscurs et compliqués! Mais je veux que l'artiste vraiment digne de ce nom, dirigé par des études sages et éclairées, s'identifie avec la nature et la vérité, et que seules, à la faveur de cette fusion, elles gouvernent son imagination et son pinceau.

PREMIER PRÉCEPTE.

Du beau.

La première et la plus importante partie de l'art (1) est la connaissance approfondie de tout ce que la nature a produit de plus noble. C'est ce goût délicat et sûr qui caractérise l'école des anciens, hors laquelle un peintre inepte et barbare s'éloigne du beau et déshonore l'art même qu'il professe, sans en connaître les vrais principes (2); de là cet adage remarquable cité par les anciens : *Rien n'égale la folle présomption des mauvais peintres et des mauvais poëtes.*

Connaître un objet, l'aimer, le désirer, telle est la marche ordinaire de nos sensations. On peut, par d'infatigables efforts, obtenir ce qu'on désire ardemment; les découvertes qu'on ne doit qu'à l'aveugle hasard sont souvent trompeuses. Ce que nous voyons peut tenir parfaitement sa place dans la nature et ne pas convenir à la dignité de l'art. Le peintre ne doit traiter que ce qui est vraiment beau. Maître de son art, qu'il ne s'abaisse point à une servile imitation ; que son talent corrige les erreurs de la nature, et que, par un choix de ses formes les plus heureuses, il en fixe à jamais sur la toile les beautés touchantes et fugitives (3)!

II. — De la théorie et de la pratique.

La pratique seule, et privée des lumières de la théorie, erre sur les bords d'un précipice comme un aveugle sans guide, et ne produira jamais rien d'illustre (4) dans la mémoire des hommes; réduite à ses propres forces, la théorie ne peut conduire à la perfection. Elle n'est plus dès-lors qu'une science aride. Ce n'est point en analysant froidement les préceptes de son art, qu'Apelles a créé des chefs-d'œuvre (5).

L'art de peindre ne peut, dans toutes ses parties, être soumis à des règles certaines, puisque la plus grande beauté, qui est le but de ses travaux et l'objet de ses méditations, ne saurait être bien définie. J'oserai néanmoins indiquer quelques préceptes sur les points qui en sont susceptibles, en interrogeant la nature et les monumens de l'antiquité, modèles élémentaires de l'art.

Ainsi l'étude éclaire et dirige vers la perfection un génie avide de succès et de gloire, et que son impatiente ardeur exposerait aux plus dangereux écarts.

Il est, en toute chose, un point désirable et difficile à saisir, au delà et en deçà duquel le bien échappe à nos efforts.

DE LA PEINTURE.

III. — Du sujet.

Choisissez un sujet digne et beau, susceptible de toutes les grâces et de tous les charmes que peuvent faire naître et le prestige des couleurs et l'élégance du dessin, un sujet où, l'art venant à développer tout son éclat et tout son pouvoir (6), l'instruction trouve aussi une noble pâture.

INVENTION.

PREMIÈRE PARTIE.

De la Peinture.

Je commence. Le pinceau créateur doit esquisser, sur la toile vierge encore, le sujet et l'ordonnance générale du tableau : c'est ce que nous appelons l'*invention* (7), fille du génie ou de la nécessité, et mère de tous les arts et de tous les talens (8), quand elle s'est réchauffée au feu d'Apollon.

IV. — Disposition et économie de tout l'ouvrage.

Il faut d'avance combiner les attitudes, et disposer les effets des lumières et des ombres, préparer l'harmonie des couleurs entre elles, et prévoir leurs effets réciproques.

V. — Fidélité du sujet.

Conformez avec une rigoureuse fidélité

votre sujet aux documens que nous ont laissés les anciens, aux mœurs, aux coutumes et aux époques (9).

VI. — N'admettre rien d'inutile.

Gardez-vous d'admettre dans votre tableau rien d'inutile, d'inconvenant (10), ou qui devienne un vol fait à l'attention. La peinture doit imiter la tragédie, qui concentre dans l'action principale tout l'intérêt du drame, et la plus grande force de l'art. Ce talent, aussi rare que nécessaire, ne s'acquiert ni par l'étude ni par les veilles (11); vous ne sauriez l'attendre que d'une inspiration céleste, ou d'une émanation du feu sacré dérobé par Prométhée sur l'autel des dieux : il n'est pas donné à tout le monde d'aller à Corinthe.

La peinture parut d'abord chez les Égyptiens, mais informe et bizarre. Admise sur la terre classique des beaux-arts, elle reçut des Grecs le charme et la vigueur (12), et parvint par de rapides succès à ce haut degré de perfection qui semble surpasser la nature même.

La Grèce se partagea en quatre écoles principales : Athènes, Sycione, Rhodes et Corinthe. Elles ne différaient, entre elles, que par une manière toujours belle sans être la même. Ces nuances, qui caractérisent chaque école, se font remarquer dans les statues antiques :

ces monumens sont pour nous le type de la beauté ; les siècles suivans n'ont pu en imiter ni le fini ni la hardiesse.

VII. — Dessin.

DEUXIÈME PARTIE.
De la Peinture.

Voilà les modèles qu'il faudra consulter (13) dans le choix des attitudes ; que les formes en soient grandes, amples, variées dans leur pose, et que celles qui sont vues de face contrastent avec celles qui leur sont opposées ; que toutes se balancent avec grâce et sans efforts sur leur centre de gravité.

Qu'à l'imitation des mouvemens de la flamme ou du serpent, les contours en soient onduleux, faciles, flatteurs à l'œil comme au tact, et ne laissent apercevoir aucune aspérité; qu'ils naissent de loin, s'amollissent et se développent sans confusion; que les membres soient conformés suivant les règles de l'anatomie, dessinés d'après le mode grec, peu saillans par les muscles, tels enfin qu'on les voit dans les statues antiques; qu'ils semblent s'appartenir et s'engendrer dans de justes mesures; enfin, que les parties bien ordonnées forment un tout unique et parfait.

VIII. — Variété dans les figures.

Qu'une partie qui en produit une autre soit

toujours plus forte ; que tout se déploie sous un même point de vue, quoique la perspective doive être moins considérée comme une règle certaine que comme auxiliaire de la peinture (14). Souvent son illusion séduit, car les objets ne se dessinent pas toujours dans les proportions sévères d'un plan géométral, lorsqu'ils viennent frapper nos regards.

L'âge, les traits, le teint et les cheveux varient à l'infini. Sous ces divers rapports les hommes diffèrent autant entre eux que les climats.

IX. — Accord de la figure et des membres avec les draperies.

Que tous les membres soient en rapport avec la tête, et ne composent, avec les draperies bien jetées, qu'un même corps (15).

X. — Imiter l'action.

Puisque l'imitation de la voix est au-dessus des efforts de l'art, que l'action des figures (16) ait au moins l'expression du silence dans l'être qui y est condamné !

XI. — Principale figure du sujet.

La figure principale occupera le milieu du tableau, et sera sous le jour le plus favorable (17). Elle devra être distinguée par quelques traits particuliers, même par une beauté

spéciale; aucune de ses parties ne sera masquée par les autres figures.

XII. — Groupe des figures.

Que les membres des figures soient bien agencés ; qu'un léger intervalle sépare les groupes sans les isoler. Le tableau, dépourvu de cet ordre, n'offre plus à l'œil mécontent et fatigué qu'une pénible confusion, qu'un papillotage où rien ne se démêle.

XIII. — Diversité des figures dans les groupes.

Il ne faut pas que les sujets et les membres d'un même groupe aient un mouvement uniforme (18); disposés dans une direction différente, ils doivent s'enlacer et se contraster sans désordre. Opposez donc à des figures vues de face, des figures placées dans un sens contraire ; des épaules à des poitrines, des membres de droite à des membres de gauche.

XIV. — Équilibre du tableau.

Qu'un des côtés de votre tableau ne soit pas vide, et l'autre surchargé d'acteurs; qu'une distribution bien entendue anime tout l'espace, soit qu'il se couvre de figures, soit qu'elles y soient jetées avec épargne, car toute votre composition, d'une extrémité à l'autre de la toile, doit se balancer dans un sage accord.

XV. — Nombre des figures.

La scène théâtrale ne peut, sans inconvénient, admettre en même temps beaucoup d'acteurs, et il est de même presque impossible de faire un bon tableau, en y multipliant trop les personnages. On ne doit donc pas s'étonner qu'il soit si difficile de grouper avec succès un grand nombre de figures, puisque l'on compte si peu de chefs-d'œuvre, même parmi les tableaux où elles sont peu nombreuses.

Ce mélange tumultueux détruit, dans un tableau, la pureté, l'unité d'action et le doux repos de la vue qui en font tout l'intérêt et tout le charme (19). N'oubliez pas que la grâce du sujet s'efface partout où vous refusez un champ libre à son développement.

Si cependant le sujet exige une grande réunion de figures (20), l'ordonnance de toutes les parties de votre tableau sera soumise à un même plan ; et l'œil et la pensée pourront au même instant en saisir l'ensemble.

XVI. — Des articulations et des pieds.

Que les jointures, dans les membres qui s'éloignent du corps, soient rarement cachées ; quant aux pieds, montrez-les toujours.

XVII. — Accord des mains et de la tête.

Les figures placées derrière les autres man-

quent de vie, de force et d'élégance, si le mouvement des mains n'accompagne celui de la tête.

Évitez les points de vue bizarres dont la nature offre peu de modèles ; évitez les mouvemens forcés, les attitudes pénibles, tous les accidens peu flatteurs comme les raccourcis.

XVIII. — Ce qu'il faut éviter dans la distribution et la composition des figures.

Fuyez aussi les lignes droites ou trop marquées, les contours égaux et monotones, les angles, les saillies, les carrés, les triangles, toutes ces figures d'une roideur géométrique, dont une aride et froide symétrie semble avoir calculé les dimensions.

Il faut, je le répète, que les lignes principales se combinent et se contrastent ; ainsi disposée, chaque partie du tableau s'anime et donne à l'ensemble la grâce et la vigueur.

XIX. — Accord de la nature et du génie.

Sans cesser d'étudier la nature, livrez-vous aux élans de votre génie (21). Ne croyez pas cependant que le génie et l'étude suffisent pour composer un beau tableau. Ne négligez point la nature ; elle seule est infaillible et vraie. Mille chemins conduisent à l'erreur ; un seul conduit à la vérité. Mille lignes courbes peu-

vent partir d'un point vers un autre; la ligne droite est unique.

XX. — Étude de la nature et de l'antique.

Imitez les anciens, observez comme eux la belle nature, telle que la comporte votre sujet. Recherchez, étudiez avec soin les médailles antiques, les statues, les vases et les bas-reliefs : tous ces monumens, témoins séculaires des talens et du génie des vieux âges, élèvent l'âme, agrandissent les idées ; l'artiste, placé dans l'auguste présence de ces chefs-d'œuvre, ne laisse tomber qu'un regard de pitié sur notre siècle, qui n'a rien produit encore dont puisse se nourrir l'espoir d'une aussi belle renommée.

XXI. — Comment une figure seule doit être traitée.

Si vous ne traitez qu'une seule figure (22), qu'elle soit éminemment belle, et d'un riche coloris. Que les draperies, jetées avec noblesse et d'un faire large, dessinent le nu, et qu'une ingénieuse distribution d'ombres et de lumières modèle, en tous sens, des formes que les vêtemens doivent couvrir et non presser (23).

XXII. — Des draperies.

Si les draperies ont de l'ampleur, coupez-en les vides qu'il faudrait ombrer trop fortement, par des plis intermédiaires et qui s'ac-

couplent avec ceux des extrémités latérales, à l'aide d'élévations ou de dépressions toujours exemptes de crudité.

Les muscles ne constituent pas la beauté des corps, car les figures où ils sont le moins prononcés, en ont souvent plus de grâce et de noblesse. La beauté des draperies ne consiste pas non plus dans le nombre des plis, mais dans l'ordre bien réglé et naturel de leur jeu.

Il faut aussi avoir égard à l'âge, au sexe, à la condition des personnages. Les draperies seront amples pour un magistrat, grossières et retroussées pour les esclaves et les villageois, collantes et légères pour les jeunes filles.

Dans les masses d'ombres, d'un effet toujours désagréable lorsqu'elles sont prolongées, soulevez quelquefois les étoffes, pour qu'à la faveur de ce léger renflement, la lumière s'épanche au désir de l'œil et du tableau.

XXIII. — Ornement du tableau.

Les nobles attributs des vertus ajoutent à la majesté des figures. Tels sont ceux des muses, de la guerre et des cérémonies religieuses. Que l'or, que les diamans n'y soient point prodigués (24).

XXIV. — Des pierres précieuses prises comme ornement.

Les plus beaux sont très-rares; ceux qui abondent se donnent à vil prix.

XXV. — Modèle.

Le peintre devra se faire un modèle des objets difficiles à saisir, et dont il ne pourrait pas d'ailleurs disposer à son gré.

XXVI. — De la science du tableau.

Considérez en quel lieu vous placez la scène de votre tableau; quelles en sont les mœurs, les lois et les costumes.

XXVII. — Des grâces et de la noblesse.

Que votre manière soit grande, expressive et gracieuse (25). Cet heureux talent est moins le fruit pénible de l'étude, qu'un bienfait des dieux.

XXVIII. — Des convenances.

Que la nature et la vérité soient vos inséparables guides. Vous ne peindrez jamais sur les pourtours d'un parquet la foudre, les nuages et les vents, ni sur un plafond les eaux ou l'enfer. Vous n'appuierez pas un colosse de marbre sur un frêle roseau. Chaque partie devra être placée suivant l'ordre et les proportions qu'indiquent la raison et la nature.

XXIX. — Des passions.

Exprimer sur la toile la crise rapide et tumultueuse des grandes passions (26), et, par le seul prestige des couleurs, donner à l'âme une substance visible, c'est le prodige et le triomphe de l'art. Cette gloire n'est réservée qu'aux favoris de Jupiter, qu'à ces heureux mortels dont une inspiration divine conduit le savant pinceau, et que leurs chefs-d'œuvre semblent associer à la puissance des Dieux.

Je laisse aux rhéteurs le soin d'analyser les passions. Qu'il me suffise de rappeler cet adage d'un ancien maître (27) : « Les sentimens de » l'âme, après avoir échappé à la copie d'un » travail pénible, ne se produisent jamais » mieux au dehors que quand ils débordent » d'un cœur brûlant et animé. »

XXX. — Éviter les ornemens gothiques.

Le bon goût n'admet point les ornemens gothiques, monstrueux et barbares comme les siècles qui les ont produits. Leur pénible bigarrure accuse ces temps désastreux où l'empire romain, croulant sous le poids du luxe et de sa vaste puissance, appela sur le monde désolé la famine, les guerres, les discordes civiles et tous les crimes de l'ambition. Alors périrent les plus superbes monumens, alors s'anéanti-

rent dans les flammes les sublimes ouvrages des maîtres de l'art.

La peinture fut réduite à s'abriter, avec quelques frêles lambeaux, dans des cavernes solitaires. Les cryptes funèbres tinrent lieu d'ateliers, et leurs ruines devinrent elles-mêmes la sépulture de ces admirables statues, l'orgueil et les derniers restes de la sculpture antique.

L'empire abattu, écrasé sous la masse de ses crimes, devait rester long-temps dans les ténèbres de la barbarie. Au jour brillant des beaux-arts et du génie succéda l'affreuse et longue nuit de l'ignorance et de l'erreur. Déplorable, mais juste châtiment d'une ambition qui ne sut rien respecter! Nul ouvrage des anciens peintres n'a survécu à ce désastre*; nuls vestiges, nuls débris de ces grands hommes n'indiquent quelle fut leur manière et leur coloris.

* A l'époque où Dufresnoy publia son poëme, on n'avait point encore découvert les ruines d'Herculanum, dont les précieuses excavations, dirigées avec autant de sagacité que de bonheur, ont éclairé et enrichi tous les arts et la littérature.

(*Note du traducteur.*)

DE LA PEINTURE.

CHROMATIQUE.

TROISIÈME PARTIE.

De la Peinture.

Vainement on a cherché à reproduire leur chromatique, dont la seule tradition historique atteste l'existence.

Les modernes n'ont fait que d'impuissans efforts pour la reproduire et la porter à ce degré de perfection qui immortalisa Xeuxis (28). Les tableaux enchanteurs de ce grand maître étaient pleins de grâces et de vie. Sa supériorité en ce genre l'a placé à côté d'Apelles, le prince des peintres, et dont le nom immortel a également survécu à ses ouvrages.

La chromatique n'a qu'un charme trompeur, mais il est séduisant : c'était le complément de la peinture. Son prestige aimable donnait à l'art même un nouveau prix et un nouvel attrait. Elle réunissait à la pureté du dessin l'éclat de la couleur ; on l'accusait même de sacrifier trop à cette dernière ; reproche qui portait avec lui son excuse. Trop heureux l'artiste qui pourra retrouver ce précieux secret !

La lumière est mère de toutes les couleurs ; l'ombre n'en donne aucune. Plus un corps est près de la lumière et se présente en ligne di-

recte, plus il est éclairé, parce qu'il est de l'essence de la lumière de s'affaiblir en s'éloignant de son foyer.

XXXI. — Disposition des tons, des ombres et des lumières.

Il faut donc que les corps ronds vus de face et en angle droit, soient forts de couleur, que leurs extrémités tournent et se dégradent insensiblement, sans que le passage du clair à l'obscur et de l'obscur au clair soit trop brusque et trop précipité; ils devront se fondre l'un dans l'autre par des nuances imperceptibles.

C'est d'après ce principe qu'il faut traiter tout un groupe de figures. Le groupe entier devra être exécuté comme si vous opériez sur une seule tête; lors même qu'il se composerait de deux ou trois figures (il faudra rarement excéder ce dernier nombre), gardez-vous d'en isoler les parties. Combinez l'emploi de vos couleurs, la distribution des clairs et des obscurs, de manière que la vue s'arrête et se repose sur les corps éclairés, au milieu d'un cercle d'ombres, dont les extrémités seront repoussées elles-mêmes par un fond lumineux.

Pour donner du relief et de la rondeur aux corps, imitez l'effet du miroir convexe. Les objets qu'il réfléchit se prononcent en saillie

plus brusque et plus forte que nature. Les parties qui tournent se rembrunissent en se rapprochant des bords.

Le peintre et le sculpteur suivent les mêmes procédés pour obtenir le même résultat. Le premier taille, arrondit ses angles avec le ciseau : l'autre rompt ses extrémités, amortit successivement, avec le pinceau, le ton de ses couleurs, opposant, dans les saillies, des teintes claires et vives aux ombres fortes et bien ménagées des autres parties; alors l'effet du coloris devient tel que, sans le moindre déplacement, l'œil de l'artiste semble tourner autour de son ouvrage.

XXXII. — *Des corps opaques sur un fond lumineux.*

Lorsque des corps solides et palpables se dessinent sur un fond lumineux et transparent, comme le ciel, les eaux, les nuages, ils doivent, par leur teinte âpre et prononcée, trancher avec les substances vaporeuses qui les entourent.

Des clairs et des obscurs adroitement distribués leur conservent leur forme et leur densité naturelles, au milieu des corps diaphanes qui les enveloppent et qui semblent s'en détacher en les éclairant. Mais par une loi contraire, vous vous interdirez de donner des

fonds opaques aux substances d'une nature transparente, telles que celles que nous avons désignées.

XXXIII. — *Jamais deux jours dans un tableau.*

Un tableau n'admet point deux jours égaux (29) : le plus lumineux frappera plus vivement le centre (30) ; et, de ce foyer, des rayons se projetteront sur les principales figures, en se dégradant vers les extrémités.

La clarté du soleil varie dans son cours; plus douce et plus brillante à son aurore, elle est brûlante à son midi ; le soir, son éclat et sa chaleur s'éteignent avec ses derniers rayons. La lumière de votre tableau devra donc s'affaiblir à mesure qu'elle s'éloignera de son centre.

Considérez les statues qui ornent les places publiques, les extrémités supérieures sont toujours plus éclairées que les autres parties. Vous en imiterez l'effet dans la distribution de vos jours.

Des teintes trop brunes semblent moins dessiner les membres que les couper. L'ombre doit se distribuer avec légèreté sur les corps et d'une manière inégale comme leur surface. Ils se montreront dans tous leurs avantages, si aux larges ombres vous faites succéder de larges lumières (31). C'est dans cette partie

importante du coloris qu'excellait le Titien; il avait pris pour modèle la grappe de raisin *.

XXXIV. — Du blanc et du noir.

Le blanc pur avance et recule à volonté; avec le noir il s'approche, et sans noir il s'éloigne. Le noir pur rapproche toujours.

La lumière coloriée réfléchit sa teinte sur les objets qu'elle frappe, sur l'air que pénètrent ses rayons. Tous les deux ont le don d'unir les objets sous un lien commun.

XXXV. — Reflet des couleurs.

Les corps groupés ensemble reflètent respectivement la couleur qui les distingue. Placés sous un même foyer de lumière, leurs couleurs doivent se nuancer mutuellement.

XXXVI. — Leur union.

Les Vénitiens se sont spécialement attachés à cette règle que les anciens appelaient *rupture des couleurs*.

On remarque dans les tableaux de cette école, trop souvent surchargés de figures, un art étonnant à marier les couleurs, à éviter dans leur choix toute disparité choquante, toute hachure désagréable. Aussi les peintres

* Le Tintoret indiqua ce procédé à Rubens.

avaient-ils le plus grand soin de n'employer aucune couleur tranchante dans leurs draperies, de ne les distinguer que par une légère dégradation de clair-obscur, et d'assortir dans leurs teintes, avec une élégante facilité, les objets groupés ensemble (32), et maintenus ainsi dans une sorte de bon voisinage.

XXXVII. — De l'air intermédiaire.

Si l'horizon est clair et borné, les formes des objets paraissent dans leur vraie dimension, dans toute leur pureté; s'il est au contraire très-espacé, si des nuages l'obscurcissent, alors les objets se perdent et se confondent; ils n'ont plus que des formes vagues, qu'une teinte vaporeuse.

XXXVIII. — Des distances.

Les objets placés en avant doivent être plus finis que ceux qui sont en arrière, et se détacher des masses; mais il faut observer une juste proportion; il faut qu'un objet plus grand, plus prononcé en repousse un moindre, et le rende, par son opposition même, moins apparent.

XXXIX et XL. — Des corps éloignés; des corps contigus et séparés.

Les corps éloignés et d'un grand détail, quel que soit leur nombre, doivent se fondre en une seule masse, comme les feuilles des ar-

bres, les flots de la mer, sans cependant enlever un caractère général à ce qui appartient à un même groupe; que de légères nuances en distinguent les diverses parties et ne les séparent pas.

XLI. — Éviter les extrêmes.

Gardez-vous de brusquer l'union des lumières et des couleurs opposées; il faut ménager, entre elles, un doux accord par des teintes moyennes.

XLII. — Différence de ton et de couleur.

Les corps différeront partout entre eux de ton et de couleur; ceux qui sont en arrière devront se lier sans effort; ceux qui sont en avant s'en détacheront par une teinte plus forte et plus saillante.

XLIII. — Choix de lumière.

C'est le comble de la folie que d'entreprendre de peindre la lumière dans son plus grand éclat. Il faut la saisir lorsque cet éclat, inimitable dans son apogée, est accidentellement tempéré. Ses rayons, d'une blancheur douce et argentée le matin, étendent le soir l'or de leurs réseaux. Voilés par les nuages durant l'hiver, ils sont vacillans et douteux après la pluie. Les sillons de la foudre à travers la nue orageuse, leur impriment une teinte rougeâtre.

XLIV. — De la pratique.

Tous les corps polis, tels que le cristal, les métaux, les bois, les pierres; ou velus, tels que les toisons, les cheveux, la barbe, les yeux légèrement humides, la soie et les plumes; ou liquides, tels que l'eau et les objets qu'elle réfléchit, à bien dire, doivent couler du pinceau sur le fond qui les porte. Leurs couleurs, un peu plus ternes dans les reflets, demandent à être plus fièrement touchées sur les masses et avec leur ton propre de lumières.

XLV. — Champ du tableau.

Que le champ du tableau soit vague, léger, aérien; que les bords en soient fuyans et les couleurs fondues avec une telle intelligence qu'elles semblent toutes sortir d'une même palette (33). Il convient aussi que les objets placés dans les lointains paraissent reculer avec l'horizon.

XLVI. — De l'éclat des couleurs.

Donnez à vos couleurs de l'éclat, sans néanmoins que cet éclat tire sur le blanc-mat *.

XLVII. — De l'ombre.

(34) Sur les objets qui se présentent de pri-

* C'est ce qu'on appelle, en langage d'atelier, donner dans la farine. (*Note du traducteur.*)

me-abord, étendez largement une chaude couleur : ainsi aurez-vous des reliefs ; quant aux parties qui doivent tourner ou s'éloigner, votre pinceau ne saurait être trop économe de ses dons.

XLVIII. — Le tableau doit être d'une pâte.

Tout d'une pâte, il faut que votre tableau brille d'accord et presque sous le coup d'une seule ombre et d'une seule lumière.

XLIX. — De l'usage des miroirs.

L'inspection d'un miroir vous apprendra le jeu des reflets, tels que la nature elle-même les produit. Observez encore la teinte des objets répandus au loin dans une belle soirée.

L. — Demi-figure, ou figure entière placée en avant.

Avez-vous à peindre une demi-figure unique, ou une figure tout entière, qui doive être placée avant les autres ? que son ensemble bien éclairé frappe immédiatement les regards (35), et qu'elle apparaisse dans un brillant espace. Voulez-vous l'éloigner de l'œil, c'est par une savante gradation de l'ombre et de la lumière que vous obtiendrez ce prestige.

LI. — Du portrait.

S'agit-il d'un portrait ? attachez-vous à imiter la nature avec la plus scrupuleuse exactitude ; saisissez avec le plus grand soin les parties dé-

licates qui constituent spécialement la ressemblance; que, passant avec rapidité de l'une à l'autre, quand elles sont parallèles, votre pinceau prenne soin de les mettre d'ensemble par la douce harmonie des tons, des teintes et des jours : alors, heureux produit d'un seul jet, le portrait, brillant de force et de vérité, respirera sous une touche facile et vigoureuse.

LII. — Exposition du tableau.

Les objets peints dans des sites peu espacés doivent être d'un faire tendre, et fort unis de tons et de couleur.

LIII. — Projection des lumières.

Leur teinte devra être plus variée, plus inégale, plus hardie, si l'objet principal est plus éloigné; les grandes figures doivent être peintes avec fermeté et sur une scène très-spacieuse, où des flots de lumière viendront expirer dans des ténèbres adoucies ; tâche difficile, à la vérité, d'un beau travail !

LIV. — Leur distribution.

Si votre tableau doit être placé dans un lieu peu éclairé; les couleurs en seront très-vives; elles devront être au contraire chaudes, mais rembrunies, si le lieu de l'exposition est très-éclairé ou tout-à-fait ouvert.

LV. — Des erreurs et des défauts en peinture.

Souvenez-vous d'éviter les objets crevassés, rompus, d'un trop grand détail, morcelés, qui ne se tiennent ni ne se suivent, désagréables à la vue, bigarrés, et tout ce qui est d'une égale force d'ombre et de couleur. Gardez-vous aussi des obscénités, des monstruosités, des caricatures, et des aspérités trop rudes, et de toutes les formes brisées, angulaires, bizarres et repoussantes. Fuyez également tout amas confus et sans ordre, et ces alliances contre nature que prépare une imagination folle entre des êtres contradictoires.

LVI. — Prudence du peintre.

Mais, en cherchant à éviter un défaut, prenez garde de tomber dans un autre. Le bien se trouve placé entre deux extrémités également blâmables.

LVII. — Idée d'un beau tableau.

Un ouvrage, pour être parfaitement beau, doit, suivant les anciens, réunir à un aspect grandiose des contours nobles et hardis, la précision à la pureté ; toutes ses parties larges, mais peu nombreuses, élégantes dans le détail, mais sans sécheresse, doivent former un ensemble uni par le pinceau. Un coloris savant et vi-

goureux doit les détacher l'une de l'autre sans les mettre en désaccord.

LVIII. — Avis aux jeunes peintres.

Un tableau bien commencé est à moitié fait (36). Rien de plus pernicieux pour un jeune élève (37) dont les études se bornent encore aux élémens de l'art, que les leçons d'un maître inepte et présomptueux, qui le familiarise avec les défauts dont fourmillent ses ouvrages, et lui inocule à jamais le poison du mauvais goût.

Avant même d'étudier d'après nature, que l'élève connaisse l'espèce, les proportions, les rapports et l'agencement des membres; qu'il apprenne les secrets de l'art, et ses ruses innocentes, moins en méditant sur les esquisses d'un maître habile, qu'en le voyant opérer sur la toile, ou qu'en maniant soi-même le pinceau.

LIX. — Le peintre doit être maître de son art.

Attachez-vous à tout ce qui convient à l'art; évitez tout ce qui peut l'embarrasser ou l'avilir.

LX. — Le tableau doit être varié.

Les corps de diverse nature, groupés avec esprit, par leurs oppositions même, peuvent charmer les yeux et mériter les suffrages (38). On aime à y retrouver cette touche facile, ani-

mée, qui, en se jouant du travail, annonce une inspiration céleste et en promet les dons ; que la main exécute rapidement ce que la tête aura long-temps médité ; qu'un tour vif et fin dérobe à l'œil les efforts de tous les deux ; les productions des arts sont d'autant plus belles que l'art s'y montre moins.

LXI. — L'original doit être dans la tête de l'artiste, et la copie sur la toile.

Avant même de donner les premiers coups de pinceau, vous aurez fixé votre dessin sur la toile, et les contours en seront arrêtés ; car l'esprit et l'ordonnance de tout votre ouvrage doivent être sans cesse présens à votre pensée.

LXII. — Le compas doit être dans l'œil.

Ici le sentiment veut être satisfait au préjudice de la raison, dès que cette dernière interdit une beauté ou commande une partie d'ouvrage d'un effet peu flatteur. Le compas doit être plutôt dans l'œil que dans la main de l'artiste (39).

LXIII. — Dangers de l'amour propre.

Recevez avec reconnaissance les avis des gens instruits (40) ; ne dédaignez pas l'opinion du public sur ce qui sortira de votre pinceau. Nous voyons mal dans tout ce qui nous est personnel ; la prévention nous égare, et il n'est pas

de père qui ne voulût placer son enfant sur un piédestal.

Si vous n'avez point d'ami sage que vous puissiez consulter, le temps ou un simple repos dans votre travail pourra vous en tenir lieu.

Voilez pendant quelques jours votre tableau, pour l'examiner ensuite. N'ajoutez pas une foi trop servile aux décisions irréfléchies du vulgaire, et n'allez pas soumettre lâchement vos œuvres et votre génie à ses caprices. Quiconque prétend follement satisfaire tous les goûts, se nuit à lui-même et finit par ne contenter personne.

LXIV. — Le peintre doit se connaître.

Un peintre aime à se reproduire dans son propre ouvrage ; tel est le penchant de tous les hommes. Qu'il apprenne donc à se connaître lui-même ; qu'il s'éclaire sur ses moyens, qu'il s'attache à tout ce qui est propre à son génie, s'abstenant de courir la carrière qui lui aura été fermée par la nature.

Les fleurs et les fruits des arbres transplantés sous un autre ciel, et dont une chaleur artificielle hâte la croissance, n'ont plus cette fraîcheur, ce goût, cet éclat, ce parfum que peuvent seuls leur donner la saison et le climat auxquels ils sont originairement affectés.

Ainsi la création des chefs-d'œuvre n'appartient qu'au génie ; et ces tableaux, que l'on dirait arrachés à un travail lent et pénible, ne feront jamais courir aux enchères.

LXV. — L'étude doit diriger la main.

Méditez et observez ces vérités ; qu'elles soient votre règle. Cependant, qu'une étude trop soutenue n'émousse point votre génie, n'énerve point votre âme.

LXVI. — Le matin est l'instant du travail.

Puisque chaque matin l'aurore ouvre la porte aux plus belles heures du jour, sachez les consacrer à l'exécution des parties les plus délicates de votre ouvrage.

LXVII. — Nécessité d'un travail soutenu.

Que votre pinceau ne reste pas, d'un soleil à l'autre, oisif.

LXVIII. — De l'expression vraie des passions.

Observez dans vos promenades les airs de tête, les attitudes, les expressions des gestes et des traits ; tout cela sera d'autant plus naturel et vrai, qu'il aura été plus libre et moins médité.

LXIX. — Tablettes nécessaires.

Enrichissez vos tablettes de tout ce que vous rencontrerez d'intéressant sur les eaux, sur la

terre et dans l'air, à l'instant même où les objets de vos remarques frappent vos regards et votre pensée.

La peinture recherche peu les plaisirs de la table, à moins qu'ils ne deviennent un délassement nécessaire, lorsque l'esprit fatigué a besoin de se ranimer et de se distraire au milieu d'un cercle d'amis.

Elle fuit surtout l'embarras des affaires et des procès, et se complaît dans l'indépendance d'une vie qui n'a pas fléchi sous le joug de l'hymen; ennemie du bruit et du tumulte, elle aime un repos agreste. Là, dans le calme et le silence, l'artiste, tout à son génie, conçoit, médite et termine son ouvrage, dont il a, dans une heureuse tranquillité, combiné l'ordonnance et préparé l'exécution.

Que l'avarice ne flétrisse pas votre âme: content d'une honnête fortune, n'ambitionnez d'autre prix de vos nobles travaux, qu'un nom glorieux, dont les siècles perpétueront l'honorable mémoire.

En vain vous réuniriez à l'intelligence, à la sagacité, à un cœur noble, à un goût délicat, la verve, la force, la jeunesse, la fortune, l'amour du travail et de l'art, et les leçons d'un excellent maître, quelle que soit la carrière que vous embrasserez, si vous ne joignez, à tant

de rares et précieuses qualités, le germe heureux d'un vrai talent, si le ciel vous a refusé le génie, dût encore l'occasion vous sourire, jamais de glorieux succès ne couronneront vos efforts ; car la main n'est que l'instrument du génie.

Rien n'est parfait aux yeux du sage. L'erreur échappe à nos faibles yeux ; et la vie la plus longue a sa limite plus rapprochée que l'étude de l'art.

A peine instruits de ses secrets par l'expérience, nous vieillissons (41). Notre main devenue plus savante s'engourdit par le froid des ans, et la verve du jeune âge n'échauffe plus des membres glacés.

Hâtez-vous donc, jeunes artistes, nés sous l'heureuse influence d'un astre bienfaisant ; hâtez-vous, jeunes favoris du dieu des arts, vous qu'il anime de son feu créateur, et qu'il daigne combler de ses bienfaits ; consacrez toutes vos forces, toutes vos conceptions à cet art sublime qui les exige toutes. Repoussez d'ignobles loisirs, tandis que la vigueur et le feu du printemps vous permettent de longues études et de pénibles travaux ; tandis que votre esprit vierge encore (42), exempt de funestes préjugés et de faux principes, n'a pas été corrompu par la contagion du mauvais goût ; tandis que votre

imagination, avide de connaissances nouvelles, recherche, observe tout avec un impatient désir, et que nul souvenir n'est perdu pour elle.

LXX. — Ordre dans les études.

Instruit dans les élémens de la géométrie (43), dessinez d'après les antiques grecs. Que ce travail soit celui de tous vos instans, et, par une infatigable application (44), rendez-vous familiers les principes et la manière des anciens.

Lorsque le temps aura mûri votre raison, faites une étude particulière et par ordre, en suivant les préceptes que j'ai tracés, des peintres célèbres qui ont illustré Rome, Venise, Parme et Bologne (45).

Raphaël réunit à l'invention une touche large, gracieuse et naturelle, que nul autre n'a pu égaler.

Michel-Ange se distingue par la science et la hardiesse du dessin.

Jules Romain, élevé dans l'asile sacré des muses, semble s'être approprié tous les trésors du Parnasse; son pinceau poétique anime sur la toile les grands sujets qui, avant lui, n'avaient été célébrés que par la lyre. Il fait revivre avec une grâce, une majesté plus que contemporaine, et les exploits des héros et

les événemens qui ont changé la face du monde.

On admire à la fois dans le Corrége (46) une touche large et nourrie, une entente parfaite du clair-obscur, et la magie d'un coloris enchanteur.

Le Titien a porté au plus haut degré de perfection l'ordonnance d'un tableau, la distribution des masses, l'harmonie des tons et des couleurs. Ses talens lui ont mérité le titre de peintre divin, et les faveurs de la gloire sont venues se mêler, pour lui, à celles de la fortune.

Le sage Annibal Carache semble, par une étude savante et approfondie des diverses manières de ses prédécesseurs, s'en être formé une nouvelle qui réunit tout ce qu'elles ont de parfait et de sublime. Ses ouvrages sont placés au rang des premiers chefs-d'œuvre et des plus beaux modèles de l'art.

LXXI. — La nature et l'expérience perfectionnent l'art.

Vous ne sauriez apporter trop de soins à copier les excellens tableaux et les beaux dessins. Mais la nature qui vous entoure de ses riches modèles, réclame, avant tout, vos études (47); elle seule dirige, augmente, développe les forces du génie et le perfectionne.

Je passe sous silence les développemens que je me propose de déposer dans un commentaire à votre usage.

Tout change, tout périt dans l'univers; je place sous la sauve-garde immortelle, sous les auspices tutélaires des muses, sœurs et protectrices de la peinture, ce fruit de mes travaux et de mes méditations.

Par delà les Alpes, je traçais à Rome ces préceptes peu nombreux d'un art que j'aimai, tandis que Louis, honneur des Bourbons et vengeur de ses nobles aïeux, lançait ses foudres sur des remparts téméraires, et que l'Alcide gaulois étouffait le lion d'Ibérie.

FIN.

NOTES
DE SIR JOSUÉ REYNOLDS,
SUR
L'ART DE LA PEINTURE
D'ALPHONSE DUFRESNOY.

(1) (*La première et la plus importante partie de l'art*, page 3.) Le poëte commence avec raison par considérer en quoi consiste la partie la plus importante de la théorie de l'art, et dit que c'est la connaissance de ce que la nature a produit de plus noble. *Les peintres ont tâché de faire revivre sur la toile tout ce qui peut plaire aux yeux.* Il faut nécessairement que le peintre généralise ses idées. Peindre les formes individuelles, n'est pas rendre la nature dans son ensemble, mais seulement quelques parties de détail. Lorsque le peintre a conçu les traits d'une beauté parfaite, ou l'idée abstraite des formes, on peut dire qu'il a pénétré dans le sanctuaire de la nature. *Il jouit de l'aspect et de l'entretien de la Divinité, dont il transmet aux mortels les oracles et les prodiges, et ce feu divin qui anime ses œuvres.* Pour lui faire acquérir plus facilement cette beauté

idéale, il faut recommander à l'artiste une étude constante et approfondie des anciens ouvrages de sculpture.

(2) (*Sans en connaître les vrais principes*, p. 3.) L'esprit se trouve distrait par la variété des *accidens;* c'est le nom qu'il faut lui donner plutôt que celui de *formes*. Leur incohérence sera une source perpétuelle de confusion et de médiocrité, jusqu'à ce que, généralisant ses idées, l'artiste ait acquis le vrai critérium du discernement, et que, *devenu maître de son art, il puisse ne prendre de la nature que ce qu'elle a de plus beau, et en corriger même les défauts.*

Il vaut mieux qu'il tâche de varier les parties sur une grande et vaste idée, que de chercher inutilement à s'élever des parties à cette grande idée générale.

Un génie extraordinaire peut seul parvenir à généraliser du premier coup d'après la variété infinie et défectueuse des formes actuelles; et une telle combinaison ne peut qu'être au-dessus des facultés humaines.

Mais, en suivant l'autre route, que je regarde comme la meilleure, l'artiste peut s'aider des efforts et des progrès de ses prédécesseurs; il commence avec un riche héritage, et l'expérience des siècles passés rend sa marche plus rapide et plus sûre.

(3) (*Il en fixe à jamais sur la toile les beautés touchantes et fugitives*, p. 3.) Le talent d'exprimer des beautés fugitives et passagères est peut-être le plus grand effort de la peinture. L'artiste ne peut y atteindre que lorsqu'il est parvenu à dessiner avec exactitude la nature dans son état tranquille.

(4) (*Erre sur les bords d'un précipice, comme un aveugle sans guide, et ne produira jamais rien d'illustre*, p. 4.) Les traducteurs anglais ont rendu l'expression du poëme *Ut cæca*, par *Myope*. La pratique, bonne en elle-même, dit Reynolds, n'est pas totalement *aveugle;* et, suivie avec assiduité, elle n'est pas entièrement dépourvue d'une théorie plus sentie qu'aperçue, qui en émane naturellement et sert à la diriger.

Mais cette sorte de théorie est si faible, si vague même pour celui qui la possède, qu'il lui est absolument impossible de la faire comprendre à d'autres.

Pour faire de grands progrès, il suffit que les lumières de l'artiste aillent jusqu'à expliquer aux autres les principes qu'il a adoptés pour sa règle, sans quoi sa marche serait toujours bornée et sa manière incertaine.

Quelque étrange que paraisse cette assertion, il n'est pas moins incontestable qu'il faut être parvenu à une certaine facilité de travail, pour passer à la théorie; car, si l'on voulait attendre jusqu'à ce qu'on possédât toute la théorie de l'art,

cette étude seule épuiserait une partie de la vie, et il serait trop tard pour acquérir ensuite une exécution facile, ferme et assurée.

Il faut donc hasarder ses premiers essais, en imitant autant que possible les modèles, avant d'être en état d'apprécier tous les préceptes de la théorie. C'est ainsi que nous apprendrons les besoins de l'art et les inappréciables ressources de la théorie.

La nécessité de cette connaissance, bien sentie, animera, soutiendra nos efforts pour l'obtenir. Rien n'est plus propre à nous convaincre de la nécessité des bons principes, que les défauts de nos premiers essais.

Ainsi, c'est par la pratique même qu'on parvient plus aisément à comprendre la théorie. Si la pratique devance la théorie qui doit la guider, elle s'expose à de funestes erreurs ; mais aussi le dégoût et l'affaissement l'arrêteront dès les premiers pas, si elle reste trop en arrière.

(5) (*Ce n'est point en analysant froidement les préceptes de son art, qu'Apelle a créé ses chefs-d'œuvre*, p. 4.) Dufresnoy donne ici un conseil fort sage aux artistes ; qu'il me soit permis de leur recommander aussi de parler rarement de leurs ouvrages, et surtout de ne les point vanter ; cet orgueil est encore plus dangereux que ridicule ; il dégrade l'âme, tue l'émulation, et arrête les progrès de l'art.

Celui qui, dans un cercle d'amis et dans l'épanchement d'une conversation familière, s'habitue à vanter ses talens, devient bientôt incapable de développer assez de forces pour mériter une plus grande réputation. Satisfait des suffrages d'un petit nombre de gens prévenus en sa faveur, il ne peut se départir de la bonne opinion qu'il a de lui-même; il s'admire, répète froidement ses propres idées, et rend dès-lors ses progrès impossibles. C'est une dangereuse qualité pour un peintre que d'être trop disert; elle atténue les efforts qu'il doit faire pour posséder parfaitement le langage de son art, c'est-à-dire celui de son pinceau.

Ce petit cercle d'approbateurs, cet échange de louanges est pour lui le monde entier, dont il s'imagine follement avoir fixé l'admiration. Dès-lors il croit avoir atteint le plus haut degré de perfection, et croit inutile de s'élever, par de nouveaux efforts, au delà du point où il se trouve.

Il est également imprudent, par la même raison, de parler beaucoup des ouvrages qu'il projette; ces confidences empêchent même de les exécuter.

Il arrive presque toujours qu'on ne continue plus qu'avec une froide indifférence un tableau que l'on montre avant qu'il soit fini.

Tel est l'effet de cette jouissance anticipée d'un plaisir que l'artiste devrait différer, pour s'exciter encore plus à mettre la dernière main à son ouvrage.

(6) (*L'art venant à développer tout son éclat et tout son pouvoir*, p. 5.) On ne peut, sans beaucoup de goût et de jugement, connaître les sujets propres à être mis sur la toile, et ceux qui ne le sont pas; ils doivent être tels que les indique Dufresnoy, pleins de grâce et de majesté; mais tous les sujets de cette nature ne conviennent pas également au peintre. C'est presque toujours le poëte ou l'historien qui dictent au peintre son thême. Celui-ci parle aux yeux; un trait d'histoire où prédomine un sentiment fin et délicat, ne lui convient pas aussi bien que celui qui présente une situation facile à saisir, un intérêt réel, un mouvement énergique et caractérisé.

Le sujet doit être nécessairement très-connu; comme le peintre ne peut représenter qu'un instant déterminé, il ne peut rappeler au spectateur ce qui a précédé l'événement, quelque nécessaire que soit cette explication pour juger de l'identité de l'expression et du caractère des personnages.

L'action seule est indispensable dans le sujet que veut traiter un peintre d'histoire, et une foule d'événemens, d'ailleurs intéressans, sont sans effet sur la toile. Tels sont ceux qui se composent de plusieurs actions intimement liées. On doit considérer comme tels ceux dont quelque point remarquable, ou une explication particulière du discours constitue le trait historique, ou lorsque l'effet dépend d'une allusion à des circonstances dont la tradition n'est pas présente.

Je me rappelle un sujet indiqué à un peintre par une personne, d'ailleurs très-respectable, mais qui n'avait pas une connaissance bien exacte de l'art. Ce sujet demandé était un événement qui s'était passé entre Jacques II et le duc de Bedfort, dans un conseil tenu immédiatement avant la révolution.

Ce trait d'histoire était très-intéressant, mais il n'offrait malheureusement aucune des qualités nécessaires à la composition d'un tableau. Il aurait fallu récapituler plusieurs incidens d'un événement très-compliqué.

On n'y trouve d'ailleurs aucune action générale ou particulière, et cette variété de têtes, de formes, de costumes, d'âges et de sexes, qui, ménagée avec intelligence, supplée, par un effet pittoresque, au défaut d'intérêt dans le sujet même.

(7) (*C'est ce que nous appelons l'invention*, p. 5.) Je désire que ce passage du poëme de Dufresnoy détermine les artistes à faire une esquisse coloriée de leurs ouvrages, avant de les commencer, et d'imiter en cela Rubens.

Cette méthode de peindre l'esquisse, au lieu d'en jeter simplement le dessin sur le papier, facilite beaucoup la disposition des couleurs et l'exécution, qui ne manqueraient pas aux maîtres italiens, s'ils eussent adopté cette méthode.

Familiarisé avec ce procédé, on parvient à exé-

cuter à la fois deux choses, et avec autant de célérité qu'une seule. Le peintre, ainsi que je l'ai déjà fait remarquer, doit, autant que possible, peindre toutes ses *études*, et ne considérer le dessin que comme moyen subsidiaire, quand il n'a pas sa palette à la main.

Cette manière était celle des peintres vénitiens, qui ont excellé dans le coloris. Le Corrége disait souvent : *C'havea i suoi dissegni nella stremita de pennelli*.

Rubens faisait une esquisse coloriée de ses compositions, avec toutes les parties, plus soignées que ne le sont généralement les études des autres maîtres ; c'était d'après cette esquisse que ses élèves finissaient le tableau, autant que le permettait leur talent particulier. Rubens en retouchait ensuite toutes les parties.

On peut diviser le travail des peintres en trois parties :

1° La première idée, qui comprend l'esquisse de l'ordonnance générale du tableau.

2° L'exécution de ce dessin sur la toile.

3° Le fini qu'exige l'ensemble de la composition.

Si, pour accélérer son travail, le peintre a besoin de s'aider d'un collaborateur, il ne doit l'employer que pour la seconde partie ; la première et la troisième doivent être l'ouvrage de son génie et de son pinceau.

(8) (*Fille du génie et de la nécessité, et mère de tous les arts et de tous les talens*, p. 5.) L'invention du peintre ne consiste pas dans la faculté d'imaginer le sujet, mais de le combiner de la manière la plus convenable à son art, quoiqu'il l'ait emprunté des poëtes, des historiens, ou d'une simple tradition populaire. Ainsi est-il plus gêné dans sa composition, que s'il eût créé lui-même son sujet.

Dans un sujet connu, il est forcé de s'asservir aux idées qu'il a reçues, et de les traduire en quelque sorte dans un autre art.

Voilà ce qui constitue véritablement l'invention du peintre; tout doit se fondre de nouveau dans son imagination, y prendre de nouvelles formes. Il ne peut se pénétrer d'un sujet, s'il ne se l'est pas approprié par la méditation.

Lorsqu'il a trouvé un sujet grand et qui intéresse l'esprit, il doit étudier les moyens de le coordonner avec des effets agréables, attachans ou terribles qui frappent les regards. De là le besoin d'un travail particulier; c'est ici que commence ce que, dans le langage du peintre, on appelle *invention*, qui comprend à la fois la composition ou l'art de lier les parties, la disposition du fond, l'effet du clair-obscur, l'attitude de toutes les figures; celle des animaux qui font partie de l'ensemble du tableau.

La composition est la partie la plus importante et la plus difficile de l'art. Tout homme qui sait

peindre pourra exécuter un sujet isolé; mais, pour réunir et coordonner entre elles diverses parties, pour n'en former qu'un tout d'une harmonie parfaite, il faut une connaissance entière, approfondie de l'art, et qui appartienne plus au génie qu'à toute autre qualité.

(9) (*Conformez avec une rigoureuse fidélité votre sujet aux documens que nous ont laissés les anciens*, p. 6.) Quoique le peintre emprunte son sujet, il ne considère pas son art comme dépendant d'un autre. Son travail ne se borne pas à venir simplement au secours de l'historien pour expliquer par des figures l'événement qu'il a raconté.

Chargé de traiter un sujet, le peintre ajoute, retranche, transpose et varie à son gré les parties du sujet qu'il a choisi, jusqu'à ce qu'il ait donné à l'ensemble un caractère propre à son art.

Fort du privilége accordé aux poëtes et aux peintres, il ose tout tenter pour arriver à son but par les moyens qui sont en sa puissance; ce but est que l'aspect de son tableau puisse exciter, dans l'âme des spectateurs, la même émotion, le même intérêt qu'a inspirés le même sujet dans le récit du poëte.

Le but du poëte et du peintre est le même, les moyens seuls sont et doivent être différens. Des idées destinées à être communiquées à l'esprit par un sens, ne peuvent l'être avec un égal succès par un autre. Dufresnoy demande ailleurs au

peintre d'être très-attentif *à tout ce qui convient à l'art, et à éviter tout ce qui peut l'embarrasser ou l'avilir.*

L'histoire use d'une certaine liberté dans la narration des faits pour fixer l'attention de ses lecteurs, et rendre ses récits plus intéressans. Le peintre est encore plus indépendant ; et quoique l'on appelle son ouvrage tableau d'histoire, il ne s'est, dans le fait, occupé que de la représentation poétique des événemens.

(10) (*Gardez-vous d'admettre dans votre tableau rien d'inutile, d'inconvenant*, p. 6.) Ce précepte, si évident et si précis, pourrait d'abord paraître inutile, si l'on oubliait que les plus grands maîtres même y ont contrevenu. Je ne citerai pas Paul Véronèse et Rubens, que leurs principes, comme peintres d'apparat, semblent avoir autorisés à mêler au sujet des animaux, et tout ce qui est propre à faire contraste, à ajouter à l'effet pittoresque ; mais on sera peu surpris que Dufresnoy recommande d'éviter ce défaut, lorsqu'on songera que Raphaël même et les Carache ont admis, sur les premiers plans de leurs tableaux du plus noble genre, des accessoires frivoles et absolument étrangers au sujet.

Il faut rendre cette justice aux peintres modernes, que ces inconvenances sont très-rares dans leurs productions. La seule excuse que l'on puisse faire valoir en faveur des grands peintres

que j'ai cités, c'est le mauvais goût de leurs siècles, où l'on mêlait le sérieux et le grotesque. Ce défaut était même aussi commun dans la poésie de cette époque que dans la peinture.

(11) (*Ce talent, aussi rare que nécessaire, ne s'acquiert ni par l'étude, ni par les veilles*, p. 6.) Ceci s'applique à l'invention, et non aux préceptes qui précèdent immédiatement, lesquels n'ayant pour objet que l'agencement mécanique de l'ouvrage, ne peuvent par conséquent être supposés placés hors des règles de l'art, ou dépendre uniquement d'une inspiration surnaturelle.

(12) (*Elle reçut des Grecs le charme et la vigueur*, p. 6.) Les statues grecques ne surpassent, il est vrai, la nature, que parce qu'elles se composent des belles parties que la nature n'a jamais réunies dans un même sujet. Dufresnoy observe que le hasard ne fait pas trouver de belles choses ; *maître de son art, le peintre ne doit prendre de la nature que ce qu'elle a de plus beau, il doit même en corriger les défauts.*

Qu'on se rappelle que les parties dont se compose la plus parfaite statue, ne peuvent, prises isolément, surpasser la nature, et qu'il ne nous est pas donné d'élever nos idées au delà de la beauté de ses ouvrages. Tout ce que nous pouvons faire, c'est de parvenir à exécuter ce rare assemblage,

et ce succès est si difficile, que si l'on doit appeler monstrueux tout ce qui est extraordinaire, on peut appliquer, à ce sujet, l'expression du duc de Buckingham, et appeler ces sortes de prodiges de l'art, *certain monstre innocent que l'on n'a jamais vu* (a faultless monster, which the world, né er saw.)

(13) (*Voilà les modèles qu'il faudra consulter*, p. 7.) C'est donc dans le goût des Grecs qu'il faut choisir une attitude dont les formes soient grandes, amples et variées. Les mesures des anciennes statues, par Audran, me semblent les plus utiles, parce qu'il y a joint les contours de celles que l'on cite comme les modèles de la plus sévère correction.

(14) (*Quoique la perspective doive être moins considérée comme une règle certaine, que comme auxiliaire de la peinture*, p. 8.) Il ne faut pas oublier que M. Reynolds a fait des notes pour la traduction anglaise de M. Mason. Celui-ci a corrigé ici l'original, et il a expliqué par une note le motif de ce changement. Dufresnoy dit formellement que la perspective ne doit pas être considérée comme une règle certaine : c'était une erreur sans doute ; et si la version du traducteur anglais n'est pas conforme au texte original, elle l'est au moins aux vrais préceptes de l'art.

J'ai cru néanmoins devoir rendre avec plus d'exactitude la pensée de Dufresnoy. Cette explication était nécessaire pour l'intelligence de la note suivante.

(*Note du traducteur.*)

Dufresnoy n'a pas pris garde qu'il parlait de l'abus de l'art de la perspective, dont le but est de représenter les objets tels qu'on les voit, ou tels qu'ils sont réfléchis sur une surface unie et diaphane, placée entre le spectateur et l'objet.

Les règles de la perspective sont, comme toutes les autres, susceptibles d'une application peu convenable dans sa rigueur : trop d'exemples en attestent les abus dans les ouvrages mêmes des plus grands artistes.

Il n'est pas rare de voir une figure du premier plan d'une hauteur presque double de celle qui est supposée placée seulement à quelques pieds en arrière. Cette disproportion, quoique conforme à la règle, produit néanmoins une inconvenance choquante.

Cette erreur provient de ce que le point de distance est placé trop près du point de vue, ce qui fait que la diminution des objets est trop brusquée pour paraître naturelle, à moins qu'on ne se place aussi près du tableau que l'exige le point de distance. Mais, dans cette situation, on sera trop près pour que l'œil puisse embrasser à la fois tout l'ensemble de l'ouvrage,

Si, au contraire, le point de distance est assez éloigné pour qu'on puisse supposer que le spectateur se trouve au point convenable pour saisir d'un seul coup d'œil le tableau entier, les figures de l'arrière-plan ne souffriront plus cette trop soudaine dégradation.

De Piles, dans ses remarques sur le poëme de Dufresnoy, paraît vouloir le confirmer dans son erreur, en citant un exemple qui, selon lui, prouve l'incertitude de la perspective. Il suppose qu'elle soit employée pour la colonne trajanne, où les figures les plus élevées sont, dit-il, plus grandes que celles d'en bas, et produisent un effet tout contraire à la perspective. L'inconséquence de cette objection est trop évidente pour être réfutée ; je ferai seulement observer que le fait n'est pas exact, puisque les figures de cette colonne sont toutes de la même grandeur.

(15) (*Que tous les membres soient en rapport avec la tête, et ne composent, avec les draperies bien jetées, qu'un même corps*, p. 8.) La variété ne peut s'obtenir qu'en introduisant, dans une grande composition, des figures qui diffèrent entre elles d'âge, de formes et de caractère ; il faut donc avoir soin de faire régner, entre les diverses parties de ces figures, une convenance telle qu'en général elle se trouve dans la nature. Par exemple, un visage gras et plein est ordinairement accompagné d'un embonpoint propor-

tionné dans le reste du corps. Un nez aquilin annonce, en général, une face maigre et des membres analogues. Ce sont là de ces observations qui ne doivent échapper à personne.

Il est d'autres rapports qui ne sont pas aussi faciles à saisir. Ceux qui ont étudié ces nuances peuvent se faire une idée assez probable du reste de la figure, d'après une seule partie, comme les doigts, ou même sur un seul trait du visage. Ceux, par exemple, qui sont nés bossus, ont assez ordinairement les lèvres d'une forme toute particulière, et une certaine expression dans la bouche, qui trahit fortement cette difformité.

(16) (*Que l'action des figures ait au moins l'expression du silence dans l'être qui y est condamné*, p. 8.) Le geste est un langage avec lequel nous naissons. C'est la manière la plus naturelle de nous exprimer. On peut donc dire qu'à cet égard la peinture est supérieure à la poésie.

Néanmoins Dufresnoy a entendu parler ici des muets de naissance, ou de ceux qui ont perdu l'usage de la parole par quelque accident ou par violence. Mais ceux qui naissent muets sont ordinairement sourds; leurs gestes sont en général extravagans et outrés; et encor de pareils exemples sont trop rares pour fournir des observations suffisantes au peintre.

Je désirerais qu'on interprétât cette règle de notre auteur, comme un conseil aux artistes d'é-

tudier de quelle manière les personnes dont les traits sont d'une expressive mobilité, sont affectées d'une passion quelconque et de copier les gestes qu'elles emploient dans le silence.

Mais c'est de la nature seule qu'il faut recevoir ces leçons, et non par des moyens intermédiaires, à l'exemple de plusieurs peintres français qui semblent prendre leurs idées de grâce et de dignité, et même des mouvemens et des passions de l'âme, chez leurs héros de théâtre. C'est se condamner à l'imitation d'une imitation souvent fausse et bizarre.

(17) (*La figure principale occupera le milieu du tableau et sera sous le jour le plus favorable*, p. 8.) Nul doute que la principale figure ne doive être faite avec plus ou moins de soins, en raison de ce qu'elle doit fixer l'attention du spectateur; mais il n'est pas rigoureusement nécessaire qu'elle soit placée au milieu du tableau, ni qu'elle reçoive la principale lumière. Si l'on voulait s'assujettir sévèrement à cette règle, l'art de la composition se trouverait réduit à une excessive uniformité.

Il suffit que la place qu'occupe la principale figure, ou que l'attention que paraissent lui prêter les autres figures, signale le premier personnage du tableau.

La principale figure peut produire un effet trop grand, trop exclusif. L'ordonnance de la

composition exige que les personnages secondaires aient une juste proportion, un rapport convenable avec le héros du sujet, en raison de leur rang et de la place qu'ils occupent respectivement.

Cette règle, telle que Dufresnoy la recommande, convient à l'enfance et aux élémens de l'art; et c'est aussi un des premiers préceptes qu'il faut prescrire aux jeunes élèves. Mais ceux qui sont avancés savent qu'une disposition académique aussi prononcée n'annonce, par cela même, rien moins que de l'art.

(18) (*Il ne faut pas que les sujets et les membres d'un même groupe aient un mouvement uniforme,* p. 9.) Cette règle de faire contraster les figures et les groupes est non-seulement universellement connue et adoptée, mais elle est même portée trop loin; en sorte que notre auteur aurait mieux fait peut-être de se borner à recommander aux artistes de ne pas rompre le *grandiose* et la simplicité de leur dessin par des contrastes tourmentés et d'une affectation choquante.

L'insipide uniformité des compositions des anciens peintres gothiques vaut encore mieux que ce faux raffinement, que ce luxe de science académique.

On peut admettre un grand degré de contraste et de variété dans le style d'ornement et d'apparat; mais il ne faut jamais oublier que ce con-

traste et cette variété sont ennemis de la simplicité, et par conséquent du grand style ; qu'ils détruisent cette majesté noble, ce charme silencieux auxquels contribuent si puissamment la régularité et l'uniformité.

Je me rappelle un exemple de ces deux qualités, exprimées séparément par deux grands maîtres de l'art, Rubens et Le Titien.

Le tableau de Rubens, qui est dans l'église de Saint-Augustin à Anvers, dont le sujet (si l'on peut donner ce nom à ce qui ne représente aucun trait historique) est la Vierge avec l'Enfant-Jésus placés très-haut dans le tableau, sur un piédestal, entourés de plusieurs saints sur le même plan ; d'autres sont placés au-dessous d'eux et sur les marches, pour rattacher la partie inférieure à la partie supérieure du tableau.

Cette composition est parfaite en son genre ; on ne saurait trop admirer avec quel talent et quel succès le peintre a disposé et fait contraster plus de vingt figures, sans confusion et sans embarras, et qui toutes paraissent aussi animées, aussi pleines d'action qu'il est possible dans un sujet qui n'exigeait aucun mouvement.

Le tableau du Titien, que j'oppose à celui de Rubens, se trouve dans l'église des frères mineurs à Anvers.

Le caractère particulier de cette production consiste dans le *grandiose* et la simplicité que produit principalement la régularité de la com-

position; deux des principales figures sont à genoux, absolument en face l'une de l'autre et à peu près dans la même attitude; peu de peintres auraient osé le faire. Rubens n'aurait pas manqué de rejeter cette manière peu pittoresque de composer, s'il en avait conçu l'idée.

Ces deux tableaux sont également admirables dans leur genre, et on peut dire qu'ils caractérisent parfaitement les deux maîtres qui les ont faits. Le tableau de Rubens est plein de vie et de mouvement; celui du Titien se distingue par un calme majestueux et solennel.

Le mérite de Rubens consiste dans l'effet pittoresque qu'il produit, tandis que le Titien semble avoir mis son plus grand mérite à pouvoir se passer de toute beauté artificielle et étudiée.

(19) (*Ce mélange tumultueux détruit, dans un tableau, la pureté, l'unité d'action et le doux repos de la vue, qui en font tout le charme et tout l'intérêt*, p. 10.) On assure qu'Annibal Carache pensait que, pour être parfait, un tableau ne doit pas se composer de plus de douze figures. Ce nombre, suivant lui, suffit pour former trois groupes, et un plus grand nombre détruit le repos et la majesté indispensablement nécessaires au grand style dans la peinture.

(20) (*Si cependant le sujet exige une grande réunion de figures*, p. 10.) Rien n'interrompt

et ne détruit aussi désagréablement l'ensemble, qu'une composition qui coupe par le milieu les figures du premier plan. Telle a été cependant la manière des plus grands peintres, même dans les plus beaux jours de l'art. Michel-Ange l'a suivie dans son crucifiement de saint Pierre; Raphaël, dans son carton de la prédication de saint Paul; et le Parmesan n'a souvent montré que la tête et les épaules en dessus de la base du tableau. Cette erreur, échappée au génie d'aussi grands hommes, n'a du moins pas été contagieuse pour les modernes.

Mais en admettant une réforme plus étendue, et qui ne permette pas que les montans du cadre cachent quelques parties des figures, alors la composition présentera certainement un ensemble plus satisfaisant et moins durement arrêté.

Il faut convenir que tous les sujets ne se prêtent pas à cette méthode; j'ose cependant en recommander l'observation, toutes les fois que, dans des circonstances particulières, la méthode contraire ne conduira pas à un effet frappant.

(21) (*Sans cesser d'étudier la nature, livrez-vous aux élans de votre génie*, p. 11.) Rien dans l'art n'exige plus d'attention et de jugement, ou plus de cet esprit d'observation et d'analyse auquel on pourrait donner le nom de génie, que de savoir tenir un juste milieu entre l'idéal et l'individuel: il faut certainement que le corps

de l'ouvrage ait cet idéal qui imprime à l'ensemble un grand caractère ; mais il n'est pas moins vrai que quelques signes d'individualité sont souvent nécessaires pour le rendre intéressant.

La copie servile d'un modèle individuel ne produit qu'un style mesquin, comme celui de l'école flamande : mais aussi, en négligeant l'étude de la nature présente, et en ne travaillant que d'après ses propres idées, on s'expose à tomber dans le maniéré.

Il est donc nécessaire de tenir l'esprit dans un exercice continuel pour ranimer et rafraîchir ces impressions de la nature, qui s'affaiblissent et se perdent à chaque instant.

On cite une anecdote du Guide, qui mérite toute l'attention des artistes. On lui demandait un jour où il avait puisé ses idées sur la beauté, idées qu'il a portées beaucoup plus loin qu'aucun autre peintre ?

Il répondit qu'il allait montrer tous les modèles qu'il employait à cet effet ; et, au même instant, il fit poser devant lui un porte-faix ordinaire, d'après lequel il dessina une très-belle attitude.

Ce succès appartenait plus au talent du Guide qu'aux choix du modèle ; mais ce grand peintre voulait faire entendre, par ce procédé, qu'il faut prendre constamment la nature pour modèle, et l'avoir sous les yeux, quoiqu'en la copiant on doive s'en écarter, et la corriger d'après

l'idée que, dans son esprit, on a pu se former de la beauté parfaite.

Il vaut mieux qu'en travaillant le peintre ait un modèle pour lui servir de point de départ, que de n'avoir rien de fixe pour déterminer ses idées. Il a du moins alors un objet, d'après lequel il peut prendre quelque chose qu'il peut corriger; en sorte que lors même que son modèle ne lui fournirait rien à conserver, il ne lui serait pas absolument inutile.

De l'habitude de consulter ainsi la nature naît au moins la variété; ce qui empêche qu'on ne puisse, en quelque sorte, deviner quel genre d'ouvrage le peintre va faire, lorsqu'on sait le sujet qu'il a choisi, défaut le plus désagréable dont on puisse adresser le reproche à un artiste.

(22) (*Si vous ne traitez qu'une seule figure*, p. 12.) Si le tableau n'est composé que d'une seule figure, il faut qu'il y ait contraste entre les divers membres et les draperies, avec une grande variété de lignes. Il faut enfin que cette figure unique, forme, autant que possible, une composition par elle-même.

Une pareille figure complète ne peut se rattacher à un groupe, ni en faire partie; de même aucune figure d'un groupe bien composé ne peut produire un bon effet, quand elle en est séparée.

Dans une composition dont les figures seraient

telles, que je suppose devoir être une figure isolée, et contrasteraient entre elles, comme c'est assez l'ordinaire dans les ouvrages des jeunes artistes, l'art se ferait trop sentir, et il en résulterait un ouvrage peu naturel et tout-à-fait désagréable.

Il est une autre méthode qui produit un assez bon effet dans une figure isolée, mais qu'il faut se garder d'employer dans un tableau d'histoire. Cette méthode consiste à faire regarder une figure hors du tableau, de manière à la mettre en rapport direct avec la personne qui considère le tableau : cette figure paraît ainsi n'avoir aucune relation avec le reste.

Il faut éviter avec soin cette manière dans les sujets d'histoire, et ne l'employer que pour les bambochades.

Il n'est pas certain que la variété recommandée par Dufresnoy, pour les figures isolées, puisse avec un égal succès s'étendre jusqu'au coloris ; car la difficulté consiste à distribuer les couleurs des draperies de cette figure sur les autres parties éloignées du tableau, ainsi que l'exige l'harmonie. Il paraît que le Titien, Van-Dyck et plusieurs autres peintres ont eu l'art d'éluder cette difficulté, en donnant à leurs figures isolées des draperies noires et blanches.

Van-Dyck, se trouvant borné au cramoisi et au blanc, pour les draperies de son fameux portrait du cardinal Bentivoglio, a mis dans le fond un rideau du même cramoisi, et a répandu

le blanc en plaçant une lettre sur la table, et a, pour le même effet, introduit dans le tableau un bouquet de fleurs.

(23) (*Que les vêtemens doivent couvrir et non presser*, p. 12.) Disposer les draperies de manière à les faire paraître collées sur la partie qu'elles couvrent, est une sorte de pédanterie dont ne savent pas se garantir les jeunes artistes; ce qui annonce une imitation servile des anciennes statues.

Ils devraient se rappeler que cette pratique n'est pas nécessaire en peinture comme en sculpture.

(24) (*Que l'or, que les diamans n'y soient pas prodigués*, p. 13.) Les ornemens, quels qu'ils soient, nuisent au *grandiose* qui résulte principalement de la simplicité. On peut néanmoins les employer sans nuire aux convenances, dans le style d'apparat, tel que celui de Rubens et de Paul Véronèse.

(25) (*Que votre manière soit grande, expressive et gracieuse*, p. 14.) C'est une vérité incontestable, évidente, que chaque partie de l'art est susceptible d'une grâce qui lui est propre, et qui, réunie à une exécution correcte, doit satisfaire et charmer l'esprit.

Cette perfection, soit qu'on l'appelle génie,

goût ou don du ciel, peut s'acquérir, ou du moins l'artiste peut être mis sur le chemin qui y mène, quoiqu'il doive d'ailleurs y contribuer beaucoup lui-même par une méditation et une étude éclairée et continuelle des ouvrages des grands maîtres, que l'opinion générale désigne comme des modèles de noblesse et de grâce, et qui lui apprendront à les trouver dans la nature, tandis que, par le travail et l'application, il acquerra le talent de les exprimer sur la toile.

(26) (*Exprimer sur la toile la crise rapide et tumultueuse des grandes passions*, p. 15.) C'est là en effet la tâche la plus difficile, et le vrai complément de l'art: prétendre à ce dernier degré de perfection, sans avoir auparavant acquis une correction parfaite, c'est ce qu'on peut appeler faire des châteaux en Espagne.

Chaque partie de la composition d'un tableau, même de nature morte, est susceptible d'un certain degré d'intérêt, et contribue par elle-même au but général, qui est de frapper l'imagination du spectateur.

L'entente du clair-obscur et le jet des draperies donnent souvent un air de grandiose à tout l'ouvrage.

(27) (*Qu'il me suffise de rappeler cet adage d'un ancien maître*, p. 15.) Le peintre, quelque vivement qu'il puisse être pénétré d'une passion,

ne pourra jamais l'exprimer sur la toile, s'il ne se rappelle les principes par lesquels cette passion doit être rendue; l'esprit ainsi absorbé ne saurait en même temps être rempli de la passion que l'art est occupé à représenter.

Une idée peut être plaisante ou gaie, elle peut, au moment qu'il la conçoit, faire rire le peintre et même le spectateur; mais la difficulté de l'exécution rend, pendant le travail, le peintre sérieux et grave, soit qu'il traite le sujet le plus comique, soit qu'il passe au plus noble.

On peut cependant, sans outrer le sens de l'auteur, supposer seulement qu'il a voulu dire que l'artiste doit avoir de l'âme, afin de se pénétrer d'une passion, quelle qu'elle soit, avant de commencer à en exprimer les effets sur la toile.

(28) (*Les modernes n'ont fait que d'impuissans efforts pour la reproduire et la porter à ce degré de perfection qui immortalisa Zeuxis*, p. 17.) On peut, d'après les peintures anciennes parvenues jusqu'à nous, se former une idée assez exacte des beautés et des défauts de l'art chez les anciens.

Il paraît certain qu'on exigeait des peintres la même pureté de dessin que des sculpteurs. Je suis convaincu que, si nous étions assez heureux pour posséder en peinture ce que les anciens regardaient eux-mêmes comme des chefs-d'œuvre dans cet art, ainsi que nous en avons en sculpture, nous

en trouverions les figures aussi correctes de dessin que le Laocoon, et peut-être d'un aussi beau coloris que celui du Titien.

Ce qui me donne du coloris des anciens une plus haute idée que ne semblent l'indiquer les peintures antiques qui nous restent, c'est ce que Pline nous raconte de la méthode adoptée par Apelles, et qui consistait à mettre sur ses tableaux finis un vernis noir si léger qu'il faisait ressortir l'éclat des couleurs, mais distribué avec un soin extrême, pour que l'œil ne fût point blessé de leur vivacité. *Quod absoluta opera atramento illinebat, itâ tenui, ut idipsum repercussu claritates coloresque excitaret..... Et tunc ratione magnâ ne colorum claritas oculorum aciem offenderet.* Ce passage, dont le sens embarrasse les critiques, est néanmoins une description technique et vraie de l'effet du glacis tel que l'employaient le Titien et les autres peintres de l'école vénitienne.

Cette méthode exige au moins une connaissance exacte de ce qui constitue l'excellence du coloris, qui ne consiste pas dans la beauté, mais dans l'identité des couleurs, et dans l'art d'amortir et de réduire à un éclat tempéré, et de rendre enfin plus suaves celles qui, sans ce moyen, paraissent trop crues.

La manière de glacer du Corrége se rapprochait peut-être encore davantage de celle d'Apelles, qu'on ne pouvait apercevoir qu'en examinant le tableau de très-près, *ad manum intuenti demùm*

appareret; tandis que chez le Titien, et encore plus chez le Bassan et d'autres peintres qui l'ont imité, ce glacis était visible au premier coup d'œil. Les artistes qui n'adoptent pas cette méthode, doivent du moins avouer qu'elle n'est pas celle de l'ignorance.

Une autre raison qui me prévient en faveur du coloris des anciens, c'est que nous savons qu'ils n'employaient que quatre couleurs; et je suis persuadé que, moins on emploie de couleurs, plus leur effet est net, et que quatre couleurs suffisent à toutes les combinaisons possibles.

Deux couleurs fondues ensemble ne conservent pas la vivacité de chacune d'elles employée séparément, et le mélange de trois couleurs a encore moins d'éclat que celui de deux.

L'artiste qui veut avoir un brillant coloris appréciera cette observation, quelque simple qu'elle puisse paraître.

On ne saurait prononcer d'une manière bien exacte sur le talent des anciens pour l'expression des passions; mais on ne peut supposer sérieusement que des hommes capables de donner à leurs ouvrages cette admirable supériorité qui les distingue, n'aient pas été en état de bien exprimer chaque passion en particulier.

Quant aux éloges qu'a dictés l'enthousiasme à leurs contemporains, ils ne méritent, je crois, aucune considération. Les meilleurs ouvrages doivent toujours être loués sans exagération; et l'ad-

miration naît souvent de l'ignorance d'une plus grande perfection.

C'est dans la composition, que les anciens paraissent ne pas avoir excellé, tant dans la manière de grouper les figures, que dans l'art de disposer en masse les jours et les ombres. Il paraît même que les parties qui contribuent essentiellement à la beauté des ouvrages modernes ont été absolument inconnues aux anciens.

Si les grands peintres de l'antiquité avaient possédé ces qualités, elles auraient été plus ou moins générales, et on en trouverait quelques traces dans les ouvrages des artistes du second ordre, tels que ceux qui nous sont parvenus, et qu'on a placés au même rang que les peintures qui ornent nos jardins publics.

En supposant que les ouvrages modernes de cette classe parvinssent seuls aux connaisseurs qui pourront exister dans deux siècles, ils y reconnaîtraient toujours les principes généraux de l'école de notre âge; et, quelque mal exécutés que fussent ces ouvrages, on y découvrirait du moins l'intention de mettre de l'accord entre les figures et le fond, et quelque idée de disposer les figures et le clair-obscur par groupes.

Or, comme on ne trouve rien de tout cela dans les ouvrages de peintures qui nous restent des anciens, on peut en conclure qu'ils ont totalement négligé ou ignoré ces parties.

Il est possible cependant qu'ils aient produit de

simples figures dont le dessin et le coloris approchaient de la perfection ; il est possible qu'ils aient excellé dans les *solo* (pour me servir du langage des musiciens), et qu'ils fussent néanmoins incapables de composer des morceaux d'ensemble d'un accord parfait.

(29) (*Un tableau n'admet point deux jours égaux*, p. 20.) La même règle qui défend d'admettre deux jours égaux, ne permet pas non plus l'admission de deux objets d'égale grandeur ou d'égale force, qui sembleraient se disputer l'attention du spectateur.

Cette règle est assez généralement observée ; cependant je pense qu'on ne l'étend pas aussi loin qu'elle devrait l'être ; car il faut la suivre dans le coloris même, tant pour les couleurs sévères que pour les couleurs tendres, dont la principale doit dominer évidemment sur les autres ; il ne faut pas non plus s'écarter de cette règle dans la formation des plis, mais faire en sorte qu'il n'y en ait jamais deux d'une égale grandeur dans la même draperie.

(30) (*Le plus lumineux frappera plus vivement le centre*, p. 20.) Rembrandt a observé cette règle jusqu'à l'affectation, en n'employant qu'une seule masse de lumière ; mais les peintres vénitiens, et Rubens qui avait puisé des principes dans leurs ouvrages, ont employé plusieurs lumières secondaires.

Les mêmes règles prescrites pour la manière de grouper les figures, doivent être observées pour la distribution des masses de lumière; ainsi il doit y en avoir une qui domine sur le reste; toutes doivent être variées dans leurs formes, et il faut en compter au moins trois.

Pour obtenir l'harmonie et l'union, il faut que les lumières secondaires soient, autant qu'il est possible, de la force, mais non pas de la même grandeur que la lumière principale.

Les peintres hollandais se sont particulièrement distingués dans l'entente du clair-obscur, et ont montré, dans cette partie, qu'une ingénieuse adresse peut parvenir à dissimuler à l'œil la plus légère apparence de l'art.

Jean Steen, Teniers, Ostade, Dusart et plusieurs autres maîtres de cette école peuvent être cités et recommandés aux jeunes artistes comme des modèles à étudier.

Les moyens employés par le peintre, et dont dépend l'effet d'un ouvrage, sont les jours et les ombres, les couleurs fières et les tendres. On conviendra facilement que l'on peut mettre de l'art dans l'entente et la distribution de ces moyens; mais est-il moins certain qu'on puisse y parvenir par une étude approfondie des ouvrages des maîtres qui y ont excellé?

Je vais dire ici le résultat des observations que j'ai faites sur les ouvrages des artistes qui semblent avoir le mieux possédé l'entente du clair-

obscur, et qu'on peut regarder comme des modèles à imiter dans cette partie de l'art.

Le Titien, Paul Véronèse et le Tintoret ont, parmi les premiers, réduit en système ce qu'on pratiquait avant eux sans nuls préceptes certains, et que l'on négligeait souvent faute d'attention. C'est de ces peintres vénitiens que Rubens a pris sa manière de composer, que ses concitoyens comprirent et adoptèrent bientôt, et qui fut même observée par les peintres de genre et de bambochades de l'école flamande.

Voici la méthode que j'ai employée à Venise, pour profiter des principes des maîtres de cette école. Lorsque je remarquais quelque effet extraordinaire de clair-obscur dans un tableau, je prenais une feuille de mon cahier, dont je noircissais toutes les parties, dans la même gradation de clair-obscur que le tableau, en laissant intact le papier blanc, pour représenter la lumière, et sans m'attacher au sujet ni au dessin des figures.

Quelques essais semblables suffisent, pour faire connaître la méthode des peintres vénitiens, dans la distribution des jours et des ombres; un petit nombre d'épreuves m'apprit bientôt que le papier était toujours tacheté à peu près de la même manière, et il semblait que la méthode générale de ces maîtres était de ne pas donner au jour plus d'un quart du tableau, en y comprenant la principale lumière et les lumières secondaires; un autre

quart à l'ombre, la plus forte possible; et le reste aux demi-teintes.

Rubens paraît avoir donné plus d'un quart de ses ouvrages à la lumière, et Rembrandt beaucoup moins, c'est-à-dire tout au plus un huitième, ce qui rend sa lumière extrêmement brillante; mais cet effet est payé trop chèrement, puisqu'on ne l'obtient qu'en sacrifiant le reste du tableau.

Il est certain que la lumière qu'environne la plus grande quantité d'ombres, doit paraître la plus vive, en supposant d'ailleurs que l'artiste possède le même talent pour la faire valoir.

On pourra, par ce moyen, observer les diverses formes et dispositions de ces lumières, ainsi que les objets sur lesquels elles sont répandues, sur une figure, le ciel, une nappe blanche, des bestiaux ou des ustensiles qui n'auraient été placés dans le tableau que pour cet effet.

On peut observer aussi quelle partie est d'un grand relief, et à quel degré elle se rattache au fond; car il est indispensable qu'il y ait une partie (quoiqu'une petite suffise) qui tranche avec le fond, soit que l'on prenne, à cet effet, une partie claire sur un fond sombre, ou une partie sombre sur un fond clair, ce qui donnera à l'ouvrage un aspect net et distinct, tandis que, par trop d'uniformité dans le clair-obscur, les figures paraîtraient incrustées sur le fond.

En tenant à quelque distance de l'œil un papier tacheté, tel que je l'ai indiqué, il présentera à

la rue une étonnante combinaison produite par une disposition parfaite des clairs-obscurs, quoique l'on puisse distinguer si c'est un sujet d'histoire, un portrait, un paysage, un objet de nature morte, ou tout autre, parce que les mêmes principes s'appliquent avec une égale justesse à toutes les branches de l'art.

(31) (*Si aux larges ombres vous faites succéder de larges lumières*, p. 20.) Peu importe, si j'ai donné une idée exacte, et si j'ai fait une juste division de la quantité de lumière qu'on remarque dans les ouvrages de l'école vénitienne; chacun peut l'examiner et en juger par lui-même; il suffit que j'aie indiqué la manière d'observer les tableaux sous ce rapport, et le moyen de se pénétrer des principes d'après lesquels ils ont été exécutés.

C'est en vain qu'on finit un ouvrage avec la plus vive application, si l'on n'y conserve pas en même temps un clair-obscur large. C'est donc une qualité qu'on ne saurait trop recommander aux élèves, et sur laquelle il faut insister plus que sur toute autre; attendu que c'est celle qu'en général on néglige le plus, parce que l'attention de l'artiste se trouve presque toujours entièrement absorbée par les détails.

Pour rendre cette observation plus sensible, nous pouvons nous servir de la grappe de raisin du Titien, que nous supposerons placée de ma-

nière à recevoir des jours et des ombres larges.

Quoique chaque grain pris isolément ait, du côté du jour, sa lumière, son ombre et son reflet, tous les grains ensemble ne forment cependant qu'une seule large masse de lumière. Voilà pourquoi la plus légère esquisse, dans laquelle on aura observé ce large clair-obscur, produira un meilleur effet, annoncera davantage la main d'un grand maître, et offrira avec plus d'exactitude le caractère général de la peinture, que l'ouvrage le mieux fini dans lequel ces grandes masses sont négligées.

(32) (*Et d'assortir dans leurs teintes, avec une élégante facilité, les objets groupés ensemble*, p. 22.) La méthode que j'ai recommandée pour connaître le clair-obscur, peut être employée avec un égal succès pour posséder cette harmonieuse magie des couleurs, en ajoutant les couleurs au papier ombré; mais comme on n'a pas toujours des couleurs à sa disposition, il suffira de considérer, sous ce point de vue, le tableau qu'on veut imiter, et déterminer la quantité des couleurs fières et celle des couleurs tendres.

Les couleurs dominantes du tableau doivent être chaudes et vigoureuses, soit rouges ou jaunes; on doit se garder d'y introduire plus de couleurs douces et tendres qu'il n'en faut nécessairement pour servir de champ et de repous-

soire, afin de mieux détacher les couleurs fières, leur donner plus de valeur ; mais jamais pour occuper une place principale. Un quart de tableau suffit à cet emploi.

Ces couleurs douces, soit le bleu, le vert ou le gris, doivent être distribuées dans le fond ou sur les extrémités du tableau, partout où ce repoussoir peut être utile ; mais il faut les employer avec une extrême sagesse dans les masses de lumières.

Je suis persuadé qu'un examen habituel des productions des peintres qui ont excellé dans l'harmonie du coloris, donnera par degrés au coup d'œil une telle justesse de mesure, que l'on sera choqué à l'aspect de la moindre discordance de couleurs, comme une oreille délicate l'est par la discordance des sons.

(33) (*Que le champ du tableau soit vague, léger, aérien*, etc., p. 24.) Un trait attribué à Rubens nous convaincra, par l'autorité d'un si grand maître, que le champ d'un tableau est de la plus grande importance pour obtenir de l'effet.

On présentait à Rubens un jeune peintre pour élève, et afin de l'engager plus promptement à l'admettre, on lui disait que le jeune homme était déjà avancé dans l'art, et pourrait lui être très-utile pour peindre les fonds de ses tableaux.

4.

Rubens, souriant à ce singulier motif de recommandation, répondit que si l'élève qu'on lui présentait était en état de peindre les fonds des tableaux, cet artiste pouvait se passer de ses conseils, puisque la disposition et la distribution des fonds exigeait une connaissance approfondie de l'art.

Les peintres, qui savent combien l'effet d'un tableau dépend du champ, ne trouveront rien d'extraordinaire dans cette réponse de Rubens.

Il faut qu'il y ait de l'union entre le champ et les figures, de manière que celles-ci ne paraissent pas incrustées dans le fond, comme les portraits de Holbein, qui se trouvent sur un champ bleu ou vert fort clair.

Il faut, pour éviter cette inconvenance, que le champ participe de la couleur de la figure, ou, comme le dit Dufresnoy, *que les couleurs en soient fondues avec intelligence et diaprées comme le reste d'une palette.* C'est encore le champ qui indique dans quelle partie les figures doivent avoir du relief. Si la forme d'une partie est belle, il faut la détacher du fond; si, au contraire, elle est grossière ou très-saillante, on peut l'amortir dans le fond. Souvent on introduit une lumière pour l'unir à celle de la figure et les fondre ensemble, tandis que le côté ombré de la figure se perd dans des ombres encore plus fortes; car moins il y a de lignes du contour qui tranchent sur le fond, plus l'effet est riche.

Une disposition contraire produit une manière sèche.

On peut remédier, par le champ du tableau, au défaut qui résulte d'une privation de draperie. Ce moyen est indiqué par un portrait en pied de Van-Dyck, qui se trouve dans le cabinet du duc de Montagu.

L'habillement obligé de cette figure ne pouvait produire un effet gracieux ; aussi le peintre a-t-il employé un champ clair pour balancer la lumière de la figure, et par le moyen d'un rideau qui reçoit la lumière près de la figure, il a donné à l'ensemble un effet riche et très-agréable.

Nous remarquerons que cette note, pleine d'excellens conseils, est due, en partie, à une erreur de la traduction sur laquelle a travaillé Reynolds; car dans l'original latin, il ne s'agit nullement *de reste de palette*.

(34) (*Sur les objets qui se présentent de prime-abord, étendez largement une chaude couleur*, p. 24.) Toutes les espèces d'harmonie, ou manières de produire l'effet du coloris, nécessaires dans un tableau, peuvent être réduites à trois : deux appartiennent au grand style, et l'autre au style d'apparat.

On peut appeler la première la *manière romaine*, dont les couleurs sont fortes et prononcées, telles que celles qu'on remarque dans le tableau de la Transfiguration ; la seconde consiste

dans cette harmonie produite par ce que les anciens appelaient *rupture des couleurs*, en les mêlant et les rompant jusqu'à ce qu'il en résulte une harmonie générale dans tout l'ouvrage, sans qu'on y remarque rien qui rappelle la palette du peintre et les couleurs primitives : c'est ce qu'on nomme le *style bolonais*. C'est ce coloris, cet effet que Louis Carache a tâché d'obtenir, quoiqu'il ne soit pas parvenu à cette perfection qui distingue les tableaux de chevalet des peintres hollandais qui ont paru après lui, et particulièrement ceux de Jean Steen, où l'art ne se trahit nulle part. En sorte que, semblable aux grands orateurs, le peintre ne détourne jamais l'attention du sujet qu'il traite pour l'attirer sur lui-même.

La dernière manière appartient proprement au style d'apparat ou d'ornement, qu'on appelle *style vénitien*, parce que l'école de Venise est la première qui l'ait pratiquée. On l'apprendrait peut-être mieux à l'école de Rubens.

On emploie dans ce style le plus brillant coloris, avec les deux extrêmes des couleurs fières et des couleurs tendres, qu'on fond par une heureuse distribution sur le tableau, de manière que leur ensemble a la fraîcheur et l'éclat d'un bouquet de fleurs.

J'ai déjà donné des exemples pris de l'école flamande pour apprendre à rompre les couleurs : on peut y joindre les productions de

Watteau pour se perfectionner dans ce style fleuri de la peinture.

Ces diverses manières demandent toutes des règles générales, qu'on ne doit jamais négliger. Il faut, par exemple, que la même couleur, qui compose la plus grande masse, se trouve distribuée, et reparaisse sur divers points du tableau, car une seule couleur, dans un seul endroit, ferait tache.

La couleur de chair du visage et des mains exige aussi une principale masse qu'on obtient mieux par une figure nue; mais si le sujet ne permet pas d'en employer, on peut y suppléer par une draperie qui approche de la couleur de chair, comme dans le tableau de la Transfiguration, où l'on voit une femme dont la draperie, de cette couleur, sert de masse principale pour toutes les têtes et pour toutes les mains.

Pour obtenir encore cette harmonie, il faut que les couleurs, quelque distinctes qu'elles soient dans leurs jours, se rassemblent et se fondent toutes dans leurs ombres.

Enfin, pour que votre ouvrage ait toute la tenue, toute la vigueur, toute la fermeté possible, ayez soin qu'une partie se trouve dans l'extrême clair, et l'autre dans l'extrême ombre, et vous vous attacherez à mettre ensuite de l'harmonie en les fondant ensemble avec grâce. On trouve des exemples de l'une et de l'autre dans deux tableaux également admirables par leur

effet brillant et vigoureux. L'un de ces tableaux est dans le cabinet du duc de Rutland, l'autre à Anvers, dans la chapelle de Rubens, qui sert de tombeau à cet artiste. Il a mis, dans chacun de ces deux ouvrages, une figure de femme drapée de satin noir, dont les ombres sont aussi fortes que le noir le plus pur, et en opposition avec la plus vive lumière possible.

Si on ajoute encore à ces deux manières celle où domine un ton argentin ou gris de perle, on aura, je pense, toutes les espèces d'harmonies que peuvent produire les couleurs. Un des meilleurs modèles qu'on puisse citer en ce genre est le fameux tableau des noces de Cana, dans l'église Saint-George à Venise, et dont le ciel, qui forme seul une grande partie de l'ouvrage, est du bleu le plus clair, avec des nuages d'une parfaite blancheur; le reste est traité de même. Plusieurs tableaux du Guide sont du même ton, et ce sont ceux du meilleur temps de ce maître.

Il a parfaitement réussi dans les figures de femme, d'anges et d'enfans. La netteté, la fraîcheur de ce ton conviennent merveilleusement à ces objets, et contribuent beaucoup à la beauté, à la délicatesse extraordinaires qui distinguent, à un si haut degré, les productions de ce grand peintre.

Nous devons encore, pour connaître toute la perfection de ce style, recourir à l'école hollandaise, et surtout aux ouvrages de Guillaume

Van der Velde et de Teniers le jeune, dont les tableaux sont d'autant plus estimés, qu'ils offrent davantage ce ton argentin. Il serait difficile de décider lequel de ces différens styles mérite la préférence et doit plaire à tout le monde, à cause de la prédilection que donne chacun à la manière adoptée dans l'école qu'il a suivie.

Mais si l'on doit en placer un au premier rang, c'est, sans contredit, la manière le plus généralement estimée, et c'est celle de Venise, ou plutôt du Titien, considérée simplement comme produisant le meilleur effet de coloris; elle éclipse toutes celles qu'on voudrait lui comparer. Mais si, comme je l'ai déjà dit, la délicatesse et la beauté du sexe sont le principal objet du travail du peintre, la pureté, la netteté des teintes du Guide sont plus avantageuses et contribuent davantage à les produire que les teintes chaudes du Titien.

La rareté de la perfection dans toutes les manières de colorier, prouve assez combien il est difficile d'y réussir. L'artiste qui se livre à l'étude de cette partie doit surtout éviter les défauts qui paraissent tenir à cette perfection même, et qui n'en sont séparés que par une nuance imperceptible. Ainsi en cherchant à saisir le style romain, il peut prendre une manière dure et sèche. Le coloris brillant conduit immédiatement au ton d'éventail. La simplicité de l'école de Bologne exige le pinceau le plus soigné

pour ne pas tomber dans l'afféterie et la fadeur. La manière du Titien, qu'on peut appeler la manière dorée, incline, quand elle n'est pas ménagée, dans ce que les peintres appellent la brique, et le ton argentin n'est plus qu'un gris lourd.

Pour être parfaites, toutes les manières ne doivent avoir entre elles rien de commun; et si elles ne sont pas distinctes, l'effet du tableau sera *fade et insipide*, sans caractère, etc.

(35) (*Avez-vous à peindre une demi-figure unique, ou une figure tout entière qui doive être placée avant les autres?* p. 25.) Plusieurs peintres se sont fait une règle de ne point admettre dans aucune partie du fond, et sur aucun objet du tableau, des ombres aussi fortes que celles employées sur la première figure. Ce procédé produit un mauvais effet.

Avec tout le respect que je dois à l'auteur, qu'il me soit permis de dire qu'en plaçant ainsi, d'après lui, les grandes lumières et les fortes ombres sur la principale figure, on ne produit pas le meilleur effet naturel. Cette manière n'est pas non plus autorisée par l'exemple des peintres qui se sont le plus distingués par l'harmonie du coloris.

Il faut donc suivre une méthode contraire; c'est-à-dire, répandre la même force, le même ton de couleurs sur tout le tableau en général.

Je ne proscris pas les fortes ombres; le défaut général des peintres du dernier siècle, et de quelques-uns de celui-ci, est de manquer d'effet. On doit attribuer ce défaut à leur crainte des couleurs fortes, qui seules impriment aux ouvrages de l'art un caractère de vérité, en l'absence duquel un tableau est sans corps et sans vigueur. Le style le plus léger, le plus gai, exige même ce secours, qui seul peut lui donner de l'éclat et de la force.

On peut encore reprocher aux peintres modernes un autre défaut, celui de *donner dans la farine*, c'est-à-dire de répandre un œil grisâtre et blafard sur tout l'ouvrage. Ce défaut est surtout sensible, lorsque ces sortes de tableaux se trouvent en regard avec d'autres d'un coloris franc et vigoureux.

On attribue souvent ce manque de fierté et de chaleur à la nature des matériaux, comme si nous n'avions pas d'aussi bonnes couleurs que les peintres dont on admire les chefs-d'œuvre.

Nous dirons de cette note comme de l'une des deux précédentes, qu'elle renferme de bons avis, mais qu'elle porte en partie à faux, le traducteur n'ayant pas bien compris l'original que nous avons rectifié.

(36) (*Un tableau bien commencé est à moitié fait*, p. 28.) Les meilleurs modèles qu'on puisse suivre en commençant sont les maîtres qui ont le moins de défauts et le plus de méthode. Il vaut

mieux que nos premières études aient pour objet leurs ouvrages, que les productions hardies des génies ardens et extraordinaires; car, lorsque le même ouvrage présente à la fois de grands défauts et de grandes beautés, on doit craindre que l'élève ne prenne les défauts mêmes pour des beautés; celles-ci peuvent échapper à l'inexpérience d'un jeune artiste.

(37) (*Rien de plus pernicieux pour un jeune artiste, dont les études se bornent encore aux élémens de l'art, que les leçons d'un maître inepte et présomptueux*, p. 28.) Les objets que nous avons sans cesse sous les yeux règlent infailliblement notre goût. Il conviendrait donc de dérober à la vue des jeunes artistes les ouvrages qui ont de grands défauts, jusqu'à ce que l'étude et le temps aient mûri leur jugement. Alors seulement on peut, sans craindre de corrompre leur goût, leur permettre de regarder autour d'eux. Ils pourraient même profiter de cet examen, et ils découvriraient souvent beaucoup d'esprit et d'invention dans des ouvrages d'ailleurs de mauvais goût.

(38) (*Les corps de diverse nature, groupés avec esprit, par leurs oppositions mêmes, peuvent charmer les yeux et mériter les suffrages*; p. 28.) Cette aisance, cette facilité d'exécution constituent ce qu'on appelle la grâce, le génie de la partie mécanique ou manuelle de l'art. On trouve

un attrait aimable, enchanteur, dans ce qui est fait avec une sorte d'abandon et de facilité, là où d'autres n'exécutent que par de pénibles efforts.

Entraîné par un mouvement spontané, irrésistible, le spectateur éprouve la même inspiration qui semble avoir conduit la main de l'artiste.

Rubens paraît devoir tenir le premier rang parmi les peintres, pour la facilité dans l'invention et l'exécution de ses ouvrages. Cette qualité constitue tellement son talent, que, sans elle, il perdrait une partie de sa haute réputation.

(39) (*Le compas doit être plutôt dans l'œil que dans la main de l'artiste*, p. 29.) Le peintre qui se fie à son compas, s'appuie sur un fantôme qui ne peut le soutenir. Presque toutes les parties de ses figures se présentent plus ou moins en racourci; il est donc impossible de les dessiner ou de les corriger à la toise.

Il faut bien qu'il commence ses études le compas à la main, comme on apprend une langue morte par les principes de la grammaire; mais on doit, après quelque temps, se passer de l'un et de l'autre, et y suppléer par une sorte de justesse mécanique de l'œil et de l'oreille, et qui opère sans le moindre effort du raisonnement.

(40) (*Recevez avec reconnaissance les avis des gens instruits*, p. 29.) Il est peu de personnes

instruites, et même ignorantes, qui, si elles pouvaient dire librement leurs pensées, ne pussent donner d'utiles avis. Les seules opinions inutiles ou dangereuses sont celles des demi-connaisseurs qui ont abandonné leurs simples notions naturelles, sans acquérir celles de l'art.

Cette rectitude de jugement, qui caractérise un homme habile, lui fait apprécier avec justesse les opinions des savans et les idées des gens sans instruction. Le vulgaire peut, sur plusieurs choses, juger tout aussi bien que le connaisseur le plus exercé, comme quand il s'agit d'un portrait, d'un animal et de la vérité d'expression d'une passion ordinaire.

La multitude ignorante montrera sans doute aussi peu de goût dans le jugement qu'elle portera de l'effet ou du caractère d'un tableau, qu'elle en montre dans les objets animés, et préférera des attitudes tourmentées et guindées et des couleurs tranchantes, à une noble simplicité et à une grandeur tranquille ; mais cette multitude, et même les enfans, prenant pour des taches ce qui doit représenter l'ombre, il faut en conclure que cette ombre n'a point la couleur de la nature ; et cette observation serait aussi exacte que si elle avait été faite par le connaisseur le plus habile.

(41) (*A peine instruits de ses secrets par l'expérience, nous vieillissons*, etc., p. 33.) Quelque parfait que soit notre goût, on n'est peintre

qu'à demi, si l'on ne sait que bien concevoir un sujet, sans posséder la partie mécanique de l'art; comme on peut dire ainsi que c'est mal employer ses talens que de faire servir ses couleurs à des sujets qui n'intéressent point par leur beauté, leur caractère ou leur expression.

Souvent une partie absorbe tellement toutes les facultés de l'esprit, que toutes les autres sont absolument négligées. Les jeunes artistes qui, pendant leur séjour à Rome, étudient les ouvrages de Michel-Ange et de Raphaël, n'ont plus de goût que pour les seules beautés des ouvrages de ces deux grands maîtres. Passant à Venise, ils auraient lieu de croire qu'il existe d'autres parties dont la connaissance est aussi nécessaire, et que la parfaite correction dans le dessin, le caractère et la dignité du style peuvent seuls faire oublier le défaut de grâce dans le style d'apparat.

La perfection doit être naturellement rare, et l'une des causes de cette rareté est la nécessité de réunir des qualités opposées entre elles par leur nature; cette réunion est cependant indispensable pour faire quelques pas vers la perfection.

Chaque art, chaque talent exige cette union de qualités contraires, comme l'harmonie du coloris résulte de l'opposition des couleurs fières et tendres. Comme le poëte, le peintre doit joindre la plus courageuse patience au feu de l'imagination poétique. L'un compte les syllabes et court

après la rime, l'autre s'occupe des petites parties, cherche à bien finir les moindres détails de ses ouvrages, pour produire le grand effet qui est le but de son travail. L'un et l'autre doivent avoir un esprit vaste qui, au premier aspect, embrasse l'ensemble de leur composition, et cette justesse de coup d'œil et de discernement habiles à distinguer deux choses qui, aux yeux d'un observateur ordinaire, paraissent n'en former qu'une seule; que ces objets consistent en couleurs ou que ce soit en paroles, ils doivent saisir cette nuance délicate dont dépendent l'expression et l'élégance.

(42) (*Tandis que votre esprit, vierge encore, exempt de funestes préjugés*, etc., p. 33.) Le mot préjugé est presque toujours pris dans un sens défavorable, et pour exprimer une prédilection contraire à la raison et à la nature en faveur d'un maître ou d'une manière particulière; c'est un sentiment exclusif auquel il faut s'opposer de toutes ses forces. Mais peut-on espérer d'extirper entièrement, dans un âge avancé, des idées que nous avons laissé s'enraciner pendant notre jeunesse? Cette difficulté de vaincre le préjugé est une des principales causes qui rendent la perfection si rare.

Celui qui veut s'avancer rapidement dans un art ou dans une science, doit d'abord donner toute sa confiance au maître chargé de l'instruire,

et même se prévenir en sa faveur; mais le regarder comme infaillible, c'est se condamner à une éternelle enfance.

On ne saurait fixer le moment où l'artiste peut se hasarder à juger les ouvrages de son maître et les chefs-d'œuvre de l'art en général. Nous devons nous borner à dire qu'il n'obtient ce droit que par degrés. L'élève devient plus indépendant à mesure qu'il apprend à analyser la perfection des maîtres qu'il estime, à mesure qu'il parvient à distinguer avec exactitude les élémens de cette perfection, et à les réduire à une règle certaine, à un objet de comparaison déterminé.

Parvenu à s'approprier les principes des maîtres qu'il étudie, il s'apercevra quand ils s'en écartent, ou qu'ils manquent d'y atteindre. Ainsi c'est vraiment par son extrême admiration, par son absolue déférence pour ses maîtres, sans lesquels il n'aurait jamais eu cette aptitude pour découvrir les règles et le but de leurs productions, qu'il peut hardiment se placer au-dessus d'eux, et devenir le juge de ceux dont il fut le disciple.

(43) (*Instruit dans les élémens de la géométrie*, etc., p. 34.) Le premier point de l'élève doit être d'apprendre à représenter, avec une rigoureuse fidélité, tous les objets qui s'offrent à lui et de manière à tromper l'œil. Les élémens géométriques de la perspective sont compris dans cette

étude. C'est là le langage de l'art, et il est d'autant plus nécessaire de l'apprendre de bonne heure, que l'esprit répugne à s'occuper de ces détails minutieux et mécaniques, lorsqu'il est parvenu à connaître des beautés plus sublimes.

Le second sujet d'étude élémentaire est la connaissance de la beauté des formes; il doit donc étudier avec soin les productions des statuaires grecs; et, pour la composition, le coloris et l'expression, il doit consulter les chefs-d'œuvre de peinture qui se trouvent à Rome, à Venise, à Parme et à Bologne *. Il s'occupera ensuite des perfections plus matérielles d'exécution qui parlent aux sens; il considérera dès-lors l'illusion comme un appareil qu'il doit laisser de côté, et son importance nulle pour l'idée sublime qu'il a conçue de son art.

(44) (*Et par une infatigable application, rendez-vous familiers*, etc., p. 34.) Il faut pour parvenir à cette perfection faire plus que mesurer des statues et copier des tableaux.

J'ai lieu de croire que les anciens sculpteurs n'employaient point le secours des dimensions,

* Le commentateur eût ajouté Paris, s'il eût écrit de nos jours. Nulle autre ville n'offre une plus riche collection de chefs-d'œuvre, et surtout en peinture, depuis la création, très-heureusement imaginée, de la galerie du Luxembourg.

et ne consultaient que la justesse de leur coup d'œil, qualité qu'ils obtenaient par une longue habitude, et qui les servait admirablement dans tous les temps et dans toutes les circonstances où le compas aurait pu les guider.

Rien ne porte à croire que l'œil soit moins susceptible de justesse et de précision que les organes de l'ouïe et de la parole. Ne sait-on pas qu'un enfant qui n'a appris sa langue que par routine, peut quelquefois corriger le plus savant grammairien, qui ne l'a apprise que par principes. L'idiome qui constitue spécialement une langue, et la grâce qui lui est propre, ne peuvent s'acquérir que par la seule habitude.

Pour parvenir à cette sorte de perfection de routine, il faut suivre dans l'art et le langage la même marche, c'est-à-dire, commencer de bonne heure, lorsque les organes encore souples reçoivent plus facilement les impressions. Il faut aussi, en contractant cette habitude, s'attacher à ne voir que ce qui est vraiment beau, et éviter, autant que possible, tout ce qui est difforme et incorrect.

Les connaissances ainsi acquises peuvent être considérées comme un bien qui nous est propre, qui fait partie de nous-mêmes, et s'identifie imperceptiblement avec nous. L'esprit se crée, par un tel exercice, cette justesse de jugement qui le place au-dessus de toutes les règles.

(45) (*Des peintres célèbres qui ont illustré*

Rome, Venise, Parme, Bologne, etc., p. 34.)
La prééminence que donne Dufresnoy à ces trois grands peintres, Raphaël, Michel-Ange et Jules-Romain, annonce assez ce qui doit être le principal objet de notre étude. Quoique deux de ces maîtres aient totalement ignoré, ou du moins n'aient jamais mis en pratique les grâces de l'art que produisent l'entente du coloris et la disposition du clair-obscur, et que le troisième, Raphaël, soit loin d'avoir une supériorité dans ces parties, tous trois méritent cependant le premier rang que leur décerne Dufresnoy; Michel-Ange, par la grandeur et la sublimité de ses caractères et sa profonde connaissance du dessin; Raphaël, par la savante disposition de ses matériaux, la grâce, la dignité, l'expression de ses figures; Jules-Romain, pour avoir possédé le véritable génie poétique de la peinture à un degré que n'a jamais connu aucun autre peintre.

Ce ne serait pas abuser des droits de la critique que d'avancer que le défaut de vérité et d'illusion de l'art, qui forment tout le mérite des styles inférieurs, n'est pas une faute bien considérable dans les sujets héroïques.

Ainsi les Heures, que Jules-Romain a représentées donnant à manger aux coursiers du Soleil, n'étonneraient pas davantage l'imagination si le coloris eût été l'ouvrage du pinceau de Rubens, quoique celui-ci les eût sans doute représentées avec plus de vérité. Mais n'aurait-il pas été pos-

sible que, par cela même, il les ravalât de leur céleste condition à celle de chevaux ordinaires? Il y aura toujours, j'en conviens, incertitude sur ces sortes de choses. Qui pourrait assurer, par exemple, que si Jules-Romain eût possédé la connaissance et la pratique du coloris de Rubens, il eût également donné à ces objets une certaine grandeur poétique?

Cette même représentation fidèle de la nature serait également une imperfection dans les demi-dieux, qui doivent avoir quelque chose de surhumain.

Quoiqu'il ne faille pas croire qu'en y mettant plus d'illusion, ces deux excellens peintres auraient ajouté au mérite de leurs ouvrages, n'auraient-ils pas pu employer avec une sage réserve d'autres beautés qu'on admire dans les productions des écoles vénitienne, flamande et hollandaise, et que Dufresnoy a enseigné dans son ouvrage? Il en est qui ne sont en contradiction avec aucun style. Par exemple, l'heureuse disposition des jours et des ombres, la conservation de la grandeur des masses de couleurs, l'union de ces couleurs avec leur fond, l'harmonie qui résulte d'une heureuse fusion des teintes fières et tendres, et d'autres beautés qui ne se rattachent pas indispensablement à cette individualité qui produit l'illusion, ne pourraient certainement pas nuire à l'effet du grand style.

Elles ajouteraient même à la satisfaction de

l'amateur, en prêtant un nouveau charme aux idées qu'elles communiqueraient à son esprit, dont la méditation ne serait qu'un plaisir. En effet, n'étant plus détourné de ses jouissances par la perplexité où le jette trop souvent un embarras de mille objets indistincts, il aurait à la fois sous les yeux un spectacle de grâce et de douceur, de force et de majesté.

Les perfections de ces deux grands peintres sont assez sublimes pour ne pas laisser apercevoir leurs défauts; il faut néanmoins, pour se former l'idée d'un peintre parfait, descendre à l'examen des qualités inférieures qui ont manqué à ces grands maîtres.

L'illusion, que ne cessent de recommander tous ceux qui ont écrit sur la peinture, au lieu de concourir aux progrès de l'art, ne fait au contraire que le ramener à son enfance.

Nul doute que les premiers essais de peinture n'aient été qu'une servile imitation d'objets individuels; et lorsque l'artiste avait obtenu cet effet d'illusion, il avait atteint son but.

Je dois faire remarquer ici que l'art de la peinture et celui de la poésie semblent n'avoir eu aucun point de ressemblance dans leur origine : la poésie, chez toutes les nations, est déjà à sa première ou à sa seconde époque fort au-dessus du langage ordinaire. Tout y est d'abord merveilleux; elle ne parle que de héros, de guerres, de spectres, d'enchantemens et de métamorphoses.

Le poëte n'aurait pu se flatter de réveiller et de captiver l'attention, s'il n'eût parlé que d'événemens ordinaires; le peintre au contraire passait pour l'auteur d'un prodige, en donnant simplement à une surface plane l'apparence du relief, quelque peu intéressans que fussent d'ailleurs les objets qu'il représentait.

Mais on dut bientôt se lasser de cette servile imitation, et on exigea le même intérêt dans les ouvrages des peintres et des poëtes. L'esprit et l'imagination réclamèrent les mêmes jouissances que les yeux, et, lorsque l'art se fut perfectionné, l'illusion pure arrêtait les élans de l'imagination, au lieu de les exciter. On reconnaît ce goût judicieux dans les premières productions de l'école romaine, et c'est là ce qui a mérité à Raphaël, à Michel-Ange, à Jules-Romain le premier rang, qu'avec justice Dufresnoy leur assigne dans son poëme.

(46) (*On admire à la fois dans le Corrége*, etc., p. 35.) La beauté de la manière du Corrége a mérité l'admiration de tous les peintres qui sont venus après lui. Elle est absolument opposée à cette autre manière sèche et dure pratiquée avant qu'il parût.

Le coloris du Corrége, le soin avec lequel il finit ses ouvrages, approchent plus de la perfection que ceux de tous les autres peintres; la mollesse de ses contours, leur fusion imperceptible

dans les fonds, les teintes pures et diaphanes de son coloris porté à ce degré qui est le plus haut point du goût, ne laissent rien à désirer.

Le Baroche, un des meilleurs imitateurs du Corrége, en voulant adopter la pureté, l'éclat de son coloris, a souvent passé le but et mérité le reproche qu'on faisait à un peintre de l'antiquité, que ses figures avaient l'air d'être nourries de roses.

(47) (*Mais la nature qui vous entoure de ses riches modèles, réclame, avant tout, vos études,* p. 35.) Dufresnoy a raison de finir son poëme comme il l'a commencé, en recommandant l'étude de la nature.

Cette étude est en effet le commencement et la fin de l'art. C'est dans la seule nature qu'on peut découvrir cette beauté, le grand objet du peintre, qui ne doit point la chercher ailleurs.

Il est aussi impossible de se faire une idée d'une beauté supérieure à celle qu'offre la nature, que de concevoir celle d'un sixième sens, ou de quelqu'autre perfection au-dessus de la portée de l'esprit humain. Nous sommes obligés d'arrêter toutes nos idées, même celles que nous pouvons avoir du ciel et de ses divers habitans, sur des objets purement terrestres. S'il veut représenter l'Être suprême (si toutefois on peut le représenter), le peintre n'a point d'autre moyen que de prendre en sens contraire la description de Moïse, et de faire Dieu à son image.

Rien de plus contraire à la philosophie que de supposer que nous pouvons nous former une idée d'une beauté, d'une perfection plus qu'humaine, ou hors de la nature, qui doit être l'unique base de toutes nos idées.

Il résulte de cette vérité, que toutes les règles de cette théorie ou de toute autre se bornent à enseigner l'art de *voir la nature*, car les règles de l'art ont été formées d'après les divers ouvrages de ceux qui ont, avec le plus de succès, vu et étudié la nature.

En observant ces diverses manières dont des esprits différens ont considéré les productions de la nature, l'artiste étend ses propres vues, apprend à chercher et à saisir ce qui, sans ce secours, eût échappé à ses observations.

Remarquez qu'il y a deux manières d'imiter la nature : l'une ne consulte, pour découvrir la vérité, que les sensations de l'esprit; l'autre, le témoignage des yeux.

L'école de Florence et quelques autres s'en rapportent spécialement à l'esprit; mais d'autres, aux yeux, ainsi que Paul Véronèse et le Tintoret, en ont donné des exemples dans l'école de Venise; d'autres enfin ont cherché à joindre les deux théories, en unissant la grâce et l'élégance des ornemens à la correction, à la vigueur du dessin. Telle est la manière des écoles de Bologne et de Parme.

Les peintres de toutes ces écoles doivent être

considérés comme des imitateurs de la nature. L'artiste dont l'ouvrage ne parle qu'à l'esprit ou à l'imagination, est aussi vrai que celui qui ne cherche dans ses ouvrages qu'à satisfaire les yeux; et, dans ce sens, les productions de Michel-Ange et de Jules-Romain sont d'une aussi grande vérité que celles des peintres hollandais. Ainsi l'étude de la nature et des affections de l'esprit importe autant à la théorie de la partie sublime de l'art, que la connaissance de ce qui peut plaire ou déplaire aux yeux importe au style moins relevé.

Ce qui est du domaine de l'esprit ou de l'imagination, comme l'invention, le caractère, l'expression, la grâce, le grandiose, ne peut s'apprendre par des règles; on ne peut qu'indiquer où l'on doit en chercher les élémens, qui dépendent, en général, de l'éducation, et dans l'emploi desquels l'artiste ne peut réussir qu'autant que son esprit est cultivé.

Presque toutes les règles de ce poëme se bornent à ce qui est relatif aux yeux, et l'on a pu remarquer qu'aucune ne tend à contrarier la nature ou à corriger ses productions; leur seul but est de montrer ce qui est véritablement *nature*.

C'est ainsi qu'on recommande un contour ondoyant, parce que cette ligne constitue essentiellement la beauté (qui seule est nature) : la vieillesse et la maigreur produisent des lignes maigres. Il résulte d'un excessif embonpoint des lignes rondes; ce n'est que dans l'état de jeunesse et de

santé que des contours plus moelleux forment une ligne ondoyante et gracieuse.

L'auteur, après nous avoir mis en garde contre les teintes trop mates, nous avertit de ne pas donner dans ce qu'on appelle la farine, dans la craie ou la brique, parce que la belle carnation, la carnation naturelle ne participe jamais d'aucune de ces couleurs, et les tableaux mal coloriés offrent toujours l'un ou l'autre de ces défauts. Les règles ne sont faites que pour signaler les torts que l'on doit éviter.

Et l'on doit d'autant plus s'attacher à l'observation des règles, que les défauts qu'elles attaquent sont plus répandus dans les temps où elles sont recommandées. Celles qui conviennent dans un siècle peuvent ne pas convenir dans un autre, lorsque les artistes se jettent dans des excès contraires, par leur engouement pour la manière d'un peintre alors en faveur.

Lorsqu'on vous conseille d'adopter un coloris et un clair-obscur large, on ne doit pas entendre par-là qu'il faille outrer la nature; on n'insiste sur cette qualité que parce que les artistes sont sujets à tomber dans le défaut opposé. En s'attachant exclusivement à soigner, à finir les détails, ils négligent les grandes masses, et on ne s'aperçoit de cette négligence que lorsqu'on examine l'effet de l'ensemble.

On conseille de peindre flou et tendre, pour obtenir de l'harmonie et de l'union dans le coloris.

5.

Si l'on veut arriver à cet effet, il faut que toutes les ombres soient à peu près du même ton. On insiste sur ces préceptes, parce que les artistes mettent ordinairement plus de fermeté que n'en offre la nature, rendent les contours plus tranchans qu'il ne faut sur les fonds, et négligent trop l'harmonie et l'union, en conservant la même vivacité de couleurs dans les ombres que dans les clairs. Ces deux fausses manières de représenter les objets étaient fort en usage dans l'enfance de l'art, et seraient encore celles de tout élève abandonné à lui-même et qui n'aurait pas appris à bien voir la nature.

Il est d'autres règles qui ont un rapport plus intime avec les yeux qu'avec les objets représentés ; mais leur vérité, comme celle des précédentes, repose sur la nature. Il n'en est pas une qui ne doive son origine à la nécessité de donner aux ouvrages de l'art un aspect agréable et satisfaisant. Tel est le but de tous les préceptes qui tendent à bien grouper et à disposer heureusement les jours et les ombres.

Les préceptes destinés à faire connaître la ligne qui sépare le *moins* du *trop*, et à éviter les extrêmes, ne sont pas d'une très-grande utilité.

Il faudrait, pour les rendre d'une exactitude rigoureuse, entrer dans de trop grands détails ; il résulterait encore de leur application raisonnée une foule d'exceptions, et on ne pourrait les ex-

pliquer sans en dire trop et sans cependant en dire jamais assez.

Quand on apprend à l'élève à marquer avec précision toutes les parties de ses figures, soit nues, soit drapées, on a tout lieu de craindre que son style ne soit dur et sec. Si au contraire on lui recommande de se former une manière suave et moelleuse, on doit craindre qu'il n'en contracte une molle et insipide. Mais ces écarts ne sont pas également insupportables; et le style dur est le plus excusable, parce qu'il annonce du moins plus de savoir. L'artiste en effet peut connaître exactement les véritables formes de la nature, et les peindre néanmoins d'une manière trop lourde ou trop sèche.

Chaque trait de la figure humaine est toujours assez apparent, dès qu'il ne disparaît pas sous un excessif embonpoint; car les diverses parties dont elle se compose ne sont pas indistinctes ou confuses; les plus petites sont comprises dans une plus grande, et doivent s'y faire remarquer, quoique ce puisse être d'une manière peu prononcée.

Les préceptes généraux sont, ou insuffisans, ou inutiles pour toutes les petites beautés de détail et d'exécution; car la règle reste ignorée de l'élève, ou ne sert à rien s'il faut l'inculquer à chaque instant.

FIN DES NOTES DE REYNOLDS.

RÉFLEXIONS

SUR LE POÈME

DE CH.-AL. DUFRESNOY,

POUR FAIRE SUITE AUX REMARQUES

DE SIR JOSUÉ REYNOLDS,

PEINTRE ANGLAIS,

PAR M. KÉRATRY.

RÉFLEXIONS
SUR LE POÈME
DE CH.-AL. DUFRESNOY,
PAR M. KÉRATRY.

§ I^{er}.

Utilité de l'ouvrage de Dufresnoy.

Si nous avons pris quelque part à la traduction du poème de Dufresnoy sur la peinture, c'est que, jugeant cet ouvrage digne, par les préceptes qu'il contient, d'être mis sous les yeux des jeunes artistes, nous avons cru qu'on ne pouvait trop surveiller la translation, dans notre langue, du texte latin, principalement consacré à une théorie difficile et aux termes techniques qui l'expriment.

D'ailleurs, tout en réformant, plus d'une fois et non sans succès, le style suranné de Depiles, premier traducteur de Dufresnoy, et qui ne l'a pas toujours entendu, quoique son contemporain et son ami, l'estimable littérateur chargé de ce travail [*]

[*] M. Dufey (de l'Yonne), auteur d'un Mémorial parisien, d'une traduction nouvelle du Traité des délits et des peines de Beccaria, etc.

avait marché avec trop de confiance sur les traces de son devancier. Il nous semble qu'objet d'un double soin et d'une méditation profonde, ce manuel, qui, après avoir eu l'honneur d'être traduit par Dryden, a mérité l'attention spéciale du plus habile peintre de l'Angleterre *, aura enfin acquis le droit de passer entre les mains de nos élèves français et des amateurs d'un art, dont la culture entre aujourd'hui dans les jouissances de tous les peuples civilisés.

En supposant que dans cette production, Dufresnoy, de la palette duquel sortirent quelques bons tableaux, ne se soit pas élevé aux beautés de la plus riche poésie, au moins sera-t-on forcé de reconnaître qu'ami du célèbre Mignard, il pouvait lui donner des conseils, et que la tradition qui, en consacrant cette amitié, a établi les services de l'un et la reconnaissance de l'autre, ne dut pas être mensongère. Mais le poème *de la Peinture* a vraiment le style propre aux sujets didactiques : Horace en avait fourni le modèle. Ce spirituel ami de Mécènes n'a point prodigué les ornemens dans son Art poétique ; il ne s'est point abandonné à ces éternelles descriptions adoptées au préjudice du goût, depuis trop long-temps, dans les productions françaises, et que l'illustre Pope a comparées avec bonheur à un repas uniquement *composé de sauces.*

* Sir Josué Reynolds.

Il est certain qu'au sortir d'une lecture de ce genre, l'esprit reste aussi vide que l'estomac le serait après avoir pris part à un pareil banquet. Le reproche de traiter ses convives avec cette parcimonie réelle, quoique fastueuse, ne sera pas dirigé contre Dufresnoy, ainsi qu'il a été justement encouru par l'abbé de Marsy. Avant de nous livrer à l'examen de quelques-uns des préceptes sur lesquels nous voulons arrêter par préférence la pensée des artistes et des gens du monde, auxquels il appartient d'apprécier les travaux des artistes, nous allons placer, sous les yeux de nos lecteurs, le jugement prononcé par une saine critique entre ces deux écrivains, qui ont traité le même sujet sous l'invocation des muses latines.

« Le style de l'abbé de Marsy, suivant M. Querlon, est chargé d'ornemens ambitieux ; son élégance est trop pompeuse ; ses fleurs sont trop recherchées ; il ne vous laisse guère que des mots dans la tête. Le style de Dufresnoy est à lui ; il s'est formé sur Lucrèce et sur Horace, mais il ne les met pas à contribution. L'abbé de Marsy a le style de tous les poëtes latins de collége ; ce sont des membres pris çà et là dans Virgile, dans Ovide ; voilà pourquoi il a préféré les descriptions et les tableaux aux raisonnemens et à la critique. Avec les secours des anciens poëtes, il est facile de faire des images dans leur langue ; mais, pour raisonner, pour donner des leçons de goût, il faut se renfermer plus en soi-même et tirer davantage

de son propre fonds, puisqu'il n'y a qu'Horace qui ait écrit en vers sur ces matières, et qu'il n'est pas facile de prendre la manière simple et aisée d'Horace. Le poème de l'abbé de Marsy ne peut donc plaire qu'aux jeunes gens, qui font, comme lui, des vers, sans songer dans quel genre ils travaillent; qui courent après les tirades, mais qui ne recherchent point l'ensemble d'un ouvrage; qui effleurent tout et n'ont rien à eux. Si le poème de Dufresnoy est lu de peu de gens, au moins sera-t-il étudié avec fruit de ce petit nombre d'artistes et de connaisseurs, et il leur laissera dans l'esprit des réflexions utiles; mais le poème de l'abbé de Marsy ne sera goûté que par des lecteurs très-superficiels, et ne peut être utile à personne. Si vous voulez entrer un peu dans le détail de son poème, vous verrez qu'il n'a point de marche à lui, point d'idées neuves, rien qui lui appartienne et qui lui soit propre. »

Ce jugement, confirmé par un homme de beaucoup de goût, M. Watelet, et exprimé tout entier par le mot très-original de Pope, nous a déterminés à ne pas comprendre l'ouvrage de l'abbé de Marsy dans un recueil où nous souhaitons que nos jeunes artistes puisent des règles certaines, et les gens du monde les motifs de leur opinion sur les productions de la peinture et de la sculpture, au milieu desquelles leur vie se passe, soit que, dans les jours de repos, ils parcourent les jardins et les musées de la capitale, soit que, dans le commerce

de l'amitié, ils arrêtent leurs regards sur les lambris des appartemens.

Nous n'ignorons pas que l'Art poétique d'Horace et l'heureuse imitation qui nous en a été laissée par Boileau, n'ont fait sortir de leur médiocrité aucun des littérateurs auxquels l'inspiration céleste a manqué; mais nous ne saurions nous dissimuler non plus que ces deux traités très-substantiels, sans lui donner la première vie, ont souvent aidé le talent à conquérir l'autre, en lui enseignant à se renfermer dans de sages limites. Ils ont porté, en effet, vers la réflexion, des esprits qu'eût souvent égarés leur enthousiasme : nourri de ces vers concis et de cette législation pratique, le jeune poète a pu tempérer son feu et mettre dans sa composition ce bel accord, qui est le gage le plus certain de tous les succès. Nous croyons que le poème de Dufresnoy ne sera pas moins utile aux jeunes artistes; il leur apprendra à penser, ce qui n'est pas d'une mince importance dans une étude et dans une sorte de travail que l'on eût pu nommer proprement *la langue des images :* si cette carrière a vu tant de chutes, si des ouvrages, d'ailleurs recommandables, ont été déparés par des taches qui les condamnent à l'oubli, on ne saurait l'attribuer qu'à un défaut de méditation. Certes, l'exécution est beaucoup, puisque c'est seulement par elle que l'on est poète, peintre ou statuaire; encore veut-elle, jusque dans ses beautés, être légitimée par le goût et le sentiment ; or,

ces deux qualités arrivées à leur point de perfection, ne sont elles-mêmes que le résultat d'une habitude à réfléchir, malheureusement trop rare chez les jeunes artistes.

Les notes de sir Josué Reynolds, sur l'ouvrage de Dufresnoy, sont pleines de sens. On voit que, comme le poème qui leur a servi de motif, elles partent d'une main à laquelle la pratique du pinceau était familière. C'est un avantage que ces deux écrivains conserveront sur nous ; aussi, sans prétendre entrer en rivalité avec eux, réduits que nous sommes à notre plume, nous nous bornerons à suppléer de nos faibles moyens à leurs oublis, à confirmer leur opinion par nos aperçus, et rarement nous nous hasarderons à la contredire. Peut-être serons-nous assez heureux pour semer ainsi ces remarques de quelques idées nouvelles, qui, consacrées à leur tour, deviendraient des lieux communs. Le champ de l'observation est vaste, surtout quand il embrasse la nature physique et morale. Après qu'usant de leur droit de priorité, nos prédécesseurs y ont fait une ample récolte, le droit de glanage n'est pas à dédaigner ; à ceux qui ont de bons yeux et de la patience, il pourrait fournir une seconde moisson ; nous offrons modestement aux lecteurs le peu qu'il nous a valu ; s'ils l'accueillent avec indulgence, pourquoi n'essayerions-nous pas de nous concilier davantage celle-ci, en leur disant que, forcés par l'espace de ce volume, à resserrer notre pensée, nous

avons donné ailleurs au même sujet un développement convenable et philosophique * ?

§ II.

Omissions dans le poëme de Dufresnoy.

En lisant avec attention l'ouvrage de Dufresnoy, on sent qu'il y manque quelque chose, et peut-être serait-on en droit d'en conclure que ce *quelque chose* a dû manquer également aux compositions pittoresques du même auteur. Au reste, cette absence se fait remarquer dans plusieurs productions du dix-septième siècle; et sans doute elle tient aux temps, aux mœurs et aux idées qui avaient cours. Le peintre-écrivain énonce ses préceptes avec une exactitude si précise, qu'elle tient souvent du bonheur; mais c'est principalement et presque uniquement la partie technique ou théorique de l'art qu'ils embrassent; la partie morale ou de sentiment y est à peu près oubliée; c'est pourtant celle qui donne la vie aux bons ouvrages, c'est celle qui a consacré à jamais le second,

* Voyez l'ouvrage *du Beau dans les Arts d'imitation* de M. Kératry, et l'*Examen de la doctrine de Kant*, sur le beau et le sublime, par le même auteur. La première de ces productions, en 2 volumes in-12, avec fig., se trouve chez Audot, libraire, rue des Maçons-Sorbonne, n° 11; la seconde, en 1 volumes in-8°, chez Bossange frères, libraires, rue de Seine, n° 12, et chez Grimbert, successeur de Maradan.

le quatrième, le sixième, et cet admirable huitième livre de l'Énéide, où Virgile, après avoir adouci son ton de couleur, pour décrire le modeste palais d'Évandre et le luxe agreste de sa cour d'origine arcadienne, raconte, avec non moins de charmes, comment la mère d'un héros sollicite et obtient du céleste forgeron l'armure destinée à protéger une tête bien chère, mais qui ne laisse pas d'attester une infidélité conjugale.

Je sais que la poésie a des moyens aussi puissans qu'étendus de rendre, par le style, ces émotions de l'âme et ces contrastes de situation, dont l'effet est d'exercer une influence sympathique sur les lecteurs d'un bel ouvrage; mais la peinture, quelque bornée qu'elle soit dans ses ressources, est si peu étrangère à ces traits, que, sous le pinceau d'un habile artiste, ils prennent le nom de *poésie de l'art.* Vers la fin du moyen âge, Raphaël Sanzio, sous ce rapport, fut largement traité de la nature; ou plutôt il dut à son génie, porté vers l'observation, l'avantage de saisir ces nuances fugitives, ces expressions d'un moment, ces cris, pourrait-on dire, par lesquels le sentiment se décèle aux mortels prédestinés à le connaître. Le Corrége, initié à la magie de l'ombre et de la lumière, et ravissant par la suave mollesse de ses contours, qu'il sut envelopper d'une atmosphère de volupté, ne fut pas POÈTE au même degré que son illustre contemporain. Il parla plus aux sens qu'au cœur de l'homme; son

pinceau sacrifia beaucoup aux grâces, peu à la correction du dessin, encore moins à la philosophie; et, à ce dernier titre, le peintre d'Urbain lui est infiniment supérieur; car, s'il n'émeut, il fait toujours penser. Souvent même ce double mérite est acquis à ses compositions, véritables copies, en tous points, si elles ne sont des modèles, de la vie agissante et animée.

Poussin et Lesueur furent à peu près les seuls peintres du siècle de Louis XIV qui missent de la poésie dans leur style. Si le dessin du premier avait été plus ondoyant; si la ligne droite, vers laquelle l'inclina sans doute l'étude de l'antique, ne dominait généralement trop dans ses ouvrages, et si le coloris du second avait été mieux calculé dans ses effets, l'école française, quant à la partie la plus essentielle de l'art, n'aurait rien à envier aux écoles d'Italie. Nos artistes, ramenés, par M. David, vers un dessin pur qui a menacé, pendant quelques années, de reproduire sur la toile les lignes de la statuaire et les formes du bas-relief, mais qui aujourd'hui rétrograde rapidement vers les défauts bien plus dangereux d'une époque d'afféterie, ont compris un instant tout le charme qui naît d'une attitude, d'un geste, d'un souvenir, et d'un accessoire mis, sans trop de recherches, en rapport avec les antécédens, la position actuelle, l'avenir et les intérêts des principaux acteurs d'une scène pittoresque. Ainsi, dans son aimable tableau des quatre âges, M. Gérard, en

vous attendrissant, vous conduira à de graves méditations; ainsi M. Guérin a eu l'adresse d'expliquer tout un tableau par la seule figure d'un enfant, lorsqu'Andromaque suppliante invoque, contre le message d'Oreste, la pitié de Pyrrhus. En effet, le petit Astyanax, à la vue de l'ambassadeur grec, qu'il regarde en dessous et comme prêt à reculer vers le sein de sa mère, quoique fort éloigné de l'âge de l'intelligence, semble pressentir son péril; mais ce mouvement, qui rend raison de tout le reste, est pourtant très-vrai; car il est dans la nature des plus jeunes enfans d'étudier de la sorte les figures inconnues au milieu desquelles ils se trouvent, et de juger, non par le sens des discours qu'ils ne comprennent pas, mais par l'expression du visage, toujours apparente, s'ils doivent les tenir pour suspectes. En cela, M. Guérin a mis à profit son excellent esprit d'observation; plus heureux encore, si sa toile ne paraissait pas nue, par suite d'un faux système de couleurs! Comme tableau, cet ouvrage peut être critiqué; comme bas-relief, la composition en est admirable.

M. Horace Vernet abonde en traits de ce genre, qui rendent ses sujets, peut-être, les plus propres de tous à être convertis en estampes. Si cet auteur, livré à une manière trop dégagée de traiter ses conceptions, auxquelles il devrait plus de respect, manque son avenir et le dévore par ses anticipations, il sera bien coupable, car la nature a fait

beaucoup pour lui. Nous ne parlerons pas ici de quelques autres artistes chez lesquels le public a reconnu et salué de semblables inspirations ; il nous suffit d'avoir remarqué que Dufresnoy s'est trop exclusivement renfermé dans les préceptes d'une pure pratique, quelque importante que celle-ci puisse être.

En recommandant fréquemment l'étude de l'antique et de la nature, sans doute il aura cru satisfaire à cette partie morale de l'art, qui s'acquiert dans la contemplation des œuvres de cette même nature, dont les anciens, depuis Homère jusqu'à Théocrite, et depuis Dédale jusqu'à Praxitèle, se sont montrés les fidèles observateurs ; mais cette injonction de sa part nous paraît plus un rappel aux sources du beau physique et organique, qu'un hommage rendu au sentiment par lequel la beauté s'embellit. Quant aux passions et à la manière dont elles doivent modifier la physionomie, ce qu'il en dit dans son précepte XXIX est exprimé avec force, sans nous empêcher de regretter qu'il n'ait pas donné à ce riche sujet de plus amples développemens ; car tout l'art est là. Les vers qu'il semble emprunter des anciens, pour ajouter du poids à son axiome, en les appliquant à la peinture, signifient qu'un mouvement vif et improvisé, si on parvient à le faire passer sur la toile, rendra mieux les affections de l'âme que tout ce qui se ressentirait d'une étude longue et pénible. La traduction anglaise

d'après laquelle a travaillé Reynolds, en forçant le sens de l'original, n'a pas laissé de conduire le commentateur à une réflexion très-judicieuse: il n'est point échappé à cet excellent esprit que l'artiste, soit qu'il traite des sujets austères, soit qu'il ait à esquisser une scène de gaieté, ne peut participer aux divers mouvemens de ses acteurs, et que l'objet de son travail, quelle qu'en soit la nature, le constitue seulement dans un état de méditation, dont il ne sort à son avantage que par une connaissance parfaite du dessin. En effet, ce n'est pas assez de concevoir les impressions que subit la face humaine sous l'empire des passions; ce n'est pas assez de savoir que telle habitude de tempérament disposera, à la longue, les traits dans le sens du caractère analogue; que telle émotion subite les contractera ou les relâchera dans un sens opposé; les procédés par lesquels la scène se diversifie d'une manière si merveilleuse, doivent être présens à la pensée de l'artiste. Il faut qu'il connaisse quels muscles ont à obéir à une émotion donnée, et sur quels antagonistes elle peut réagir. La frayeur et le courage, l'abattement et la fermeté de l'âme, la candeur et l'hypocrisie, l'innocence et l'endurcissement au crime réclameront tour à tour une place dans ses études physiologiques; il aura à apprécier l'influence du sexe et de l'âge sur ces sentimens appelés quelquefois à se combattre et à se nuancer chez les mêmes individus. Présent

au travail intime du cerveau, admis, par suite de son zèle opiniâtre, à tous les secrets de ce laboratoire de la vie réelle, il ne doit rien moins qu'en produire la révélation animée sur la toile ; de sorte que, pour faire un peintre, ce n'est pas trop que du génie de l'observation, joint à la science profonde du cœur et de l'anatomie humaine.

Certainement nous saurons gré à M. Bosio d'avoir rencontré, dans son jeune Henri IV, des traits qui, en conservant toutes les formes et toutes les grâces de l'enfance, n'ont garde de contrarier ceux sous lesquels l'homme mûr s'est présenté à l'amour de ses contemporains ; cette heureuse concordance, quand elle ne grimacera pas entre deux âges, sans ressembler à aucun, aura toujours notre approbation. Nous féliciterons aussi M. Bra d'avoir jeté sur le front de son Ulysse* un voile de douleur et de rêverie, lorsqu'il se prépare à nous montrer le fils de Laërte, assis au bord de la mer dans l'île de Calypso, assignant de l'œil une place à sa chère Ithaque, dans le lointain vaporeux, et réduit à souhaiter, pour tout bonheur, le simple aspect de la fumée qui, surmontant le toit natal, va se perdre, par un doux ondoiement, dans les airs. On se plaît souvent à nommer ces succès des bonnes fortunes ; mais soyons

* Figure sculptée en marbre et qui fera partie de la prochaine exposition.

plus justes envers les artistes; ce n'est que par des études profondes qu'ils ont pu y parvenir. Le premier, dans notre savante organisation humaine, aura démêlé assez bien la part de l'enfance et celle de la maturité virile, pour retrouver dans l'une le germe tendre de l'autre; le second aura senti l'amour de la patrie battre dans son cœur, avant de songer à rendre, avec du marbre, les soupirs de l'exil.

§ III.

Du choix des sujets.

Nous sommes forcés de remarquer que Dufresnoy, en n'accordant que quatre vers au choix du sujet, ne fait pas sentir assez toute l'importance de cette partie de l'art; autant eût valu se taire. Un tel oubli doit-il exciter vivement nos regrets? Nous nous permettrons d'en douter, car, à l'époque où cet auteur tenait la plume, la philosophie de l'art était bien peu de chose. Quand le peintre ne traitait pas des sujets commandés par le culte (et c'étaient les plus heureux qui se présentassent alors au pinceau, quoique le martyrologe le confinât presque toujours dans des scènes monotones de supplices), force lui était de transformer la toile en champ de bataille, de retourner sans fin des lieux communs mythologiques, ou de se perdre dans le genre le plus froid et le plus

insipide de tous, celui de l'allégorie. Encore, cette dernière, infidèle à son origine, oubliant qu'elle dut le jour au besoin de dire les vérités que repoussait le pouvoir sous leur forme naturelle, n'a cessé de se consumer en efforts misérables, pour flatter le vice et les favoris de la fortune. L'artiste comprend aujourd'hui qu'une plus digne carrière est ouverte à ses crayons, c'est celle où les vertus sont célébrées, où les crimes sont flétris, où des autels sortent de terre devant la sainte image de l'humanité, et où les beaux sacrifices que l'amour de la patrie a inspirés, après avoir été reproduits sur la toile au profit de la jeunesse, viendraient couvrir nos murailles de leurs vivantes leçons. D'ailleurs, il est bien temps que l'honneur seul paie ce qu'il y a de plus honorable dans la vie de l'homme. La peinture et les autres arts, si nous entendons bien le parti qu'on peut en tirer, doivent acquitter les dettes de la société, quand celle-ci a contracté envers ses enfans ses plus grandes obligations.

Ici, nous allons déposer quelques réflexions qui, méditées dans un bon esprit, seront utiles à l'artiste comme à l'ensemble des citoyens. En rectifiant certaines idées qui sont peut-être trop en possession de travailler les têtes, et en les faisant frapper plus directement sur les cœurs que sur les cerveaux, c'est-à-dire en les transformant en sentimens, on avancera beaucoup l'œuvre du bien public; car l'homme vaudra toujours mieux

par sa sensibilité que par des argumentations où il est très-rare que sa personnalité ne devienne l'unique conséquence du syllogisme.

Comme nous, les anciens aimaient la gloire; mais l'aimaient-ils de la même manière? et était-ce bien la même gloire qui était l'objet de leurs poursuites? Décidés par tout ce que nous avons sous les yeux, nous pencherions pour une solution négative. L'habitant de Rome, le Spartiate, l'Athénien même, auquel on nous compare jusqu'à satiété, sans trop savoir pourquoi, ou peut-être parce qu'on craindrait que nous ne devinssions quelque chose de mieux, aspiraient à être récompensés par les témoignages de l'estime publique; mais c'était uniquement pour avoir rendu des services à leur pays. Nous autres, au contraire, est-ce que par hasard nous ne rendrions pas des services uniquement pour être récompensés? est-ce que même, dans notre pensée, la récompense, plus d'une fois et à notre profit, ne se détacherait pas du service? est-ce qu'enfin l'amour des distinctions ne nous dévore pas au point que nous courons souvent après un éloge immérité? Dans la carrière civile, on veut, dès l'enfance, administrer, sans savoir ce que c'est qu'une administration; dans la carrière des armes, on brigue les commandemens d'une guerre, sans s'enquérir si elle sera utile à son pays et si elle sera avouée de la justice. On se battra, on tuera, on sera tué, n'importe à quel droit. Tout ce que l'on pré-

tend, c'est se ruer sur un cordon, c'est ajouter un titre à des titres; on est homme : on donnera pourtant et on recevra la mort, le tout pour cette fantaisie. Il est bon que le soldat s'abstienne de délibérer et marche; je le sais : loin de moi l'idée d'intervertir cet ordre! Mais, si, dans les querelles qui, depuis tant de siècles, agitent les états de l'Europe, les hommes constitués en dignité avaient refusé leurs bras à des conquêtes homicides et à des agressions criminelles (car les généralats se demandent et ne s'offrent pas), il n'est aucun gouvernement qui n'eût reculé devant une guerre injuste. Voilà ce qu'ordonnerait la plus simple probité. Quant à moi, je gémis, lorsque je vois de vieux guerriers combattre, à une époque de leur carrière, la cause qu'ils ont défendue dans une autre, et adresser ainsi à une partie de leur vie (il ne fait rien laquelle) le reproche amer de manquer de tenue et d'unité. S'ils viennent ensuite à me parler de leurs blessures, ou à me découvrir leur poitrine, je n'y aperçois plus que les cicatrices du Cirque. On a battu des mains, on a donné de l'argent; est-ce que ces gens-là voudraient encore quelque chose?

Cicéron était fou de gloire : cette passion avait au moins chez lui un noble aliment. A travers les persécutions, il défendit ce qu'il y avait de plus précieux dans son pays, les lois et la liberté expirante; à ses risques et périls, on le vit tonner

contre les oppresseurs publics. Dans ces temps, comme dans les beaux jours de la Grèce, le désir d'être honoré se justifiait par son expression même: « Je veux bien mériter de la patrie, » disaient le guerrier, le sénateur, l'artiste et le philosophe ; paroles en effet très-remarquables qui, dans la bouche des défenseurs de l'État et de ses premiers citoyens, devenaient la consécration des droits de la société sur chacun de ses membres, plutôt que le cri d'une stérile et vaniteuse ambition ! Quand Miltiade fut représenté sur le devant du tableau, appendu dans le Pœcile, après l'affaire de Marathon, qui en valait bien une autre, Athènes crut l'avoir amplement payé de sa victoire.

Ce fut encore un beau moment pour cet Aratus, qui délivra sa patrie du joug de Nicoclès, que celui où Sycione, dans sa reconnaissance, lui éleva une statue sous le titre de sauveur ! C'eût été même le plus beau moment de sa vie, si, descendant de la citadelle de Corinthe, dont il avait chassé le tyran, et appuyé sur sa lance, au milieu des jeux isthmiques que son courage permettait enfin de célébrer avec sécurité, il n'eût recueilli les applaudissemens unanimes d'un peuple affranchi, pour lequel il devint un plus beau spectacle que le spectacle même !

Lisez Plutarque, jeunes artistes, et vous serez émus ! lisez-le, et vous ne pourrez parcourir des pages, où les grands hommes et les grands ci-

toyens brillent encore plus de leur simplicité antique que de leur gloire, sans prendre en pitié les hochets que l'adresse de quelques êtres avides de pouvoir jette à la cupidité de quelques autres! Que si votre pays ne vous offrait pas de dignes sujets de vos veilles laborieuses (et je suis loin de le croire), là, vous trouveriez matière à vos crayons; au moins, de nobles traits permettraient à votre âme de se passionner pour des temps meilleurs; sculpteurs, vous frapperiez le marbre avec feu, car il recelerait à vos yeux un héros; peintres, vous approcheriez la toile avec amour, assurés que vous seriez d'en faire sortir un ami de la patrie!

§ IV.
Du beau par rapport à l'artiste.

Dufresnoy a eu parfaitement raison de recommander aux peintres un choix judicieux entre les objets soumis à leurs regards, avant que le sujet du tableau soit définitivement fixé sur la toile; mais il convient d'examiner ce que doit être ce choix. Dans la nature, tout est à sa place; et, si nous exceptons, sous le titre d'anomalies, les déviations accidentelles et les défectuosités bien plus nombreuses qui, par suite de nos coutumes et de nos préjugés, corrompent l'œuvre du Créateur, tout est régulier dans son genre, tout est parfait. Il est même très-rare que, chez les êtres, dont une de ces causes a altéré la constitution,

une force plastique, en redressant l'erreur, ou en la corrigeant par un contre-poids, ne ramène l'individu à une sorte d'équilibre. Ainsi, l'accord se rétablit, autant que le comporte l'organisation primitive ; où l'harmonie ne saurait renaître, il est rare que le mal subsiste, car la nature, en désespoir de succès, aime mieux briser son ouvrage.

Cette vérité de fait étant reconnue, les vols partiels et les élémens divers, avec lesquels on voudrait reconstituer la beauté ou la conduire à une plus grande perfection, dans leur mélange, auraient toujours quelque chose de fortuit. Ce ne serait jamais impunément qu'on ferait des emprunts aux créatures chez lesquelles brilleraient, par excellence, certaines formes particulières. Quand vous souhaitez, en plaçant sur votre toile le visage rond et vermeil de cette charmante paysanne qui vous apportait hier un plat de cerises, changer en ovale la coupe trop circulaire de ses yeux, vous ne songez donc pas que cette forme elliptique, qui tient de celle de l'amande, et que réclament, par une juste opposition de lignes transversales, les têtes plus alongées, enleverait tout son prix à votre petite Pomone, dont, depuis le sinus maxillaire jusqu'au menton, elle raccourcirait la face d'une manière déplaisante.

Vous voudriez donner à ses lèvres le coloris des mêmes cerises auxquelles, non sans rougir, elle vous entendait les comparer ; et vous oubliez que

ses cheveux bruns et ses sourcils noirs appellent une teinte plus pourprée, l'autre étant le privilége des blondes, qui le partagent quelquefois avec les personnes légèrement inclinées vers un tempérament scrofuleux.

Essayer de rendre sa bouche plus petite, serait une autre folie, puisqu'ainsi vous feriez paraître démesuré l'espace qui la sépare des oreilles.

En rétrécissant les narines, un peu ouvertes à la vérité, vous commettriez une autre erreur, puisqu'elles cesseraient d'être d'accord avec une physionomie agréable, piquante même par son ensemble, mais où le moindre dérangement forcerait tous les traits à pécher par excès ou par défaut. Ce sont là de ces têtes que l'on nomme irrégulières, et où pourtant tout est régulier, tout y étant en parfaite harmonie.

Et lorsque, frappé de la beauté élégante et de la démarche légère d'une femme prise dans d'autres rangs, vous souhaitez donner à son bras plus de morbidesse, vous oubliez que, pour respecter en elle la marche ordinaire de la nature, vous seriez obligé d'accroître l'embonpoint de tout le reste, surtout des membres inférieurs, et de diminuer d'autant la finesse d'une jambe qui cependant vous avait subjugué.

Nous avons démontré ailleurs, par des conséquences déduites de la vraie science physiologique, l'inconvénient qu'aurait tout système pittoresque, où chaque figure, au gré de chaque

artiste, se fabriquerait de pièces de rapport, fussent-elles du meilleur choix. M. Gérard a eu trop de sens, pour se donner cette licence dans ses belles compositions de Corinne et de Psyché. Toutes les formes y sont correlatives, et aucunes ne s'excluent. M. Langlois a eu le même bonheur dans sa Campaspe, qui est d'un caractère de beauté tout différent, aimable et charmant tableau que l'on regretterait de ne plus voir à Paris, s'il ne fallait pas que les départemens, appelés à payer avec la capitale les frais de l'éducation des artistes, participassent aux chefs-d'œuvre qui en deviennent la juste indemnité. Mais combien de figures nous pourrions citer où un nez fin se montre à contre-sens sur une face joufflue, et où une taille svelte et dégagée ne porte pas le visage qui lui est propre! Lorsque ces disparités se rencontrent dans la nature, elles nous choquent tellement que nous serions inclinés à les tenir pour accidentelles; tout procédé qui nous exposerait à les reproduire doit être banni d'une saine doctrine. Celle-ci permet seulement de réformer dans un beau modèle la partie fortuitement déviée de sa ligne.

C'est en se tenant en garde contre ces mélanges adultères, qu'en conformité du sage précepte de Dufresnoy (vers 67), la verve de l'artiste ne sera pas entraînée par l'art même à créer de véritables monstruosités. Reynolds a pressenti tout ce que nos objections ont de décisif en cette matière; s'il a cru devoir adopter (et encore avec beaucoup

de réserve) l'opinion que nous combattons, il s'est vu forcé de convenir du péril auquel elle pousserait les artistes. Tout en reconnaissant, par sa note douzième, l'impossibilité de surpasser la nature dans aucunes parties d'un corps prises en particulier, il confesse l'immense difficulté d'y parvenir par un rapprochement de ces mêmes parties, devenues l'objet d'un choix spécial, et dont la réunion, suivant le mot plein de profondeur de Buckingham, aurait toujours quelque chose d'extraordinaire et de *monstrueux*.

Le BEAU, en effet, n'est point aussi arbitraire que les idéalistes semblent se l'être persuadé. Il se rattache à des principes fixes, qui prennent eux-mêmes leur source dans des besoins positifs, et qui, dans les arts, pas plus que dans la morale, ne nous autoriseront jamais à le regarder comme une abstraction. Sa nature n'est rien moins que vaporeuse; son but n'est rien moins que fantastique; voilà pourtant le terme auquel voudraient le réduire quelques adeptes, parmi lesquels des artistes ont eu l'imprudence de s'enrôler, quand ils ont tenu la plume. Le fameux Hogarth, peintre d'expression, a passé sous leurs drapeaux. Nous avons lu dans un état de calme attentif, même avec une prévention favorable à son auteur, l'*Analyse de la beauté* (pièce importante au procès dans la cause du beau idéal), et nous n'y avons rien trouvé de satisfaisant pour le cœur et de concluant pour l'esprit. C'est un délire qui, sans

manquer de méthode, et par cela même qu'il n'en manque pas, est, à notre avis, continuel. Nous ne voulons pas être crus sur parole:

Hogarth trouve de la beauté dans un corps à baleines (chap. ix de son *Analyse*), « parce que ce corps, quand il est serré par-derrière, devient exactement une surface de parties bien variées, sur lesquelles un ruban appliqué en spirale, en descendant de la partie supérieure du devant à l'extrémité de la partie inférieure adverse, donnerait la véritable et parfaite ligne ondoyante. »

C'est sous une forme à-peu près semblable que le même écrivain se représente la grâce : ainsi que de la ligne ondoyante figurée par la spirale du corset, il est parvenu à obtenir sa ligne de beauté, de la corne d'un bélier (chap. x) il arrive à la ligne serpentine, qui est, selon lui, la vraie ligne de grâce.

A quoi il ajoute : « Voilà pourquoi tous les ornemens qui coupent ainsi obliquement le corps, tels que les cordons que portent les chevaliers de la Jarretière, sont tout à la fois élégans et agréables à la vue. »

En vérité, je serais tenté d'ajouter à cette belle remarque des cordons, ceux dont Napoléon s'amusait à chamarer nos fiers républicains. J'atteste que le traité d'Hogarth, qui a eu tant d'éditions en Angleterre, et qui, suivant son titre passablement ambitieux, était *destiné à fixer les idées vagues qu'on a du goût*, renferme dix fois autant

de choses surprenantes que celles-là. Il faut avouer que c'est payer un peu cher l'originalité, quand on la met à ce prix. Si je me suis attaché au corset et à la corne par préférence, c'est que je ne pouvais m'en dispenser; le corset et la corne étant la base d'un système figuré par la ligne ondoyante et par la ligne serpentine, auxquelles l'écrivain anglais a sans cesse recours pour définir la beauté, il fallait bien, pour ne pas mériter le reproche d'infidélité, montrer à tous les yeux la pierre angulaire de cet édifice.

Il est vrai que rien de tout cela n'a le sens commun, n'en déplaise aux artistes, aux poëtes et même aux philosophes qui auraient adopté ce jargon, auquel l'école de Platon ne fut pas absolument étrangère. Après qu'on a nourri son esprit de ces froides subtilités, si tant est que ce puisse être une nourriture, il ne m'étonne plus qu'on disserte à perte de vue sur le beau idéal et qu'on veuille en mettre partout; il en est alors comme des nuages, où l'on trouve tout ce que l'on veut y voir. Jeune élève des deux nobles sœurs qui, par le ciseau et le pinceau, donnent un caractère d'immortalité à une portion périssable de la vie de l'homme, tandis que l'autre, moins apparente, est confiée sans doute aux archives célestes, voulez-vous savoir enfin ce que c'est que cette BEAUTÉ, depuis tant de siècles objet indéfini de tant de recherches? Entrez avec moi dans la cour de la ferme voisine, car j'entends les coups redoublés

du fléau y tomber en cadence sur l'épi, pour le dépouiller de son grain. J'ai quelque soupçon que nous trouverons là à éclaircir nos doutes.

Je distingue déjà des batteurs sur deux lignes: comme ils savent leur métier, quelque pénible que soit celui-ci, ils s'en acquittent avec une précision de temps et de mesure qui en dérobe la fatigue à l'œil; on dirait qu'ils ne dépensent d'énergie musculaire que la quantité indispensable à l'ouvrage. Voilà de la force exempte de gêne: ce n'est pas absolument notre affaire; mais des jeunes filles, à la taille déliée, à la marche facile, le pied nu et la jambe aussi, suivent les batteurs, en riant, pour retourner le chaume allégé; elles ont des amis parmi les employés de la moisson; elles veulent plaire, et certainement elles plaisent: j'en ai pour gage l'aisance avec laquelle s'exécutent tous leurs mouvemens et se dessinent toutes leurs attitudes, dont il n'est pas une seule qui ne révèle, chez chacune, le trait qui la recommande le mieux. A coup sûr, voilà de la grâce! Avançons vers l'ombre que projette cette grange: peut-être aurons-nous lieu d'être satisfaits, car la femme qui y a cherché un abri contre le soleil me semble belle, quoique brunie par le séjour de la campagne. Épouse du chef de la ferme, tout en surveillant le travail, elle allaite un enfant, et le devoir qu'elle remplit la rend plus belle encore. A notre approche, ses paupières soyeuses s'abaissent; une teinte carminée, presque insen-

sible sur des joues déjà vives en couleur, s'étend sur son front, et une main pudique s'empresse de dérober à notre vue des formes que le linge couvrira bientôt, sans cesser de les trahir. Voilà tout à la fois de la grâce et de la beauté! Nul doute que le grand Raphaël n'aimât à les étudier ainsi, sauf à prendre, dans son génie, les caractères de tête, par lesquels il associait mentalement la fille de Joachim aux mystères religieux, dont elle devait préparer l'accomplissement.

Pourquoi le coup d'œil rapide, avec lequel vous avez parcouru un champ inégal, quoique d'une proportion régulière, traversé, dans sa blancheur, de filets d'azur, vous a-t-il causé des émotions? uniquement, vous soutiendrai-je, parce qu'il a donné, chez vous, l'éveil à des sentimens assez compliqués, mais tous agréables, tous en rapport avec les vues conservatrices ou reproductrices de la nature. Le plaisir, comme lien sympathique des êtres, entre aussi dans les intentions de celle-ci, et, dans votre soliloque, il a trouvé son compte. Vous vous êtes dit : « Ce sein est ferme, il est rond, d'un volume convenable; son éminence saillit généreusement vers la lèvre qui doit le presser ; il ne nourrira pas avec épargne l'héritier de la parole qui a fait du travail une loi sur la terre. » Et, de réflexions en réflexions, je crains bien que vous n'ayez été amené à conclure que, si un être, de sa douce succion, puisait dans cette coupe l'aliment salutaire de la vie, un autre pour-

rait encore lui devoir un non moins doux aliment de volupté.

Voulez-vous que je vous rappelle, ou que je vous apprenne, si vous ne le savez mieux que moi, ce qui vous a passé par la tête, quand votre regard a suivi les pas de nos jeunes moissonneuses? Marié, vous vous êtes souvenu de votre jolie compagne, et vous vous êtes aperçu que le soleil penchait vers l'horizon; célibataire, après le premier des sages anciens, vous avez répété, du fond de votre âme, « qu'il n'est pas bon que l'homme soit seul ici-bas, » et vous avez formé des projets d'établissement. Plus ces jeunes filles auront développé, devant vous, de grâces naturelles, plus tout cela aura pris de force dans votre esprit. Voilà, quant aux formes animées, le secret du BEAU dans les arts! Appliquez-le à tous les objets; il vous enseignera, dès le moment, pourquoi les uns vous attirent par possession de ce qui est en harmonie avec votre être, pourquoi les autres vous repoussent par négation. Voilà aussi pourquoi, mon cher Hogarth, les spirales d'un corset lacé par-derrière vous ont séduit, lorsque vous y avez cherché *la ligne parfaite de beauté*; convenez-en de bonne foi; je gagerais encore que, quand vous avez découvert, à ma grande surprise, et peut-être à la vôtre, *la ligne parfaite de grâce* dans la corne d'un bélier, il s'est mêlé à vos savans aperçus sur cette corne quelque souvenir des lignes du corset!

Sans doute, par continuité d'attachement à ses principes, le même auteur se félicite de rencontrer, dans les muscles d'un écorché, les formes serpentines, et l'on serait tenté de lui demander ce qu'elles vont faire là? Pourquoi procéder ici comme si la vue d'un corps, ou d'un simple membre qui réunit les conditions de la beauté, nous permettait de nous occuper de sa structure intérieure, connue de très-peu de personnes, qui n'a pas besoin de l'être, et dont la vue, au premier aspect, offrira toujours quelque chose de répugnant? le sentiment intime du spectateur lui dit bien que la charpente humaine, dans les diverses parties dont elle se compose, doit avoir toutes les proportions extérieures par lesquelles l'œil sera autorisé à loger convenablement les organes du mouvement circulatoire; cet instinct n'ira jamais jusqu'à se représenter ceux-ci à travers le tissu cutané. Telle est la raison pour laquelle la saillie des muscles, trop accusée dans un tableau de Rubens ou dans une statue de Pigalle, n'obtient pas toujours les suffrages. Le travail intérieur de l'admirable machine humaine demande à être rendu probable par les surfaces des corps; il exige que rien ne l'y contredise; mais il ne redoute pas moins d'être mis à nu, car cette vue ne peut s'accorder avec les conditions de la vie. Quelle que soit la force du talent qui s'en empare, *le supplice de Marsyas* ne laissera pas d'être un sujet ingrat, et l'on peut se souvenir que l'œil

se détournait du *jugement de Cambyse*, quand ce morceau de peinture appartenait à la galerie du Louvre.

Pour les esprits justes, qui voudront interroger leurs sensations, les causes déterminantes du BEAU et ses moyens d'action sur la pensée, ne sauraient résider dans des forces occultes. Il n'est rien qui, bien examiné, entre les plus simples rapports de l'existence domestique, ne tende à déchirer le voile qui le couvre. Une simple transposition de qualités suffit souvent pour lui enlever ses couleurs mystérieuses. Par exemple, quand je regarde une belle main dans une femme, cette main me plaît, parce que sa blancheur, le velouté de son épiderme, ses doigts agréablement amincis en forme de fuseaux, les jointures indiquées par de légères dépressions, enfin parce que toutes ses proportions, en parfait rapport avec l'emploi auquel elle est destinée, me conduisent à supposer, avant tout, qu'elle n'a aucun défaut intérieur qui en arrête l'usage. Qu'on me dise que cette main est paralysée; elle cesse à l'instant de me plaire; qu'on l'emmanche d'un bras d'homme: c'est bien pire encore; elle me répugne, elle me repousse, car elle ne se présente plus à mon esprit qu'accompagnée d'idées de mollesse. Vous avez changé le sexe de cette main; vous avez fait cesser tous mes rapports personnels avec elle, tous ses rapports avec la nature; vous avez bouleversé toutes mes pensées, renversé toutes mes notions;

le BEAU a fui et n'a laissé à la place qu'une monstruosité.

La convenance des parties avec le tout, et du tout avec la destination, voilà donc la BEAUTÉ. Dans les formes, elle n'est autre chose que la promesse du bonheur par les sens; dans la morale caractérisée par l'expression, c'est la promesse du bonheur public ou individuel par la vertu. Ne la cherchez pas en dehors de ce cercle, jeunes artistes, pour l'instruction desquels je trace ces lignes. Si vous franchissez ces limites, vous errez à l'aventure; car, dans tout autre système, on ne rend compte de rien, pas même de ses goûts et de ses moindres penchans; les termes si usités de sympathie, de répulsion, d'entraînement et de répugnance ne sont plus que des énigmes dont personne n'a le mot. Sans cesse contraint à sacrifier au dieu inconnu, l'homme est alors, de tous points, inexplicable à l'homme; il ne sait pourquoi il aime, pourquoi il hait; non-seulement ses plus belles qualités que l'abnégation rend profitables aux autres, mais ses plus simples appétits qui lui ont été donnés pour le maintien et quelquefois pour la consolation d'une vie rigoureuse, manquent de but et de motifs.

S'il était possible d'imaginer, toujours dans le système des proportions humaines, une figure qui pût exécuter plus de choses, posséder plus d'organes, par conséquent recevoir plus de perceptions

que les artistes et les philosophes cherchassent à en sublimer l'image. Dans l'économie actuelle, leurs efforts me semblent incompréhensibles; aussi quel en est le résultat? on a pu le voir par notre examen de Hogarth. La métaphysique appliquée aux arts ne réussit pas aux Anglais; nous avons eu occasion de le prouver en discutant, dans nos précédens écrits, quelques-unes des prétendues découvertes d'Adam Smith et d'Edmund Burke*; ne serait-ce pas qu'il n'y aurait que du sentiment à faire sur les arts d'imitation, et point de métaphysique. Toujours vrai, toujours intelligible, parce qu'il a su se tenir constamment près de la nature, par delà laquelle il n'avait pas la prétention téméraire d'élever son vol, Reynolds** a su éviter les périls auxquels ses compatriotes ont succombé, quoi qu'en dise encore l'orgueil national. Le morceau de critique non moins fine que judicieuse, publié par M. Hauffmann, à l'occasion du dernier ouvrage de M. Quatremère de Quincy, grand partisan du beau idéal, vient confirmer toutes les opinions que nous avons été les premiers à émettre sur cette excroissance germanique, naturalisée à Paris depuis un demi-

* Le premier est auteur de la *Théorie des sentimens moraux* ; le second, d'un traité sur le *Beau et le Sublime*.

** Ses quinze discours sur la peinture, et les notes qui font partie de ce volume, sont peut-être ce qui a été écrit, depuis un siècle, de plus sensé sur la peinture.

siècle, et précédemment importée dans la Grande-Bretagne. Dans la lutte que nous avons à soutenir contre les idéalistes, nous nous félicitons de voir nos forces s'accroître de la présence d'un tel auxiliaire. Cet écrivain distingué remarque, avec raison, que Diderot, qui parle très-souvent de l'IDÉAL, n'a pas plus défini, que ne l'ont fait ses devanciers et ses successeurs, ce que l'on entend par ce mot devenu presque cabalistique. Il est temps de rattacher les principes de conception et d'exécution dans les beaux-arts à un point fixe, l'IMITATION DE CE QUI EST ; car nous confessons volontiers, avec M. Hauffmann, « ne pouvoir comprendre que l'on trouve quelque plaisir à étudier des théories qui n'apprendraient rien, qui ne seraient utiles à rien. »

§ V.

De l'unité et de la variété dans le sujet.

Dufresnoy fait souvent marcher de front l'unité et la variété, comme conditions essentielles du mérite d'un tableau : la nécessité de ce double précepte se trouve indiquée par la nature même de notre âme, qui ne nous permet pas d'étudier en liberté deux sensations simultanées, ou de suivre à la fois deux idées sans rapport entre elles. Soit, dira-t-on ; mais pourquoi ajouter à cette loi celle de la variété qui, en diversifiant les sensations, exerce nécessairement une égale

influence sur les idées dont elles sont la source? Nous répondrons, si la perspicacité du lecteur ne nous a déjà prévenus dans ce soin, que voilà justement pourquoi la variété est un des élémens indispensables de la composition. Sans elle, en effet, l'unité disparaîtrait, puisque des figures similaires et uniformes, appelant également les regards, l'attention ne saurait où se reposer dans un tableau. Le partage de celle-ci, si la toile n'était déjà glacée par suite d'un tel système de travail, diviserait tout l'intérêt ; ou plutôt ce dernier viendrait s'éteindre dans l'état perplexe du spectateur, auquel, en peinture, il faut une prompte solution de ses doutes, tandis qu'au théâtre on peut le captiver à force d'anxiétés et d'incertitudes.

Rien ne servant mieux à expliquer un sujet et à le mettre en accord que la variété des figures, sous telles conditions dont nous parlerons bientôt, on n'a pas de termes pour rendre la surprise qu'on éprouve, en présence du talent développé par le Sueur dans certains morceaux de la fameuse galerie du cloître des Chartreux. Privé de l'avantage de faire sentir le nu, autant qu'il eût pu le souhaiter, sous l'habit monastique des disciples de Bruno; dépouillé, par cette similitude de teintes, de formes et même de têtes rasées, de l'un des premiers auxiliaires de l'expression, l'artiste a été réduit, pour toute ressource, à modifier, par les traits du visage, des figures qui, sans son

art admirable, eussent semblé sortir du même moule. Mais que de pensées diverses il nous donne à lire sur ces fronts austères, dans ces yeux baissés, d'où s'échappe un regard mélancolique vers le sol, terme prochain des joies de ce monde, et, heureusement aussi, de la douleur! Comme il a varié ces impressions attiédies que l'âme, sous le fouet de la macération, laisse transpirer sur le visage, pâle reflet de la vie plus intense à laquelle elle fut destinée! Comme, autour du lit de mort d'un ami, quelques sentimens tendres ont peine à se glisser à la faveur d'une tristesse austère et religieuse! Mais ces sentimens n'ont-ils pas tous leur caractère propre? ces attitudes ne sont-elles pas toutes diversement résignées et soumises? toutes ne concourent-elles pas à l'effet solennel de la scène, dont Bruno lui-même, enlevé déjà à ses disciples, ne laisse pas d'être encore le principal acteur? Voilà le talent, voilà le génie! unité, variété, voilà votre triomphe!

Cette variété ne doit pas transformer le sujet en énigme ou en théâtre de confusion. Le spectateur veut des jouissances exemptes de fatigue. Dès l'instant où vous le condamnez à une étude prolongée, il vous échappe; dès que vous devenez monotone, il vous échappe encore. A vous le travail de la composition, à vous le soin de le dissimuler (vers 438 de Dufresnoy); à lui le droit d'en cueillir le fruit; car, s'il était contraint de suivre votre idée principale dans les diverses fi-

lières par lesquelles elle a dû passer avant d'être mise en action, s'il lui fallait seulement entrer dans les inquiétudes d'esprit qu'elle vous a coûtées, vous l'obligeriez à faire péniblement un tableau avec vous, tandis que, de sa part, tout réglement de comptes doit se conclure par de l'admiration pour solde d'un plaisir.

Ce que nous voyons sur la toile où s'est promené le pinceau d'un grand maître, n'est réellement que la troisième copie d'un modèle élaboré par la réflexion. D'abord, après l'examen d'un sujet, tel qu'il s'est offert ou qu'il a pu, avec probabilité, s'offrir aux yeux, il faut que l'esprit en conçoive la représentation comme possible; ensuite qu'il en ordonne, qu'il en distribue les parties, et qu'à l'instar d'autant de rayons il les rallie à un foyer commun : le calque de cette esquisse presque imaginaire doit être reporté sur la toile; tel est le moment où le tableau passe à une réalité physique d'existence, qui se perfectionne par les ajoutés et les soustractions utiles à l'effet général, et commandés par le balancement des masses. Tout cela ne serait qu'une suite de dispositions matérielles, le plus souvent dépourvue de chaleur, si une grande pensée n'avait présidé à ce jet, et si un grand sentiment analogue à celle-ci n'y avait été déposé en germe. C'est sur ces données que le troisième travail s'exécute; mais cette dernière tâche se borne à rendre sensible, par la puissance du pinceau, ce que l'artiste

n'avait d'abord accepté mentalement que comme une possibilité heureuse, présente à la conscience de ses forces.

Si le sujet est bien conçu et si l'on ne s'est pas abusé sur les moyens, le tableau aura de l'unité, il sera bon. Dans le cas où la première idée n'aurait pas été nette et distincte, mais où les moyens d'exécution n'auraient pas non plus failli, tout en brillant dans les détails, et peut-être dans quelques masses, le tableau n'aura pas d'ensemble; il manquera même d'intérêt, défaut dans lequel tombent les ouvrages de tous ceux dont la main possède une certaine habileté, mais dont la tête n'est pas assez forte pour mettre de l'accord dans une vaste composition.

Aussi, suivant Dufresnoy (vers 155), les grandes machines sont rarement heureuses en peinture.

Si la vue n'est ramenée à un acteur, ou mieux encore à une action principale, si les acteurs secondaires, participant de cette direction, ne nous y conduisent par leurs propres rayons visuels, l'œil s'égare et manque de repos, c'est-a-dire qu'il n'y a plus d'unité dans la variété; ceci veut un développement.

Le repos, dans un sujet traité avec un véritable esprit de convenance, n'existera jamais sans qu'il y ait une action principale, sans qu'elle domine, que tous les personnages y concourent, que les épisodes solitaires y rentrent par quelque coin,

que par conséquent le spectateur soit conduit, avec un certain charme, à lui accorder une attention qui, n'étant point distraite, ne saurait devenir pénible. Entrez dans un salon : on y cause; si la parole appartient à un homme grave, il y sera écouté avec calme; on lui prêtera attention avec le même caractère de figure que le sien, sauf les variétés indispensables dans l'expression, indiquée elle-même par la qualité des auditeurs; il y aura là du REPOS; c'est Racine lisant Esther chez madame de Maintenon, en présence de Louis XIV. Que le discoureur ou le lecteur soit un homme jovial, la manière de l'écouter s'en ressentira et l'attention sera moins sérieuse; mais il y aura encore là du repos, parce qu'il y aura un accord de toutes les figures dans une seule intention, celle d'écouter. Ce sera, si vous le voulez, Molière lisant Tartufe chez Ninon.

C'est par les divergences dans les regards, c'est par la préoccupation des personnages, quand le sujet ne l'autorise pas, et par les épisodes qui ne se lient aucunement à l'action, c'est surtout par l'immobilité ou le jeu faux et outré des physionomies, que le repos cesse.

Nous ne prétendons pas que les expressions se règlent toutes sur un même sentiment; bien au contraire! elles peuvent être modifiées; elles doivent même se combattre suivant la diversité des intérêts, pourvu qu'elles naissent toutes du fait ou de l'idée principale du tableau. Nous avons

parlé de lectures : on sent que celles des dernières volontés d'un célibataire et des derniers adieux d'un père de famille auront à provoquer des émotions diverses, puisque, dans les deux cas, l'auditoire sera diversement composé. Qu'il s'agisse du testament de Clarisse, ce sera bien autre chose ! Pour que ce sujet fût bien manié, il faudrait qu'en jetant les yeux sur la toile, chacun pût se dire de prime-abord et comme entrant à l'improviste dans un salon, dont il serait étonné de reconnaître les personnages : « Les voilà donc ces Harlowes ! ils n'ont pas changé, et, dans leur douleur à tous, je lis les sentimens d'orgueil, d'envie, de tendresse, de bonté, de malignité, de douce vertu et de sotte suffisance, avec lesquels Richardson avait fortement frappé l'empreinte de leurs physionomies ! » création, en effet, si merveilleuse du génie, que le premier trait en est arrêté, d'une manière homogène, dans presque toutes les têtes, et que, sur dix lecteurs capables de se saisir du crayon, neuf se rencontreraient dans leurs esquisses ! Il en serait exactement comme de ces saint Pierre et de ces saint Paul, que personne n'a vus et que tout le monde peint et sculpte de la même manière, parce que leur type traditionnel, d'abord ébauché dans nos livres saints, a fini par avoir force de loi dans toute la chrétienté. Nous examinerons quelque jour comment, sans s'écarter de ce type primitif, devenu, suivant l'expression de Dide-

rot, un des articles de notre symbole, le ciseau d'un jeune artiste * aura traité ces mêmes apôtres. Quant au testament de Clarisse, c'est un beau sujet! mais ce n'est pas assez que de le mettre sur la toile, il faut aussi l'en faire sortir.

Indépendamment des figures qui, par leur divorce avec le sujet principal, en détruisent le repos, il est une autre cause d'altération de cette importante qualité, c'est le choc des couleurs, c'est surtout une distribution fausse et mal entendue de l'ombre et de la lumière; car l'œil, aussi bien que l'esprit, est juge de l'unité. Pourquoi M. Gérard a-t-il assombri le ciel de son beau tableau de l'*Entrée de Henri IV à Paris*? Il s'est ainsi privé de l'avantage de verser un jour large et pur sur toute sa composition.

En morale, il n'y aura jamais d'unité dans la variété, à moins que cette dernière, se bornant à influer sur les actes de la vie organique, s'abaisse devant un seul sentiment, toujours beau de sa constance dans la ligne qu'il s'est tracée, toujours servant d'appui à un noble caractère. En peinture, ainsi que nous l'avons dit, la variété est une des parties constituantes de l'unité; on a droit de l'exiger, non-seulement dans l'expression physionomique qui, en se diversifiant, nous apprend que l'action est menée par des personnages distincts, mais même dans les attitudes et les autres

* M. Bra.

accessoires qui appartiennent moins directement à l'expression, quoiqu'ils l'achèvent, et que, sous la touche d'un bon maître, ils en soient une précieuse dépendance.

Toutes les fois que l'occasion s'en est présentée, j'ai rendu hommage aux travaux de M. David, restaurateur de l'école française, sous le rapport du goût, du beau choix des sujets et de la pureté du dessin. J'ai même ajouté que, dans quelques-uns de ses ouvrage, ce chef d'école a porté très-loin l'expression; aussi j'espère qu'en hasardant mon opinion sur un de ses tableaux les plus connus, et en l'exposant sous la forme modeste du doute, je n'aurai démérité ni de l'art, ni de cet artiste célèbre.

Il m'a toujours semblé que le reproche d'uniformité de mouvement pouvait être adressé au tableau du *Serment des Horaces*. Ces trois jeunes guerriers qui jurent de mourir, s'il le faut, dans le triple duel vers lequel ils vont marcher pour l'indépendance de leur pays, se présentent à leur père presque comme si un sergent avait pris soin de les aligner. Quelque chose me dit que, dans la vie réelle, la scène se fût passée d'une autre manière entre les murs domestiques. Le vieillard eût bien pu avoir cette physionomie, cette attitude, ce geste; mais, à sa voix, les trois frères, cessant de former un groupe, seraient venus sans ordre occuper des points différens; se tenant même à des distances inégales, on les eût vus pro-

noncer leur sainte promesse. Qui sait si l'un d'eux, plus hardi et plus téméraire, n'eût pas osé prendre, de l'une de ses mains, le bras paternel, tandis qu'il se fût assermenté de l'autre? Celui-là certainement n'eût pas eu l'honneur de décider cette grande querelle au profit de la patrie! cependant, resté en arrière, le vainqueur prédestiné eût été reconnaissable à son air calme, pensif et résolu. Ainsi, toujours dirigés vers le même objet, vers le vieil Horace qui, en ce moment, représentait l'autel des dieux conservateurs de la ville immortelle, les trois frères eussent fourni à l'artiste des poses et des expressions différentes, ce qui est essentiel, car l'unité de la composition ne doit pas être de la monotonie,

Il existe, dans la galerie du Luxembourg, un tableau dont on parle peu, beaucoup trop peu, et qui a pourtant un bien grand mérite. Avec plus de coloris et de fermeté dans le dessin, il serait peut-être un des quatre chefs-d'œuvre de la peinture européenne. Variété et vérité de l'expression, heureuse distribution des groupes et des masses, bonne disposition locale d'une scène immense; tout un peuple, toute Rome, toutes ses destinées sont là! L'action n'a pas un foyer principal, elle ne devait pas en avoir; le comble de l'art est d'avoir partagé mon intérêt: du second des fils de Brutus, du plus jeune, que le licteur saisit, car l'autre n'est déjà plus, mes yeux se portent sur le père, et, dans cette figure républicaine, j'ai lu

la sentence de condamnation. Je ne sais si je dois regarder une seconde fois le jeune homme, car je suis certain que sa tête va tomber sous la hache, malgré les larmes suppliantes d'une ville, presque effrayée de ce que l'on fait pour elle.

Quel dommage qu'au lieu de l'agitation douloureuse à laquelle le pinceau a livré les sénateurs, si convenablement placés derrière Brutus et son collègue, qui se voile la face d'un pan de sa toge, les pères conscrits n'assistent pas à cette scène dans un silence morne et qui tiendrait de la stupeur ! En effet, ce qui se passe sous leurs yeux est d'une telle nature que le sentiment de la pitié me semble trop peu de chose pour déterminer l'expression de leurs visages. Ici, la pensée incertaine doit flotter entre l'acte en lui-même, sa rigueur, sa nécessité, ses suites, et peut-être doit-elle finir par s'arrêter devant ce qu'il a d'extraordinaire. Aussi assistez-vous à la fondation de la république et à son baptême de sang.

Quant à l'austère consul, c'est bien celui que me montrent les beaux vers de Virgile *, desquels je voudrais pourtant retrancher un hémistiche, car il faut autre chose que l'amour de la louange, pour décider un père à immoler ses enfans à la

* Nous croyons faire plaisir au lecteur, en plaçant ce passage sous ses yeux :
Vis et Tarquinios reges, animamque superbam
Ultoris Bruti, fascesque videre receptos ?
Consulis imperium hic primus, sævasque secures.

liberté publique. M. Lethiers, en cela, a mieux compris Brutus, que ce caractère fortement trempé n'a été entendu par l'admirable auteur de l'Énéide. Le peintre a creusé plus profondément que le poète ; serait-ce que Rome était en déchéance quand l'auteur courtisan tenait la plume, et que la France au contraire se relevait entre les nations et rentrait dans ses droits, quand l'artiste citoyen maniait le pinceau?

§ VI.

De la critique dans les beaux-arts, et principalement dans les arts d'imitation.

Le peu que Dufresnoy a dit sur ce sujet est plein de sens. Le meilleur ouvrage sera toujours passible d'une saine critique ; et si Virgile, dont nous parlions il n'y a qu'un instant, avait lu son beau poème à Horace, sans doute il eût été invité par le poète législateur à promener le style, et sur la prophétie gastronomique accomplie par Ascagne, et sur les concetti placés dans la bouche de l'épouse de Jupiter, quand elle voit, d'un œil irrité, les débris de Troie embrasée transportés dans le Latium. Je remarque ici des taches bien légères.

Accipiet ; natosque, pater, nova bella moventes,
Ad pœnam, pulchrâ pro libertate, vocabit.
Infelix ! utcumque ferent ea facta minores,
Vincet amor patriæ, laudumque immensa cupido !
AEneis, lib. 6, v. 817.

Ces torts de détails peuvent facilement disparaître: ceux qui tiennent à l'ensemble d'un grand ouvrage, sont ordinairement irrémédiables ; et il eût fallu nous résigner à avoir dans l'Énéide une double action, un personnage principal froid, un antagoniste de celui-ci qui l'écrase, des personnages secondaires presque tous sans intérêt dès qu'ils n'agissent pas, quand même Virgile eût eu recours aux conseils d'Horace, dont il a reçu de tendres témoignages d'amitié arrivés jusqu'à nous, et qui n'a été cependant pour lui qu'un objet de silence.

Puisque nous parlons de l'Énéide, la connaissance même de ce qui lui manque, sans qu'il eût été jamais possible d'y porter remède, nous autorise à dire aux artistes qu'il est deux époques essentielles dans lesquelles ils doivent recourir aux conseils, s'ils veulent en tirer quelque profit: l'une, quand ils commencent leur ouvrage ; l'autre, quand ils l'achèvent. Les avis reçus dans la première corrigeraient les défauts de plan, de texture, et pourraient placer l'artiste sur une route plus large de succès ; les critiques de la seconde époque serviraient à effacer ces légères taches qui disparaissent facilement sous un petit nombre de coups de pinceau, à rendre certaines parties plus fuyantes dans l'intérêt de la perspective, à pousser d'autres en relief par des tons vigoureux, et à les accorder toutes, en les liant par des passages, sans une trop grande dépense de temps et de couleurs.

Généralement les artistes, amis d'éloges anticipés, ne sont guère désireux d'avis. Beaucoup plus irritables et plus susceptibles que les gens de lettres *, ils ne se rendent presque jamais aux conseils, défendent avec une égale opiniâtreté toutes les parties de leurs productions, se consultent fort peu entre eux, se redoutent les uns les autres, tremblent devant le larcin de l'une de leurs idées, travaillent derrière le rideau et ne permettent pas même à leurs élèves de suivre, de l'œil, le pinceau du maître et de s'abréger ainsi l'étude lente de la palette. Puisqu'à une mince exception près telles sont leurs mœurs, qu'ils recueillent au moins le fruit d'un excellent précepte de Dufresnoy (vers 449), et qu'à défaut d'une critique trop souvent dédaignée ou suspecte, ils se mettent dans l'heureuse possibilité de se censurer eux-mêmes ! Un voile jeté sur le chevalet, une interruption de quelques semaines dans le travail, coupera ces liens d'existence identique qui s'établissent, plus d'une fois aux dépens du goût, entre l'ouvrier et son ouvrage. A la faveur

* Les gens de lettres, dont l'ouvrage est déjà répandu dans le public par l'impression, sont pourtant dans une position bien moins favorable que les artistes, et surtout que le peintre, auquel, sans préjudice de son tableau, reste toujours la faculté de certaines corrections. Fontenelle, en disant qu'il était ami des imprimés et ennemi des manuscrits, exprimait précisément la même idée.

de cette lacune, le tableau commencé, avancé même, sera jugé par son auteur aussi sévèrement que s'il était soumis à une vue étrangère.

Il est un autre défaut assez commun aux artistes, et que Dufresnoy a cru devoir réprimer par un précepte spécial (vers 442 et 443) : c'est de prétendre raisonner, la règle et le compas à la main, contre les observations des spectateurs; l'œil de ceux-ci est pourtant aussi un juge à respecter. Un tableau, une statue sont faits pour être vus; et si, malgré la rigoureuse exactitude de vos mesures, l'œil persiste à être mécontent, l'œil doit être satisfait de préférence au compas; car l'œil n'a jamais tort, dussiez-vous le constituer en faute par des preuves mathématiquement rigoureuses. Peintre d'histoire, on vous dit que votre tête est trop forte, ou que votre figure est trop courte; et, pour toute réponse, vous vous contentez de nous démontrer que, dans cette dernière, on trouvera les dix faces requises ! Sculpteur, l'on estime que les jambes de votre cheval sont trop grêles dans le rapport de sa masse; et vous répliquez en exhibant un plâtre pris sur nature, avec lequel vous avez maintenu ces jambes dans des proportions géométriques ! Craignez pourtant l'un et l'autre d'encourir la peine de votre obstination. Vous, docte élève de Zeuxis, ne savez-vous donc pas que votre principal personnage, entouré de figures sveltes et dégagées, paraîtra d'autant ramassé et lourd avec ses dix fa-

ces? Vous, noble rival de Lysippe, vous n'avez donc pas senti que les cylindres d'une forme légère, vus de loin et sur un piédestal, par le seul fait de leur rondeur, dont le jour ne frappe que la partie saillante, semblent plus menus encore, quand on les charge d'un fort entablement, eût-on pris la précaution d'accroître leur volume dans la même mesure! Ne redoutez-vous pas qu'ainsi aperçu, votre cheval, au lieu de jambes, ne nous montre que des pattes d'araignées?

A l'occasion de ce sujet très-important en soi, mais que nous ne voulons pas approfondir davantage, nous formerons ici un vœu dans le plus grand intérêt de l'art, c'est que désormais un peintre ou un sculpteur ne quitte son plafond ou n'arrête son modèle pour le livrer au mouleur, quand il s'agira d'un travail monumental, qu'après avoir abattu la barraque souvent trompeuse où une portion de sa vie s'est écoulée. Il lui importe de juger, dans toute leur vérité, des effets de la perspective; il lui importe de descendre de son échafaud, de se mêler à la foule, d'écouter en tous points ses aristarque futurs, et de prendre obscurément sa place parmi les spectateurs, un peu licencieux, de son propre ouvrage. Plus d'un artiste a été sévèrement puni, pour n'avoir pas eu recours à cette sage précaution.

Dufresnoy n'exige pas des peintres une déférence obséquieuse à tous les avis. Il en est un qu'il donne lui-même et qui certainement ne sera pas

le moins approuvé (vers 450 et suiv.). Dans la disposition présente des esprits, sans croire ce conseil nécessaire à tous ceux qui courent aujourd'hui la carrière des arts, nous ne le blâmerons pas; car nous ne serons jamais ennemis de ce qui peut rehausser chez l'homme le sentiment de sa propre dignité. La vanité désappointée se retire bientôt avec perte; il est vrai que quelquefois l'orgueil reste après le succès, mais ce n'est pas toujours un mal. Il est bon d'ailleurs de prémunir le talent modeste contre les sarcasmes d'une critique, d'autant moins en droit de parler avec autorité qu'elle est dédaigneuse et superbe.

A quelques égards, le ton que Diderot a pris avec les artistes, dans l'examen des salons de son temps, est loin d'être irréprochable. Le sévère Rhadamante de l'école avait de l'instruction; il ne manquait pas de verve, on le sait bien; le sentiment abondait chez lui; son originalité était piquante, elle allait jusqu'au génie. Mais plus d'une fois son goût s'est trouvé en défaut, et, tout en censurant celui de quelques malheureux peintres aujourd'hui effacés du livre de vie, il a péché contre la divinité aux autels de laquelle il prétendait ramener des disciples. Nous n'ignorons pas que ces *réflexions* échappées à notre plume sur un art que nous avons chéri depuis notre enfance, sont destinées à figurer dans le GUIDE DE L'ARTISTE, entre les *Notes* judicieuses de Reynolds et l'*Essai sur la Peinture*, le plus spirituel peut-

être des écrits nombreux de Diderot. Si ce voisinage est flatteur, il a encore plus ses périls ; aussi serions-nous tentés de dire, avec le second de ces auteurs, que ce serait le cas de mettre notre habit de dimanche ; mais il n'en est pas d'un écrivain comme des gens du monde ; dès qu'il prétend faire toilette, il est perdu ; car ce n'est qu'avec son habit de tous les jours qu'il a du bon sens, sous condition de réfléchir ; de l'instruction, s'il l'a gagnée par le travail ; et quelquefois de l'esprit, quand il plaît à Dieu de lui en donner. Initiés au secret de l'éditeur de cet ouvrage, nous ne pourrons pas crier à la perfidie, ainsi que serait en droit de le faire le père de certain tableau moderne placé dans la galerie de M. le comte Sommariva, à côté de la *Psyché* du Corrége français.

Ne voulant pas toutefois professer ici une abnégation qui, sans aucun mérite pour nous, serait une insulte au public, nous nous bornons à former un vœu, dont l'accomplissement le conduirait à goûter quelque plaisir, lorsque ces pages glisseront entre ses doigts. Pour exprimer notre souhait dans les termes de l'art auquel celles-ci sont consacrées, nous désirerions qu'elles devinssent, sous les yeux du lecteur, une douce nuance entre les deux écrivains qu'elles séparent, nous voulons dire un passage bien ménagé entre la raison un peu austère de l'artiste de la Grande-Bretagne et l'imagination non moins riche qu'animée de l'auteur français. Ce livre y gagnerait

un accord plein de variété; la lecture en aurait des repos agréables, et peut-être, dans des jours de vacances, l'artiste, après l'avoir choisi pour compagnon de sa course pédestre, lui devrait de méditer avec fruit sur les vraies et touchantes beautés de la nature.

Loin de nous la présomption de croire que les réflexions que l'on vient de parcourir soient exemptes d'erreur! Il n'est pas de critique qui ne puisse être critiquée à son tour. La Harpe n'a-t-il pas grossi son Traité de littérature d'un volume entier contre Sénèque dont il n'a jamais égalé le nerf, et d'un volume encore plus lourd de fades dissertations, dignes d'une cour galante, sur la tragédie de Zaïre? Quoique nous regardions le Laocoon de Lessing comme une production généralement trop vantée, nous ne saurions nous empêcher de reconnaître que cet ouvrage décèle souvent du goût et quelquefois mieux; la pensée principale, malheureusement trop peu suivie, en est très-remarquable. Parmi les observations critiques dont elle est accompagnée et qui sont sujettes à dégénérer en hors-d'œuvre, nous avons annoté le parallèle entre le bouclier d'Achille décrit par Homère et celui d'Énée par Virgile, avec le regret de voir un homme de talent se heurter à faux contre le génie du poète romain.

En effet, après avoir loué Homère de ce qu'il décrit successivement, et à mesure qu'elles paraissent sous le marteau céleste, les scènes figurées

sur le bouclier du fils de Thétis, scènes qui sont toutes tirées du spectacle de la vie ordinaire, telles qu'une vallée semée de troupeaux et de cabanes, une moisson, une ville assiégée, une noce dont le cortége défile dans la rue, et un jugement rendu entre deux citoyens en réparation d'un homicide, Lessing trouve d'abord très-mauvais que, dans une suite de tableaux admirables d'exécution, Virgile représente les destinées de Rome sur le bouclier que Vénus dépose pour son fils au pied d'un chêne; ensuite il se plaint qu'on ne voie pas, comme dans l'Iliade, toute cette ciselure sortir de l'airain sous les coups bien ménagés du divin artiste; et son mécontentement va jusques à reprocher au poète latin d'avoir montré le fils d'Anchise contemplant avec charme cette armure qui va le charger, sans qu'il s'en doute, de toutes les destinées de sa race et de celles d'un grand empire*.

J'avoue qu'ici la critique de l'auteur allemand me passe; le mérite qu'il attribue à Homère, le tort dont il accuse Virgile, sous le rapport du travail matériel et successif du bouclier chez l'un, et de l'apparition simultanée des scènes immenses et mémorables que retrace l'autre, sont en

* Talia per clypeum Vulcani, dona parentis,
Miratur, rerumque ignarus imagine gaudet,
Attollens humero famamque et fata nepotum.
ÆNEIS, lib. 8, v. 729.

eux-mêmes très-peu de chose. Ce n'est que par une sorte de subtilité d'esprit qu'il est permis de saisir des nuances aussi fugitives ; mais ce que je ne conçois point, c'est que, s'extasiant sur des lieux communs, auxquels je ne veux pourtant pas refuser l'intérêt qui résulte d'une nature bien rendue, on félicite la muse grecque d'avoir longuement décrit une plaidoierie en répétition d'amende encourue par suite d'un meurtre, plaidoierie qui ne touche en rien ni Achille, ni sa postérité, tandis qu'on ne sait aucun gré à la muse latine d'avoir placé au bras du fondateur de l'empire romain, les héros qui appuieront ce colosse et les événemens qui en éterniseront la durée !

Voilà pourtant ce que l'on appelle de la critique, et encore la donne-t-on en dix-sept mortelles pages !

Quand les remarques portent sur les œuvres du génie, on voit que des erreurs peuvent être commises par les plus grands écrivains; car Lessing est loin d'être un esprit ordinaire. Ici, n'en doutons pas, il s'est égaré à la recherche de quelques idées qu'il s'est cru près de saisir et qu'il voulait ériger en système. Lorsque la critique s'attache à une classe entière d'artistes, elle doit garder encore plus de ménagemens. Prenons garde que, le plus souvent, sans cette sage réserve, elle tomberait de tout son poids sur de malheureux ouvriers solidaires des ridicules de leurs maîtres

et des fautes de leur siècle. On a beaucoup déclamé contre les Boucher, les Vanloo, les Doyen, les Pierre, les Detroy, les Lagrenée et les Fragonard; c'était contre l'époque qu'il fallait crier et non pas contre eux; c'était à l'arbre qu'il fallait s'en prendre et non au fruit, si ce dernier était fade ou plein de verdeur. Je le demande, en bonne conscience, quel secours pouvait-on tirer, pour la culture des arts d'imitation, d'une société où les femmes, les plus intéressées à plaire, fussent les danseuses de l'Opéra, ne se montraient qu'entourées d'un cerceau de baleines, où le talon du pied d'une jeune fille ne cessait de poser trois pouces plus haut que l'orteil, où les cheveux, cette noble et élégante parure de la tête humaine, au lieu de l'accompagner en anneaux légers comme eux-mêmes, en tresses ou en nattes dont les circonvolutions naturelles eussent été à la fois un ornement et une précaution sanitaire, se chargeaient d'un gras mastic et prenaient avant le temps les couleurs du vieil âge? Je le répète: que fallait-il attendre d'une époque où des maîtresses nommaient des ministres, où un confesseur ôtait une patrie à cent mille hommes, où les colonels faisaient du point, les magistrats de l'amour, les femmes de la politique, les conseillers d'état des chansons, et encore assez plates? Blâmez, si vous le voulez, les tableaux de le Boucher, car ils ne valent pas le diable; mais regardez la société à laquelle il lui fallait plaire par des gra-

relures, puisque, sous son masque d'hypocrisie, elle était essentiellement corrompue et irréligieuse; blâmez même l'esprit de ses compositions et de celles de ses contemporains qui n'ont rien de grand; mais pensez aux boudoirs de la capitale et à ses petites maisons; pensez à ce que vous aviez et à ce qui vous manquait; pensez-y avec une frayeur salutaire, et que la cendre de tous ces malheureux repose en paix !

FIN.

ESSAI
SUR
LA PEINTURE,
DE DIDEROT.

ESSAI

SUR

LA PEINTURE.

CHAPITRE PREMIER.

Mes pensées bizarres sur le dessin.

La nature ne fait rien d'incorrect. Toute forme, belle ou laide, a sa cause; et, de tous les êtres qui existent, il n'y en a pas un qui ne soit comme il doit être.

Voyez cette femme qui a perdu les yeux dans sa jeunesse. L'accroissement successif de l'orbe n'a plus distendu ses paupières; elles sont rentrées dans la cavité, que l'absence de l'organe a creusée; elles se sont rapetissées. Celles d'en-haut ont entraîné les sourcils; celles d'en-bas ont fait remonter légèrement les joues; la lèvre supérieure s'est ressentie de ce mouvement, et s'est relevée; l'altération a affecté toutes les parties du visage, selon qu'elles étaient plus éloignées ou plus voisines du lieu principal de l'accident. Mais croyez-vous que la difformité se soit renfermée dans l'ovale? croyez-vous que le cou en ait été tout-à-fait

garanti? et les épaules et la gorge? Oui, bien pour vos yeux et les miens. Mais appelez la nature; présentez-lui ce cou, ces épaules, cette gorge; et la nature dira : Cela, c'est le cou, ce sont les épaules, c'est la gorge d'une femme qui a perdu les yeux dans sa jeunesse.

Tournez vos regards sur cet homme dont le dos et la poitrine ont pris une forme convexe. Tandis que les cartilages antérieurs du cou s'alongeaient, les vertèbres postérieurs s'en affaissaient; la tête s'est renversée, les mains se sont redressées à l'articulation du poignet, les coudes se sont portés en arrière; tous les membres ont cherché le centre de gravité commun, qui convenait le mieux à ce système hétéroclite; le visage en a pris un air de contrainte et de peine. Couvrez cette figure; n'en montrez que les pieds à la nature; et la nature dira sans hésiter : Ces pieds sont ceux d'un bossu.

Si les causes et les effets nous étaient évidens, nous n'aurions rien de mieux à faire que de représenter les êtres tels qu'ils sont. Plus l'imitation serait parfaite et analogue aux causes, plus nous en serions satisfaits.

Malgré l'ignorance des effets et des causes, et les règles de convention qui en ont été les suites, j'ai peine à douter qu'un artiste, qui oserait négliger ces règles, pour s'assujettir à une imitation rigoureuse de la nature, ne fût souvent justifié de ses pieds trop gros, de ses jambes courtes, de

ses genoux gonflés, de ses têtes lourdes et pesantes, par ce tact fin que nous tenons de l'observation continue des phénomènes, et qui nous ferait sentir une liaison secrète, un enchaînement nécessaire entre ces difformités.

Un nez tors, en nature, n'offense point, parce que tout tient; on est conduit à cette difformité par de petites altérations adjacentes qui l'amènent et la sauvent. Tordez le nez à l'Antinoüs, en laissant le reste tel qu'il est; ce nez sera mal. Pourquoi? c'est que l'Antinoüs n'aura pas le nez tors, mais cassé.

Nous disons d'un homme qui passe dans la rue, qu'il est mal fait. Oui, selon nos propres règles; mais, selon la nature, c'est autre chose. Nous disons d'une statue, qu'elle est dans les proportions les plus belles. Oui, d'après nos pauvres règles; mais selon la nature?

Qu'il me soit permis de transporter le voile de mon bossu sur la Vénus de Médicis, et de ne laisser apercevoir que l'extrémité de son pied. Si, sur l'extrémité de ce pied, la nature, évoquée derechef, se chargeait d'achever la figure, vous seriez peut-être surpris de ne voir naître sous ses crayons que quelque monstre hideux et contrefait. Mais si une chose me surprenait, moi, c'est qu'il en arrivât autrement.

Une figure humaine est un système trop composé, pour que les suites d'une inconséquence insensible dans son principe, n'eussent pas jeté

la production de l'art la plus parfaite à mille lieues de l'œuvre de la nature.

Si j'étais initié dans les mystères de l'art, je saurais peut-être jusqu'où l'artiste doit s'assujettir aux proportions reçues ; et je vous le dirais. Mais ce que je sais, c'est qu'elles ne tiennent point contre le despotisme de la nature ; et que l'âge et la condition en entraînent le sacrifice en cent manières diverses. Je n'ai jamais entendu accuser une figure d'être mal dessinée, lorsqu'elle montrait bien, dans son organisation extérieure, l'âge et l'habitude ou la facilité de remplir ses fonctions journalières. Ce sont ces fonctions qui déterminent, et la grandeur entière de la figure, et la vraie proportion de chaque membre, et leur ensemble ; c'est de là que je vois sortir, et l'enfant, et l'homme adulte, et le vieillard ; et l'homme sauvage, et l'homme policé, et le magistrat, et le militaire, et le porte-faix. S'il y avait une figure difficile à trouver, ce serait celle d'un homme de vingt-cinq ans, qui serait né subitement du limon de la terre, et qui n'aurait encore rien fait ; mais cet homme est une chimère.

L'enfance est presque une caricature ; j'en dis autant de la vieillesse. L'enfant est une masse informe et fluide, qui cherche à se développer ; le vieillard, une autre masse informe et sèche, qui rentre en elle-même et tend à se réduire à rien. Ce n'est que dans l'intervalle de ces deux âges, depuis le commencement de la parfaite adoles-

cence jusqu'au sortir de la virilité, que l'artiste s'assujettit à la pureté, à la précision rigoureuse du trait, et que le *poco più* ou *poco meno*, le trait en dedans ou en dehors fait défaut ou beauté.

Vous me direz : Quels que soient l'âge et les fonctions, en altérant les formes, elles n'anéantissent pas les organes. D'accord..... Il faut donc les connaître..... j'en conviens. Voilà le motif qu'on a d'étudier l'écorché.

L'étude de l'écorché a sans doute ses avantages; mais n'est-il pas à craindre que cet écorché ne reste perpétuellement dans l'imagination; que l'artiste n'en devienne entêté de la vanité de se montrer savant; que son œil corrompu ne puisse plus s'arrêter à la superficie; qu'en dépit de la peau et des graisses, il n'entrevoie toujours le muscle, son origine, son attache et son insertion; qu'il ne prononce tout trop fortement; qu'il ne soit dur et sec; et que je ne retrouve ce maudit écorché, même dans ses figures de femmes? Puisque je n'ai que l'extérieur à montrer, j'aimerais bien autant qu'on m'accoutumât à le bien voir, et qu'on me dispensât d'une connaissance perfide, qu'il faut que j'oublie.

On n'étudie l'écorché, dit-on, que pour apprendre à regarder la nature; mais il est d'expérience qu'après cette étude, on a beaucoup de peine à ne pas la voir autrement qu'elle est.

Personne que vous, mon ami, ne lira ces papiers; ainsi je puis écrire tout ce qu'il me plaît.

Et ces sept ans passés à l'académie à dessiner d'après le modèle, les croyez-vous bien employés; et voulez-vous savoir ce que j'en pense? C'est que c'est là, et pendant ces sept pénibles et cruelles années, qu'on prend la *manière* dans le dessin. Toutes ces positions académiques, contraintes, apprêtées, arrangées; toutes ces actions froidement imitées par un pauvre diable, et toujours par le même pauvre diable, gagé pour venir trois fois la semaine se déshabiller et se faire mannequiner par un professeur, qu'ont-elles de commun avec les positions et les actions de la nature? Qu'ont de commun l'homme qui tire de l'eau dans le puits de votre cour, et celui qui, n'ayant pas le même fardeau à tirer, simule gauchement cette action, avec ses deux bras en haut, sur l'estrade de l'école? Qu'a de commun celui qui fait semblant de se mourir là, avec celui qui expire dans son lit, ou qu'on assomme dans la rue? Qu'a de commun ce lutteur d'école avec celui de mon carrefour? Cet homme qui implore, qui prie, qui dort, qui réfléchit, qui s'évanouit à discrétion, qu'a-t-il de commun avec le paysan étendu de fatigue sur la terre, avec le philosophe qui médite au coin de son feu, avec l'homme étouffé qui s'évanouit dans la foule? Rien, mon ami, rien.

J'aimerais autant qu'au sortir de là, pour compléter l'absurdité, on envoyât les élèves apprendre la grâce chez Marcel ou Dupré, ou tel

autre maître à danser qu'on voudra. Cependant la vérité de nature s'oublie; l'imagination se remplit d'actions, de positions et de figures fausses, apprêtées, ridicules et froides. Elles y sont emmagasinées; elles n'en sortiront plus que pour s'attacher sur la toile. Toutes les fois que l'artiste prendra ses crayons ou son pinceau, ces maussades fantômes se réveilleront, se présenteront à lui; il ne pourra s'en distraire; et ce sera un prodige, s'il réussit à les exorciser. J'ai connu un jeune homme plein de goût, qui, avant de jeter le moindre trait sur sa toile, se mettait à genoux et disait : « Mon Dieu, délivrez-moi du modèle. » S'il est si rare aujourd'hui de voir un tableau composé d'un certain nombre de figures, sans y retrouver, par-ci, par-là, quelques-unes de ces figures, positions, actions, attitudes académiques, qui déplaisent à la mort à un homme de goût, et qui ne peuvent en imposer qu'à ceux à qui la vérité est étrangère, accusez-en l'éternelle étude du modèle de l'école.

Ce n'est pas dans l'école qu'on apprend la conspiration générale des mouvemens; conspiration qui se sent, qui se voit, qui s'étend et serpente de la tête aux pieds. Qu'une femme laisse tomber sa tête en devant, tous ses membres obéissent à ce poids; qu'elle la relève et la tienne droite, même obéissance du reste de la machine.

Oui, vraiment, c'est un art, et un grand art que de poser le modèle; il faut voir comme M. le

professeur en est fier. Et ne craignez pas qu'il s'avise de dire au pauvre diable gagé : « Mon ami, pose-toi toi-même ; fais ce que tu voudras. » Il aime bien mieux lui donner quelque attitude singulière, que de lui en laisser prendre une simple et naturelle ; cependant il faut en passer par-là.

Cent fois j'ai été tenté de dire aux jeunes élèves que je trouvais sur le chemin du Louvre, avec leur porte-feuille sous le bras : Mes amis, combien y a-t-il que vous dessinez là ? Deux ans. Eh bien ! c'est plus qu'il ne faut. Laissez-moi cette boutique de *manière*. Allez-vous-en aux Chartreux ; et vous y verrez la véritable attitude de la Piété et de la Componction. C'est aujourd'hui veille de grande fête ; allez à la paroisse ; rodez autour des confessionnaux ; et vous y verrez la véritable attitude du recueillement et du repentir. Demain allez à la guinguette ; et vous verrez l'action vraie de l'homme en colère. Cherchez les scènes publiques ; soyez observateurs dans les rues, dans les jardins, dans les marchés, dans les maisons, et vous y prendrez des idées justes du vrai mouvement dans les actions de la vie. Tenez, regardez vos deux camarades qui disputent ; voyez comme c'est la dispute même qui dispose à leur insu de la position de leurs membres. Examinez-les bien ; et vous aurez pitié de la leçon de votre insipide professeur, et de l'imitation de votre insipide modèle. Que je vous plains, mes amis, s'il faut qu'un jour vous mettiez à la place

de toutes les faussetés que vous avez apprises, la simplicité et la vérité de Le Sueur ! Et il le faudra bien, si vous voulez être quelque chose.

Autre chose est une attitude, autre chose une action. Les attitudes sont toutes fausses et petites; les actions toutes belles et vraies.

Le contraste mal entendu est une des plus funestes causes du maniéré. Il n'y a de véritable contraste que celui qui naît du fond de l'action, ou de la diversité, soit des organes, soit de l'intérêt. Voyez Raphaël, Le Sueur; ils placent quelquefois trois, quatre, cinq figures debout les unes à côté des autres; et l'effet en est sublime. A la messe ou à vêpres aux Chartreux, on voit, sur deux longues files parallèles, quarante à cinquante moines, mêmes stalles, même fonction, même vêtement, et cependant pas deux de ces moines qui se ressemblent; ne cherchez pas d'autre contraste que celui qui les distingue. Voilà le vrai; tout autre est mesquin et faux.

Si ces élèves étaient un peu disposés à profiter de mes conseils, je leur dirais encore : N'y a-t-il pas assez long-temps que vous ne voyez que la partie de l'objet que vous copiez? Tâchez, mes amis, de supposer toute la figure transparente, et de placer votre œil au centre; de là vous observerez tout le jeu extérieur de la machine; vous verrez comment certaines parties s'étendent, tandis que d'autres se raccourcissent; comment celles-là s'affaissent, tandis que celles-ci se gonflent;

et, perpétuellement occupés d'un ensemble et d'un tout, vous réussirez à montrer, dans la partie de l'objet que votre dessin présente, toute la correspondance convenable avec celle qu'on ne voit pas; et, ne m'offrant qu'une face, vous forcerez toutefois mon imagination à voir encore la face opposée; et c'est alors que je m'écrierai que vous êtes un dessinateur surprenant.

Mais ce n'est pas assez que d'avoir bien établi l'ensemble, il s'agit d'y introduire les détails, sans détruire la masse; c'est l'ouvrage de la verve, du génie, du sentiment, et du sentiment exquis.

Voici donc comment je désirerais qu'une école de dessin fût conduite. Lorsque l'élève sait dessiner facilement d'après l'estampe et la bosse, je le tiens pendant deux ans devant le modèle académique de l'homme et de la femme. Puis, je lui expose des enfans, des adultes, des hommes faits, des vieillards, des sujets de tout âge, de tout sexe, pris dans toutes les conditions de la société, toutes sortes de natures en un mot. Les sujets se présenteront en foule à la porte de mon académie, si je les paie bien; si je suis dans un pays d'esclaves, je les y ferai venir. Dans ces différens modèles, le professeur aura soin de lui faire remarquer les accidens que les fonctions journalières, la manière de vivre, la condition et l'âge ont introduits dans les formes. Mon élève ne reverra plus le modèle académique qu'une fois tous les quinze jours, et le professeur abandon-

nera au modèle le soin de se poser lui-même. Après la séance de dessin, un habile anatomiste expliquera à mon élève l'écorché, et lui fera l'application de ses leçons sur le nu animé et vivant; et il ne dessinera d'après l'écorché, que douze fois au plus dans une année. C'en sera assez pour qu'il sente que les chairs sur les os et les chairs non appuyées, ne se dessinent pas de la même manière; qu'ici le trait est rond, là, comme anguleux; et que, s'il néglige ces finesses, le tout aura l'air d'une vessie soufflée, ou d'une balle de coton.

Il n'y aurait point de manière, ni dans le dessin, ni dans la couleur, si l'on imitait scrupuleusement la nature. La manière vient du maître, de l'académie, de l'école, et même de l'antique.

CHAPITRE II.

Mes petites idées sur la couleur.

C'est le dessin qui donne la forme aux êtres, c'est la couleur qui leur donne la vie. Voilà le souffle divin qui les anime.

Il n'y a que les maîtres dans l'art qui soient bons juges du dessin; tout le monde peut juger de la couleur.

On ne manque pas d'excellens dessinateurs; il

y a peu de grands coloristes. Il en est de même en littérature : cent froids logiciens pour un grand orateur; dix grands orateurs pour un poëte sublime. Un grand intérêt fait éclore subitement un homme éloquent; quoi qu'en dise Helvétius, on ne ferait pas dix bons vers, même sous peine de mort.

Mon ami, transportez-vous dans un atelier; regardez travailler l'artiste. Si vous le voyez arranger bien symétriquement ses teintes et ses demi-teintes autour de sa palette, ou si un quart d'heure de travail n'a pas confondu tout cet ordre, prononcez hardiment que cet artiste est froid, et qu'il ne fera rien qui vaille. C'est le pendant d'un lourd et pesant érudit, qui a besoin d'un passage, qui monte à son échelle, prend et ouvre son auteur, vient à son bureau, copie la ligne dont il a besoin, remonte à l'échelle, et remet le livre à sa place. Ce n'est pas là l'allure du génie.

Celui qui a le sentiment vif de la couleur, a les yeux attachés sur la toile; sa bouche est entr'ouverte, il halète; sa palette est l'image du chaos. C'est dans ce chaos qu'il trempe son pinceau; et il en tire l'œuvre de la création, et les oiseaux et les nuances dont leur plumage est teint, et les fleurs et leur velouté, et les arbres et leurs différentes verdures, et l'azur du ciel et la vapeur des eaux qui le ternit, et les animaux, et les longs poils, et les taches variées de leur peau, et le

feu dont leurs yeux étincellent. Il se lève, il s'éloigne, il jette un coup d'œil sur son œuvre. Il se rassied; et vous allez voir naître la chair, le drap, le velours, le damas, le taffetas, la mousseline, la toile, le gros linge, l'étoffe grossière; vous verrez la poire jaune et mûre tomber de l'arbre, et le raisin vert attaché au cep.

Mais pourquoi y a-t-il si peu d'artistes qui sachent rendre la chose à laquelle tout le monde s'entend? Pourquoi cette variété de coloristes, tandis que la couleur est une en nature? La disposition de l'organe y fait sans doute. L'œil tendre et faible ne sera pas ami des couleurs vives et fortes. L'homme qui peint répugnera à introduire dans son tableau les effets qui le blessent dans la nature. Il n'aimera ni les rouges éclatans, ni les grands blancs. Semblable à la tapisserie dont il couvrira les murs de son appartement, sa toile sera coloriée d'un ton faible, doux et tendre; et communément il vous restituera par l'harmonie ce qu'il vous refusera en vigueur. Mais pourquoi le caractère, l'humeur même de l'homme n'influeraient-ils pas sur son coloris? Si sa pensée habituelle est triste, sombre et noire; s'il fait toujours nuit dans sa tête mélancolique et dans son lugubre atelier; s'il bannit le jour de sa chambre; s'il cherche la solitude et les ténèbres, n'aurez-vous pas raison de vous attendre à une scène vigoureuse peut-être, mais obscure, terne et sombre? S'il est ictérique, et qu'il voie tout

jaune, comment s'empêchera-t-il de jeter sur sa composition le même voile jaune que son organe vicié jette sur les objets de nature, et qui le chagrine, lorsqu'il vient à comparer l'arbre vert qu'il a dans son imagination, avec l'arbre jaune qu'il a sous les yeux ?

Soyez sûr qu'un peintre se montre dans son ouvrage autant et plus qu'un littérateur dans le sien. Il lui arrivera une fois de sortir de son caractère, de vaincre la disposition et la pente de son organe. C'est comme l'homme taciturne et muet, qui élève une fois la voix ; l'explosion faite, il retombe dans son état naturel, le silence. L'artiste triste, ou né avec un organe faible, produira une fois un tableau vigoureux de couleur, mais il ne tardera pas à revenir à son coloris naturel.

Encore un coup, si l'organe est affecté, quelle que soit son affection, il répandra sur tous les corps, interposera entre eux et lui une vapeur qui flétrira la nature et son imitation.

L'artiste, qui prend de la couleur sur sa palette, ne sait pas toujours ce qu'elle produira sur son tableau. En effet, à quoi compare-t-il cette couleur, cette teinte sur sa palette ? A d'autres teintes isolées, à des couleurs primitives. Il fait mieux ; il la regarde où il l'a préparée, et il la transporte d'idée dans l'endroit où elle doit être appliquée. Mais combien de fois ne lui arrive-t-il pas de se tromper dans cette appréciation ? En passant de

la palette sur la scène entière de la composition, la couleur est modifiée, affaiblie, rehaussée, et change totalement d'effet. Alors l'artiste tâtonne, manie, remanie, tourmente sa couleur. Dans ce travail, sa teinte devient un composé de diverses substances qui réagissent plus ou moins les unes sur les autres, et tôt ou tard se désaccordent.

En général donc, l'harmonie d'une composition sera d'autant plus durable, que le peintre aura été plus sûr de l'effet de son pinceau; aura touché plus fièrement, plus librement; aura moins remanié, tourmenté sa couleur; l'aura employée plus simple et plus franche.

On voit des tableaux modernes perdre leur accord en très-peu de temps; on en voit d'anciens qui se sont conservés frais, harmonieux et vigoureux, malgré le laps du temps. Cet avantage me semble être plutôt la récompense du faire, que l'effet de la qualité des couleurs.

Rien, dans un tableau, n'appelle comme la couleur vraie; elle parle à l'ignorant comme au savant. Un demi-connaisseur passera sans s'arrêter devant un chef-d'œuvre de dessin, d'expression, de composition; l'œil n'a jamais négligé le coloriste.

Mais ce qui rend le vrai coloriste rare, c'est le maître qu'il adopte. Pendant un temps infini, l'élève copie les tableaux de ce maître, et ne regarde pas la nature; c'est-à-dire qu'il s'habitue à voir par les yeux d'un autre, et qu'il perd l'u-

age des siens. Peu à peu il se fait un technique qui l'enchaîne, et dont il ne peut ni s'affranchir, ni s'écarter; c'est une chaîne qu'il s'est mise à l'œil, comme l'esclave à son pied. Voilà l'origine de tant de faux coloris. Celui qui copiera d'après La Grenée, copiera éclatant et solide; celui qui copiera d'après Le Prince, sera rougeâtre et briqueté : celui qui copiera d'après Greuse, sera gris et violâtre; celui qui étudiera Chardin, sera vrai. Et de là cette variété de jugemens du dessin et de la couleur, même entre les artistes. L'un vous dira que le Poussin est sec; l'autre, que Rubens est outré; et moi, je suis le Lilliputien qui leur frappe doucement sur l'épaule, et qui les avertis qu'ils ont dit une sottise.

On a dit que la plus belle couleur qu'il y eût au monde, était cette rougeur aimable dont l'innocence, la jeunesse, la santé, la modestie et la pudeur coloraient les joues d'une fille; et l'on a dit une chose qui n'était pas seulement fine, touchante et délicate, mais vraie; car c'est la chair qu'il est difficile de rendre; c'est ce blanc onctueux, égal sans être pâle ni mat; c'est ce mélange de rouge et de bleu qui transpire imperceptiblement; c'est le sang, la vie qui font le désespoir du coloriste. Celui qui a acquis le sentiment de la chair, a fait un grand pas; le reste n'est rien en comparaison. Mille peintres sont morts sans avoir senti la chair; mille autres mourront sans l'avoir sentie.

La diversité de nos étoffes et de nos draperies n'a pas peu contribué à perfectionner l'art de colorier. Il y a un prestige dont il est difficile de se garantir, c'est celui d'un grand harmoniste. Je ne sais comment je vous rendrai clairement ma pensée. Voilà sur une toile une femme vêtue de satin blanc. Couvrez le reste du tableau, et ne regardez que le vêtement; peut-être ce satin vous paraîtra-t-il sale, mat, peu vrai. Mais restituez cette femme au milieu des objets dont elle est environnée, et en même temps le satin et sa couleur reprendront leur effet. C'est que tout le ton est trop faible; mais que chaque objet perdant proportionnellement, le défaut de chacun vous échappe; il est sauvé par l'harmonie. C'est la nature vue à la chute du jour.

Le ton général de la couleur peut être faible sans être faux. Le ton général de la couleur peut être faible sans que l'harmonie soit détruite; au contraire, c'est la vigueur de coloris qu'il est difficile d'allier avec l'harmonie.

Faire blanc et faire lumineux, sont deux choses fort diverses. Tout étant égal d'ailleurs entre deux compositions, la plus lumineuse vous plaira sûrement davantage. C'est la différence du jour et de la nuit.

Quel est donc pour moi le vrai, le grand coloriste? C'est celui qui a pris le ton de la nature et des objets bien éclairés, et qui a su accorder son tableau.

Il y a des caricatures de couleur comme de dessin ; et toute caricature est de mauvais goût.

On dit qu'il y a des couleurs amies et des couleurs ennemies; et l'on a raison, si l'on entend qu'il y en a qui s'allient si difficilement, qui tranchent tellement les unes à côté des autres, que l'air et la lumière, ces deux harmonistes universels, peuvent à peine nous en rendre le voisinage immédiat supportable. Je n'ai garde de renverser dans l'art l'ordre de l'arc-en-ciel. L'arc-en-ciel est en peinture ce que la basse fondamentale est en musique ; et je doute qu'aucun peintre entende mieux cette partie, qu'une femme un peu coquette, ou une bouquetière qui sait son métier. Mais je crains bien que les peintres pusillanimes ne soient partis de là pour restreindre pauvrement les limites de l'art, et se faire un petit technique facile et borné, ce que nous appelons entre nous un protocole. En effet, il y a tel protocolier en peinture, si humble serviteur de l'arc-en-ciel, qu'on peut presque toujours le deviner. S'il a donné telle ou telle couleur à un objet, on peut être sûr que l'objet voisin sera de telle ou telle couleur. Ainsi la couleur d'un coin de leur toile étant donnée, on sait tout le reste. Toute leur vie, ils ne font plus que transporter ce coin. C'est un point mouvant, qui se promène sur une surface, qui s'arrête et se place où il lui plaît, mais qui a toujours le même cortége ; il ressemble à un grand seigneur qui n'aurait qu'un habit avec ses valets

sous la même livrée. Ce n'est pas ainsi qu'en usent Vernet et Chardin; leur intrépide pinceau se plaît à entremêler avec la plus grande hardiesse, la plus grande variété et l'harmonie la plus soutenue, toutes les couleurs de la nature avec toutes leurs nuances. Ils ont pourtant un technique propre et limité. Je n'en doute point; et je le découvrirais, si je voulais m'en donner la peine. C'est que l'homme n'est pas Dieu; c'est que l'atelier de l'artiste n'est pas la nature.

Vous pourriez croire que, pour se fortifier dans la couleur, un peu d'étude des oiseaux et des fleurs ne nuirait pas. Non, mon ami; jamais cette imitation ne donnera le sentiment de la chair. Voyez ce que devient Bachelier, quand il a perdu de vue sa rose, sa jonquille et son œillet. Proposez à madame Vien de faire un portrait; et portez ensuite ce portrait à La Tour. Mais non, ne le lui portez pas; le traître n'estime aucun de ses confrères assez pour lui dire la vérité. Proposez-lui plutôt à lui, qui sait faire de la chair, de peindre une étoffe, un ciel, un œillet, une prune avec sa vapeur, une pêche avec son duvet; et vous verrez avec quelle supériorité il s'en tirera. Et ce Chardin, pourquoi prend-on ses imitations d'êtres inanimés pour la nature même? C'est qu'il fait de la chair, quand il lui plaît.

Mais ce qui achève de rendre fou le grand coloriste, c'est la vicissitude de cette chair; c'est qu'elle s'anime et qu'elle se flétrit d'un clin d'œil

à l'autre ; c'est que, tandis que l'œil de l'artiste est attaché à la toile, et que son pinceau s'occupe à me rendre, je passe ; et que, lorsqu'il retourne la tête, il ne me retrouve plus. C'est l'abbé Le Blanc qui s'est présenté à mon idée ; et j'ai bâillé d'ennui. C'est l'abbé Trublet qui s'est montré ; et j'ai l'air ironique. C'est mon ami Grimm ou ma Sophie qui m'ont apparu ; et mon cœur a palpité, et la tendresse et la sérénité se sont répandues sur mon visage, la joie me sort par les pores de la peau, le cœur s'est dilaté, les petits réservoirs sanguins ont oscillé, et la teinte imperceptible du fluide qui s'en est échappé, a versé de tous côtés l'incarnat et la vie. Les fruits, les fleurs changent sous le regard attentif de La Tour et de Bachelier. Quel supplice n'est donc pas pour eux le visage de l'homme, cette toile qui s'agite, se meut, s'étend, se détend, se colore, se ternit selon la multitude infinie des alternatives de ce souffle léger et mobile qu'on appelle l'âme!

Mais j'allais oublier de vous parler de la couleur de la passion ; j'étais pourtant tout contre. Est-ce que chaque passion n'a pas la sienne? Est-ce la même dans tous les instants d'une passion? La couleur a ses nuances dans la colère : si elle enflamme le visage, les yeux sont ardens ; si elle est extrême, et qu'elle serre le cœur au lieu de le détendre, les yeux s'égarent, la pâleur se répand sur le front et sur les joues, les lèvres deviennent tremblantes et blanchâtres. Une femme

garde-t-elle le même teint dans l'attente du plaisir, dans les bras du plaisir, au sortir de ses bras? Ah! mon ami, quel art que celui de la peinture! J'achève en une ligne ce que le peintre ébauche à peine en une semaine; et son malheur, c'est qu'il sait, voit et sent comme moi, et qu'il ne peut rendre et se satisfaire; c'est que le sentiment le portant en avant, le trompe sur ce qu'il peut, et lui fait gâter un chef-d'œuvre; il était, sans s'en douter, sur la dernière limite de l'art.

CHAPITRE III.

Tout ce que j'ai compris de ma vie du clair-obscur.

Le clair-obscur est la juste distribution des ombres et de la lumière. Problème simple et facile, lorsqu'il n'y a qu'un objet régulier ou qu'un point lumineux; mais problème, dont la difficulté s'accroît à mesure que les formes de l'objet sont variées; à mesure que la scène s'étend, que les êtres s'y multiplient, que la lumière y arrive de plusieurs endroits, et que les lumières sont diverses. Ah! mon ami, combien d'ombres et de lumières fausses dans une composition un peu compliquée! combien de licences prises! en combien d'endroits la vérité sacrifiée à l'effet!

On appelle un effet de lumière en peinture, ce que vous avez vu dans le tableau de Corésus, un mélange des ombres et de la lumière, vrai, fort et piquant; moment poétique qui vous arrête et vous étonne. Chose difficile sans doute; mais moins peut-être qu'une distribution graduée qui éclairerait la scène d'une manière diffuse et large, et où la quantité de lumière serait accordée à chaque point de la toile, eu égard à sa véritable exposition et à sa véritable distance du corps lumineux; quantité que les objets environnans font varier en cent manières diverses, plus ou moins sensibles, selon les pertes et les emprunts qu'ils occasionnent.

Rien de plus rare que l'unité de lumière dans une composition, surtout chez les paysagistes. Ici, c'est du soleil; là, de la lune; ailleurs, une lampe, un flambeau, ou quelque autre corps enflammé. Vice commun, mais difficile à discerner.

Il y a aussi des caricatures d'ombres et de lumières; et toute caricature est de mauvais goût.

Si, dans un tableau, la vérité des lumières se joint à celle de la couleur, tout est pardonné, du moins dans le premier instant. Incorrections de dessin, manque d'expression, pauvreté de caractères, vices d'ordonnance, on oublie tout; on demeure extasié, surpris, enchaîné, enchanté.

S'il nous arrive de nous promener aux Tuileries, au bois de Boulogne, ou dans quelque endroit écarté des Champs-Élysées, sous quelques-uns

de ces vieux arbres épargnés parmi tant d'autres qu'on a sacrifiés au parterre et à la vue de l'hôtel de Pompadour (1766), sur la fin d'un beau jour, au moment où le soleil plonge ses rayons obliques à travers la masse touffue de ces arbres, dont les branches entremêlées les arrêtent, les renvoient, les brisent, les rompent, les dispersent sur les troncs, sur la terre, entre les feuilles, et produisent autour de nous une variété infinie d'ombres fortes, d'ombres moins fortes, de parties obscures, moins obscures, éclairées, plus éclairées, tout-à-fait éclatantes ; alors les passages de l'obscurité à l'ombre, de l'ombre à la lumière, de la lumière au grand éclat, sont si doux, si touchans, si merveilleux, que l'aspect d'une branche, d'une feuille, arrête l'œil et suspend la conversation au moment même le plus intéressant. Nos pas s'arrêtent involontairement ; nos regards se promènent sur la toile magique ; et nous nous écrions : Quel tableau ! Oh ! que cela est beau ! Il semble que nous considérions la nature comme le résultat de l'art ; et, réciproquement, s'il arrive que le peintre nous répète le même enchantement sur la toile, il semble que nous regardions l'effet de l'art comme celui de la nature. Ce n'est pas au Salon, c'est dans le fond d'une forêt, parmi les montagnes que le soleil ombre et éclaire, que Loutherbourg et Vernet sont grands.

Le ciel répand une teinte générale sur les ob-

jets. La vapeur de l'atmosphère se discerne au loin; près de nous son effet est moins sensible; autour de moi les objets gardent toute la force et toute la variété de leurs couleurs; ils se ressentent moins de la teinte de l'atmosphère et du ciel; au loin, ils s'effacent, ils s'éteignent; toutes leurs couleurs se confondent; et la distance qui produit cette confusion, cette monotonie, les montre tout gris, grisâtres, d'un blanc mat, ou plus ou moins éclairé, selon le lieu de la lumière et l'effet du soleil; c'est le même effet que celui de la vitesse avec laquelle on tourne un globe tacheté de différentes couleurs, lorsque cette vitesse est assez grande pour lier les taches et réduire leurs sensations particulières de rouge, de blanc, de noir, de bleu, de vert, à une sensation unique et simultanée.

Que celui qui n'a pas étudié et senti les effets de la lumière et de l'ombre dans les campagnes, au fond des forêts, sur les maisons des hameaux, sur les toits des villes, le jour, la nuit, laisse là les pinceaux; surtout, qu'il ne s'avise pas d'être paysagiste. Ce n'est pas dans la nature seulement, c'est sur les arbres; c'est sur les eaux de Vernet, c'est sur les collines de Loutherbourg que le clair de la lune est beau.

Un site peut sans doute être délicieux. Il est sûr que de hautes montagnes, que d'antiques forêts, que des ruines immenses en imposent. Les idées accessoires qu'elles réveillent sont gran-

des. J'en ferai descendre, quand il me plaira, Moïse ou Numa. La vue d'un torrent, qui tombe à grand bruit à travers des rochers escarpés qu'il blanchit de son écume, me fera frissonner. Si je ne le vois pas, et que j'entende au loin son fracas, c'est ainsi, me dirai-je, que ces fléaux si fameux dans l'histoire ont passé. Le monde reste; et tous leurs exploits ne sont plus qu'un vain bruit perdu qui m'amuse. Si je vois une verte prairie, de l'herbe tendre et molle, un ruisseau qui l'arrose, un coin de forêt écarté qui me promette du silence, de la fraîcheur et du secret, mon âme s'attendrira; je me rappellerai celle que j'aime. Où est-elle, m'écrierai-je? pourquoi suis-je seul ici? Mais ce sera la distribution variée des ombres et des lumières qui ôtera ou donnera à toute la scène son charme général. Qu'il s'élève une vapeur qui attriste le ciel, et qui répande sur l'espace un ton grisâtre et monotone, tout devient muet, rien ne m'inspire, rien ne m'arrête; et je ramène mes pas vers ma demeure.

Je connais un portrait peint par Le Sueur; vous jureriez que la main droite est hors de la toile, et repose sur la bordure. On vante singulièrement ce merveilleux dans la jambe et le pied du Saint-Jean-Baptiste de Raphaël, qui est au Palais-Royal. Ces tours de l'art ont été fréquens dans tous les temps et chez tous les peuples. J'ai vu un Arlequin, ou un Scaramouche de Gillot, dont la lanterne était à un demi-pied du corps. Quelle est

la tête de La Tour autour de laquelle l'œil ne tourne pas? Où est le morceau de Chardin, ou même de Roland, de Laporte, où l'air ne circule pas entre les verres, les fruits et les bouteilles? Le bras du Jupiter foudroyant d'Apelles saillait hors de la toile, menaçait l'impie, l'adultère; s'avançait vers sa tête. Peut-être n'appartiendrait-il qu'à un grand maître de déchirer le nuage qui enveloppait Énée, et de me le montrer comme il apparut à la crédule et facile reine de Carthage:

Circumfusa repente
Scindit se nubes, et in œthera purgat apertum.

Avec tout cela, ce n'est pas là la grande partie, la partie difficile du clair-obscur. La voici:

Imaginez, comme dans la géométrie des indivisibles de Cavalleri, toute la profondeur de la toile coupée, n'importe en quel sens, par une infinité de plans infiniment petits. Le difficile, c'est la dispensation juste de la lumière et des ombres, et sur chacun de ces plans, et sur chaque tranche infiniment petite des objets qui les occupent; ce sont les échos, les reflets de toutes ces lumières les unes sur les autres. Lorsque cet effet est produit (mais où et quand l'est-il?) l'œil est arrêté, il se repose. Satisfait partout, il se repose partout; il s'avance, il s'enfonce, il est ramené sur sa trace. Tout est lié, tout tient. L'art et l'artiste sont oubliés. Ce n'est plus une toile,

c'est la nature, c'est une portion de l'univers qu'on a devant soi.

Le premier pas vers l'intelligence du clair-obscur, c'est une étude des règles de la perspective. La perspective approche les parties des corps, ou les fait fuir, par la seule dégradation de leurs grandeurs, par la seule projection de leurs parties vues à travers un plan interposé entre l'œil et l'objet, et attachées, ou sur ce même plan, ou sur un plan supposé au delà de l'objet.

Peintres, donnez quelques instans à l'étude de la perspective; vous en serez bien récompensés par la facilité et la sûreté que vous en retrouverez dans la pratique de votre art. Réfléchissez-y un moment, et vous concevrez que le corps d'un prophète enveloppé de toute sa volumineuse draperie, et sa barbe touffue, et ses cheveux qui se hérissent sur son front, et ce linge pittoresque qui donne un caractère divin à sa tête, sont assujettis dans tous leurs points aux mêmes principes que le polyèdre. A la longue, l'un ne vous embarrassera pas plus que l'autre. Plus vous multiplierez le nombre idéal de vos plans, plus vous serez corrects et vrais; et ne craignez pas d'être froids par une condition de plus ou de moins ajoutée à votre technique.

Ainsi que la couleur générale d'un tableau, la lumière générale a son ton. Plus elle est forte et vive, plus les ombres sont limitées, décidées et noires. Éloignez successivement la lumière d'un

corps; et successivement vous en affaiblirez l'éclat et l'ombre. Éloignez-la davantage encore; et vous verrez la couleur d'un corps prendre un ton monotone, et son ombre s'amincir, pour ainsi dire, au point que vous n'en discernerez plus les limites. Rapprochez la lumière, le corps s'éclairera, et son ombre se terminera. Au crépuscule, presque plus d'effet de lumière sensible, presque aucune ombre particulière discernable. Comparez une scène de la nature, dans un jour et sous un soleil brillant, avec la même scène sous un ciel nébuleux. Là, les lumières et les ombres seront fortes; ici, tout sera faible et gris. Mais vous avez vu cent fois ces deux scènes se succéder en un clin d'œil, lorsqu'au milieu d'une campagne immense quelque nuage épais, porté par les vents qui régnaient dans la partie supérieure de l'atmosphère, tandis que la partie qui vous entourait était immobile et tranquille, allait à votre insu s'interposer entre l'astre du jour et la terre. Tout a perdu subitement son éclat. Une teinte, un voile triste, obscur et monotone est tombé rapidement sur la scène. Les oiseaux même en ont été surpris, et leur chant suspendu. Le nuage a passé; tout a repris son éclat, et les oiseaux ont recommencé leur ramage.

C'est l'instant du jour, la saison, le climat, le site, l'état du ciel, le lieu de la lumière, qui en rendent le ton général fort ou faible, triste ou piquant. Celui qui éteint la lumière, s'impose la

nécessité de donner du corps à l'air même, et d'apprendre à mon œil à mesurer l'espace vide par des objets interposés et graduellement affaiblis. Quel homme, s'il sait se passer du grand agent, et produire sans son secours un grand effet!

Méprisez ces gauches repoussoirs, si grossièrement, si bêtement placés, qu'il est impossible d'en méconnaître l'intention. On a dit qu'en architecture, il fallait que les parties principales se tournassent en ornemens; il faut, en peinture, que les objets essentiels se tournent en repoussoirs. Il faut que dans une composition les figures se lient, s'avancent, se reculent, sans ces intermédiaires postiches, que j'appelle des chevilles ou des bouche-trous. Téniers avait une autre magie.

Mon ami, les ombres ont aussi leurs couleurs. Regardez attentivement les limites et même la masse de l'ombre d'un corps blanc; et vous y discernerez une infinité de points noirs et blancs interposés. L'ombre d'un corps rouge se teint de rouge; il semble que la lumière, en frappant l'écarlate, en détache et emporte avec elle des molécules. L'ombre d'un corps avec la chair et le sang de la peau, forme une faible teinte jaunâtre. L'ombre d'un corps bleu prend une nuance de bleu; et les ombres et les corps reflètent les uns sur les autres. Ce sont ces reflets infinis des ombres et des corps qui engendrent l'harmonie sur votre bureau, où le travail et le génie ont jeté la

brochure à côté du livre, le livre à côté du cornet, le cornet au milieu de cinquante objets disparates de nature, de forme et de couleur. Qui est-ce qui observe? qui est-ce qui connaît? qui est-ce qui exécute? qui est-ce qui fond tous ces effets ensemble? qui est-ce qui en connaît le résultat nécessaire? La loi en est pourtant bien simple; et le premier teinturier à qui vous portez un échantillon d'étoffe nuancée, jette la pièce d'étoffe blanche dans sa chaudière, et sait l'en tirer teinte comme vous l'avez désirée. Mais le peintre observe lui-même cette loi sur sa palette, quand il mêle ses teintes. Il n'y a pas une loi pour les couleurs, une loi pour la lumière, une loi pour les ombres; c'est partout la même.

Et malheur aux peintres, si celui qui parcourt une galerie y porte jamais ces principes! Heureux le temps où ils seront populaires! C'est la lumière générale de la nation, qui empêche le souverain, le ministre et l'artiste de faire des sottises. *O sacra reverentia plebis!* Il n'y en a pas un qui ne soit tenté de s'écrier : Canaille, combien je me donne de peine pour obtenir de toi un signe d'approbation!

Il n'y a pas un artiste qui ne vous dise qu'il sait cela mieux que moi. Répondez-lui de ma part que toutes ses figures lui crient qu'il en a menti.

Il y a des objets que l'ombre fait valoir, d'autres qui deviennent plus piquans à la lumière. La

tête des brunes s'embellit dans la demi-teinte, celle des blondes à la lumière.

Il est un art de faire les fonds, surtout aux portraits. Une loi assez générale, c'est qu'il n'y ait au fond aucune teinte qui, comparée à une autre teinte du sujet, soit assez forte pour l'étouffer ou arrêter l'œil.

SUITE DU CHAPITRE PRÉCÉDENT.

Examen du clair-obscur.

Si une figure est dans l'ombre, elle est trop ou trop peu ombrée, si, la comparant aux figures plus éclairées, et la faisant par la pensée avancer à leur place, elle ne nous inspire pas un pressentiment vif et certain qu'elle le serait autant qu'elles. Exemple de deux personnes qui montent d'une cave, dont l'une porte une lumière, et que l'autre suit. Si celle-ci a la quantité de lumière ou d'ombre qui lui convient, vous sentirez qu'en la plaçant sur la même marche que celle-là, elle s'éclairera successivement, de manière que, parvenue sur cette marche, elles seront toutes deux également éclairées.

Moyen technique de s'assurer si les figures sont ombrées sur le tableau comme elles le seraient en nature : c'est de tracer sur un plan celui de son tableau ; d'y disposer des objets, soit à la même

distance que ceux du tableau, soit à des distances relatives; et de comparer les lumières des objets du plan aux lumières des objets du tableau. Elles doivent être, de part et d'autre, ou les mêmes rapports, ou dans les mêmes.

La scène d'un peintre peut être aussi étendue qu'il le désire; cependant il ne lui est pas permis de placer partout des objets; il est des lointains où les formes de ces objets n'étant plus sensibles, il est ridicule de les y jeter, puisqu'on ne met un objet sur la toile que pour le faire apercevoir et distinguer tel. Ainsi, quand la distance est telle, qu'à cette distance les caractères qui individualisent les êtres ne se font plus distinguer; qu'on prendrait par exemple un loup pour un chien, ou un chien pour un loup; il ne faut plus en mettre. Voilà peut-être un cas où il ne faut plus peindre la nature.

Tous les possibles ne doivent point avoir lieu en bonne peinture, non plus qu'en bonne littérature; car il y a tel concours d'événemens dont on ne peut nier la possibilité, mais dont la combinaison est telle, qu'on voit que peut-être ils n'ont jamais eu lieu, et ne l'auront peut-être jamais. Les possibles qu'on peut employer, ce sont les possibles vraisemblables; et les possibles vraisemblables, ce sont ceux où il y a plus à parier pour que contre, qu'ils ont passé de l'état de possibilité à l'état d'existence dans un certain temps limité par celui de l'action. Exemple: il se

peut faire qu'une femme soit surprise par les douleurs de l'enfantement en pleine campagne; il se peut faire qu'elle y trouve une crêche; il est possible que cette crêche soit appuyée contre-les ruines d'un ancien monument : mais la rencontre possible de cet ancien monument est à sa rencontre réelle, comme l'espace entier où il peut y avoir des crêches est à la partie de cet espace qui est occupée par d'anciens monumens. Or, ce rapport est infiniment petit; il n'y faut donc avoir aucun égard; et cette circonstance est absurde, à moins qu'elle ne soit donnée par l'histoire, ainsi que les autres circonstances de l'action. Il n'en est pas ainsi des bergers, des chiens, des hameaux, des troupeaux, des voyageurs, des arbres, des ruisseaux, des montagnes, et de tous les autres objets qui sont dispersés dans les campagnes, et qui les constituent. Pourquoi peut-on les mettre dans la peinture dont il s'agit, et sur le champ du tableau ? parce qu'ils se trouvent plus souvent dans la scène de la nature qu'on se propose d'imiter, qu'il n'arrive qu'ils ne s'y trouvent pas. La proximité ou rencontre d'un ancien monument est aussi ridicule que le passage d'un empereur dans le moment de l'action. Ce passage est possible, mais d'un possible trop rare pour être employé; celui d'un voyageur ordinaire l'est aussi, mais d'un possible si commun, que l'emploi n'en a rien que de naturel. Il faut que le passage de l'empereur ou la

présence de la colonne, soit donné par l'histoire.

Deux sortes de peintures ; l'une qui, plaçant l'œil tout aussi près du tableau qu'il est possible, sans le priver de sa faculté de voir distinctement, rend les objets dans tous les détails qu'il aperçoit à cette distance, et rend ces détails avec autant de scrupule que les formes principales ; en sorte qu'à mesure que le spectateur s'éloigne du tableau, à mesure il perd de ces détails, jusqu'à ce qu'enfin il arrive à une distance où tout disparaisse ; en sorte qu'en approchant de cette distance où tout est confondu, les formes commencent peu à peu à se faire discerner, et successivement les détails à se recouvrer, jusqu'à ce que l'œil replacé en son premier et moindre éloignement, il voit dans les objets du tableau les vérités les plus légères et les plus minutieuses. Voilà la belle peinture, voilà la véritable imitation de la nature. Je suis, par rapport à ce tableau, ce que je suis par rapport à la nature, que le peintre a prise pour modèle ; je la vois mieux à mesure que mon œil s'en approche ; je la vois moins bien à mesure que mon œil s'en éloigne. Mais il est une autre peinture qui n'est pas moins dans la nature, mais qui ne l'imite parfaitement qu'à une certaine distance ; elle n'est, pour ainsi parler, imitatrice que dans un point ; c'est celle où le peintre n'a rendu vivement et fortement que les détails qu'il a aperçus dans les objets du point qu'il a choisi ; au delà

de ce point, on ne voit plus rien ; c'est pis encore en deçà. Son tableau n'est point un tableau ; depuis sa toile jusqu'à son point de vue on ne sait ce que c'est. Il ne faut pourtant pas blâmer ce genre de peinture ; c'est celui du fameux Rembrandt. Ce nom seul en fait suffisamment l'éloge.

D'où l'on voit que la loi de tout finir a quelque restriction : elle est d'observation absolue dans le premier genre de peinture dont j'ai parlé dans l'article précédent ; elle n'est pas de même nécessité dans le second genre. Le peintre y néglige tout ce qui ne s'aperçoit dans les objets, que dans les points plus voisins du tableau que celui qu'il a pris pour son point de vue.

Exemple d'une idée sublime du Rembrandt. Le Rembrandt a peint une *Résurrection du Lazare;* son Christ a l'air d'un *tristo* : il est à genoux sur le bord du sépulcre ; il prie ; et l'on voit s'élever deux bras du fond du sépulcre.

Exemple d'une autre espèce. Il n'y aurait rien de si ridicule qu'un homme peint en habit neuf au sortir de chez son tailleur, ce tailleur fût-il le plus habile homme de son temps. Mieux un habit collerait sur les membres, plus la figure aurait la figure d'un homme de bois : outre ce que le peintre perdrait du côté de la variété des formes et des lumières qui naissent des plis et du chiffonnage des vieux habits. Il y a encore une raison qui agit en nous, sans que nous nous en apercevions ; c'est qu'un habit n'est neuf que

pendant quelques jours, et qu'il est vieux pendant long-temps, et qu'il faut prendre les choses dans l'état qu'elles ont d'une manière la plus durable.

D'ailleurs il y a dans un habit vieux une multitude infinie de petits accidens intéressans; de la poudre, des boutons manquans et tout ce qui tient de l'user. Tous ces accidens rendus réveillent autant d'idées, et servent à lier les différentes parties de l'ajustement : il faut de la poudre pour lier la perruque à cet habit.

Un jeune homme fut consulté par sa famille sur la manière dont il voulait qu'on fit peindre son père. C'était un ouvrier en fer : Mettez-lui, dit-il, son habit de travail, son bonnet de forge, son tablier; que je le voie à son établi avec une lancette ou autre ouvrage à la main, qu'il éprouve ou qu'il repasse; et surtout n'oubliez pas de lui faire mettre ses lunettes sur le nez. Ce projet ne fut point suivi; on lui envoya un beau portrait de son père, en pied, avec une belle perruque, un bel habit, de beaux bas, une belle tabatière à la main; le jeune homme, qui avait du goût et de la vérité dans le caractère, dit à sa famille en la remerciant : « Vous n'avez rien fait qui vaille, ni vous, ni le peintre; je vous avais demandé mon père de tous les jours, et vous ne m'avez envoyé que mon père des dimanches. » C'est par la même raison que M. de La Tour, si vrai, si sublime d'ailleurs, n'a fait du portrait de M. Rousseau, qu'une belle chose, au lieu

d'un chef-d'œuvre qu'il en pouvait faire. J'y cherche le censeur des Lettres, le Caton et le Brutus de notre âge; je m'attendais à voir Épictète en habit négligé, en perruque ébouriffée, effrayant par son air sévère les littérateurs, les grands et les gens du monde; et je n'y vois que l'auteur du *Devin du Village*, bien habillé, bien peigné, bien poudré, et ridiculement assis sur une chaise de paille; et il faut convenir que le vers de M. de Marmontel dit très-bien ce qu'est M. Rousseau, et ce qu'on devrait trouver, et ce qu'on cherche en vain dans le tableau de M. de La Tour. On a exposé cette année dans le Salon un tableau de *la mort de Socrate*, qui a tout le ridicule qu'une composition de cette espèce pouvait avoir. On y fait mourir sur un lit de parade le philosophe le plus austère et le plus pauvre de la Grèce. Le peintre n'a pas conçu combien la vertu et l'innocence, près d'expirer au fond d'un cachot, sur un lit de paille, sur un grabat, ferait une représentation pathétique et sublime.

CHAPITRE IV.

Ce que tout le monde sait sur l'expression, et quelque chose que tout le monde ne sait pas.

Sunt lacrymæ rerum, et mentem mortalia tangunt.

L'expression est en général l'image d'un sentiment.

Un comédien, qui ne se connaît pas en peinture, est un pauvre comédien; un peintre, qui n'est pas physionomiste, est un pauvre peintre.

Dans chaque partie du monde, chaque contrée; dans une même contrée, chaque province; dans une province, chaque ville; dans une ville, chaque famille; dans une famille, chaque individu; dans un individu, chaque instant a sa physionomie, son expression.

L'homme entre en colère, il est attentif, il est curieux, il aime, il hait, il méprise, il dédaigne, il admire; et chacun des mouvemens de son âme vient se peindre sur son visage en caractères clairs, évidens, auxquels nous ne nous méprenons jamais.

Sur son visage? Que dis-je? Sur sa bouche, sur ses joues, dans ses yeux, en chaque partie de son visage. L'œil s'allume, s'éteint, languit,

s'égare, se fixe ; et une grande imagination de peintre est un recueil immense de toutes ses expressions. Chacun de nous en a sa petite provision ; et c'est la base du jugement que nous portons de la laideur et de la beauté. Remarquez-le bien, mon ami ; interrogez-vous à l'aspect d'un homme ou d'une femme ; et vous reconnaîtrez que c'est toujours l'image d'une bonne qualité, ou l'empreinte plus ou moins marquée d'une mauvaise, qui vous attire ou vous repousse.

Supposez l'Antinoüs devant vous. Ses traits sont beaux et réguliers. Ses joues larges et pleines annoncent la santé. Nous aimons la santé ; c'est la pierre angulaire du bonheur. Il est tranquille, nous aimons le repos. Il a l'air réfléchi et sage ; nous aimons la réflexion et la sagesse. Je laisse là le reste de la figure ; et je vais m'occuper seulement de la tête.

Conservez tous les traits de ce beau visage comme ils sont ; relevez seulement un des coins de la bouche ; l'expression devient ironique ; et le visage vous plaira moins. Remettez la bouche dans son premier état, et relevez les sourcils ; le caractère devient orgueilleux ; et il vous plaira moins. Relevez les deux coins de la bouche en même temps, et tenez les yeux bien ouverts ; vous aurez une physionomie cynique ; et vous craindrez pour votre fille si vous êtes père. Laissez retomber les coins de la bouche, et rabaissez les paupières ; qu'elles couvrent la moitié de l'iris,

et partagent la prunelle en deux ; et vous en aurez fait un homme faux, caché, dissimulé, que vous éviterez.

Chaque âge a ses goûts. Des lèvres vermeilles bien bordées, une bouche entr'ouverte et riante, de belles dents blanches, une démarche libre, le regard assuré, une gorge découverte, de belles grandes joues larges, un nez retroussé, me faisaient galoper à dix-huit ans. Aujourd'hui, que le vice ne m'est plus bon, et que je ne suis plus bon au vice, c'est une jeune fille qui a l'air décent et modeste, la démarche composée, le regard timide, et qui marche en silence à côté de sa mère, qui m'arrête et me charme.

Qui est-ce qui a le bon goût? Est-ce moi à dix-huit ans? Est-ce moi à cinquante? La question sera bientôt décidée. Si l'on m'eût dit à dix-huit ans : Mon enfant, de l'image du vice, ou de l'image de la vertu, quelle est la plus belle? Belle demande! aurais-je répondu ; c'est celle-ci.

Pour arracher de l'homme la vérité, il faut à tout moment donner le change à la passion, en empruntant des termes généraux et abstraits: C'est qu'à dix-huit ans, ce n'était pas l'image de la beauté, mais la physionomie du plaisir qui me faisait courir.

L'expression est faible ou fausse, si elle laisse incertain sur le sentiment.

Quel que soit le caractère de l'homme, si sa physionomie habituelle est conforme à l'idée que

vous avez d'une vertu, il vous attirera; si sa physionomie habituelle est conforme à l'idée que vous avez d'un vice, il vous éloignera.

On se fait à soi-même quelquefois sa physionomie. Le visage, accoutumé à prendre le caractère de la passion dominante, le garde. Quelquefois aussi on la reçoit de la nature; et il faut bien la garder comme on l'a reçue. Il lui a plu de nous faire bons, et de nous donner le visage du méchant; ou de nous faire méchans, et de nous donner le visage de la bonté.

J'ai vu au fond du faubourg Saint-Marceau, où j'ai demeuré long-temps, des enfans charmans de visage. A l'âge de douze à treize ans, ces yeux pleins de douceur étaient devenus intrépides et ardens; cette agréable petite bouche s'était contournée bizarrement; ce cou, si rond, était gonflé de muscles; ces joues larges et unies étaient parsemées d'élévations dures. Ils avaient pris la physionomie de la halle et du marché. A force de s'irriter, de s'injurier, de se battre, de crier, de se décoiffer pour un liard, ils avaient contracté, pour toute leur vie, l'air de l'intérêt sordide, de l'impudence et de la colère.

Si l'âme d'un homme ou la nature a donné à son visage l'expression de la bienveillance, de la justice et de la liberté, vous le sentirez, parce que vous portez en vous-même des images de ces vertus; et vous accueillerez celui qui vous les annonce. Ce visage est une lettre de recomman-

dation écrite dans une langue commune à tous les hommes.

Chaque état de la vie a son caractère propre et son expression.

Le sauvage a les traits fermes, vigoureux et prononcés, des cheveux hérissés, une barbe touffue, la proportion la plus rigoureuse dans les membres : quelle est la fonction qui aurait pu l'altérer ? Il a chassé, il a couru, il s'est battu contre l'animal féroce, il s'est exercé, il s'est conservé, il a produit son semblable ; les deux seules occupations naturelles. Il n'a rien qui sente l'effronterie et la honte. Un air de fierté mêlé de férocité. Sa tête est droite et relevée ; son regard fixe. Il est le maître dans sa forêt. Plus je le considère, plus il me rappelle la solitude et la franchise de son domicile. S'il parle, son geste est impérieux, son propos énergique et court. Il est sans loi et sans préjugés. Son âme est prompte à s'irriter. Il est dans un état de guerre perpétuelle. Il est souple, il est agile ; cependant il est fort.

Les traits de sa compagne, son regard, son maintien, ne sont point de la femme civilisée. Elle est nue, sans s'en apercevoir. Elle a suivi son époux dans la plaine, sur la montagne, au fond de la forêt. Elle a partagé son exercice. Elle a porté son enfant dans ses bras. Aucun vêtement n'a soutenu ses mamelles. Sa longue chevelure est éparse. Elle est bien proportionnée. La voix de son époux était tonnante ; la sienne est forte.

Ses regards sont moins arrêtés; elle conçoit de l'effroi plus facilement. Elle est agile.

Dans la société, chaque ordre de citoyens a son caractère et son expression; l'artisan, le noble, le roturier, l'homme de lettres, l'ecclésiastique, le magistrat, le militaire.

Parmi les artisans, il y a des habitudes de corps, des physionomies de boutiques et d'ateliers.

Chaque société a son gouvernement, et chaque gouvernement a sa qualité dominante, réelle, ou supposée, qui en est l'âme, le soutien et le mobile.

La république est un état d'égalité. Tout sujet se regarde comme un petit monarque. L'air du républicain sera haut, dur et fier.

Dans la monarchie, où l'on commande et l'on obéit, le caractère, l'expression sera celle de l'affabilité, de la grâce, de la douceur, de l'honneur, de la galanterie.

Sous le despotisme, la beauté sera celle de l'esclave. Montrez-moi des visages doux, soumis, timides, circonspects, supplians et modestes. L'esclave marche la tête inclinée; il semble toujours la présenter à un glaive prêt à le frapper.

Et qu'est-ce que la sympathie? J'entends cette impulsion prompte, subite, irréfléchie, qui presse et colle deux êtres l'un à l'autre, à la première vue, au premier coup, à la première rencontre; car la sympathie, même en ce sens, n'est point une chimère. C'est l'attrait momentané et

réciproque de quelque vertu. De la vertu naît l'admiration ; de l'admiration, l'estime, le désir de posséder et l'amour.

Voilà pour les caractères et leurs diverses physionomies ; mais ce n'est pas tout ; il faut joindre encore à cette connaissance une profonde expérience des scènes de la vie. Je m'explique. Il faut avoir étudié le bonheur et la misère de l'homme sous toutes ses faces ; des batailles, des famines, des pestes, des inondations, des orages, des tempêtes ; la nature sensible, la nature inanimée, en convulsion. Il faut feuilleter les historiens, se remplir des poëtes, s'arrêter sur leurs images. Lorsque le poëte dit : *vera incessu patuit dea*, il faut chercher en soi cette figure-là. Lorsqu'il dit : *summâ placidum caput extulit undâ*, il faut modeler cette tête-là ; sentir ce qu'il en faut prendre, ce qu'il en faut laisser ; connaître les passions douces et fortes, et les rendre sans grimace. Le Laocoon souffre, il ne grimace pas ; cependant la douleur cruelle serpente depuis l'extrémité de son orteil jusqu'au sommet de sa tête. Elle affecte profondément, sans inspirer de l'horreur. Faites que je ne puisse ni arrêter mes yeux, ni les arracher de dessus votre toile.

Ne confondez point les minauderies, la grimace, les petits coins de bouche relevés, les petits becs pincés, et mille autres puériles afféteries, avec la grâce, moins encore avec l'expression.

Que votre tête soit d'abord d'un beau caractère. Les passions se peignent plus facilement sur un beau visage. Quand elles sont extrêmes, elles n'en deviennent que plus terribles. Les Euménides des anciens sont belles, et n'en sont que plus effrayantes. C'est quand on est en même temps attiré et repoussé violemment, qu'on éprouve le plus de malaise; et ce sera l'effet d'une Euménide, à laquelle on aura conservé les grands traits de la beauté.

L'ovale du visage, alongé dans l'homme, large par le haut, se rétrécissant par le bas, caractère de noblesse.

L'ovale du visage, arrondi dans la femme, dans l'enfant; caractère de jeunesse, principe de la grâce.

Un trait déplacé de l'épaisseur d'un cheveu, embellit ou dépare.

Sachez donc ce que c'est que la grâce, ou cette rigoureuse et précise conformité des membres avec la nature de l'action. Surtout ne la prenez point pour celle de l'acteur ou du maître à danser. La grâce de l'action et celle de Marcel se contredisent exactement. Si Marcel rencontrait un homme placé comme l'Antinoüs, lui portant une main sous le menton et l'autre sur les épaules: « Allons donc, grand dadais, lui dirait-il, est-ce qu'on se tient comme cela ? » Puis, lui repoussant les genoux avec les siens, et le relevant par-dessous les bras, il ajouterait : « On dirait que vous

êtes de cire, et que vous allez fondre. Allons, nigaud, tendez-moi ce jarret; déployez-moi cette figure; ce nez un peu au vent. «Et quand il en aurait fait le plus insipide petit-maître, il commencerait à lui sourire, et à s'applaudir de son ouvrage.

Si vous perdez le sentiment de la différence de l'homme qui se présente en compagnie, et de l'homme intéressé qui agit; de l'homme qui est seul, et de l'homme qu'on regarde, jetez vos pinceaux dans le feu. Vous académiserez, vous redresserez, vous guinderez toutes vos figures.

Voulez-vous sentir, mon ami, cette différence? Vous êtes seul chez vous. Vous attendez mes papiers qui ne viennent point. Vous pensez que les souverains veulent être servis à point nommé. Vous voilà étendu sur votre chaise de paille, les bras posés sur vos genoux; votre bonnet de nuit renfoncé sur vos yeux, ou vos cheveux épars et mal retroussés sous un peigne courbé; votre robe de chambre entr'ouverte et retombant à longs plis de l'un et de l'autre côté : vous êtes tout-à-fait pittoresque et beau. On vous annonce M. le marquis de Castries; et voilà le bonnet relevé, la robe de chambre croisée; mon homme droit, tous ses membres bien composés, se maniérant, se marcélisant; se rendant très-agréable pour la visite qui lui arrive, très-maussade pour l'artiste. Tout à l'heure vous étiez son homme; vous ne l'êtes plus.

Quand on considère certaines figures, certains caractères de tête de Raphaël, des Caraches et d'autres, on se demande où ils les ont prises. Dans une imagination forte, dans les auteurs, dans les nuages, dans les accidens du feu, dans les ruines, dans la nation où ils ont recueilli les premiers traits que la poésie a ensuite exagérés.

Ces hommes rares avaient de la sensibilité, de l'originalité, de l'humeur. Ils lisaient, les poëtes surtout. Un poëte est un homme d'une imagination forte, qui s'attendrit, qui s'effraie lui-même des fantômes qu'il se fait.

Je ne saurais résister. Il faut absolument, mon ami, que je vous entretienne ici de l'action et de la réaction du poëte sur le statuaire ou le peintre; du statuaire sur le poëte; et de l'un et de l'autre sur les êtres tant animés qu'inanimés de la nature. Je rajeunis de deux mille ans, pour vous exposer comment, dans les temps anciens, ces artistes influaient réciproquement les uns sur les autres; comment ils influaient sur la nature même, et lui donnaient une empreinte divine. Homère avait dit que Jupiter ébranlait l'Olympe du seul mouvement de ses noirs sourcils. C'est le théologien qui avait parlé; et voilà la tête, que le marbre, exposé dans un temple, avait à montrer à l'adorateur prosterné. La cervelle du sculpteur s'échauffait; et il ne prenait la terre molle et l'ébauchoir que quand il avait conçu l'image orthodoxe. Le poëte avait consacré les beaux pieds de Thétis,

et ces pieds étaient de foi ; la gorge ravissante de Vénus, et cette gorge était de foi ; les épaules charmantes d'Apollon, et ces épaules étaient de foi. Le peuple s'attendait à retrouver sur les autels ses dieux et ses déesses, avec les charmes caractéristiques de son catéchisme. Le théologien ou le poëte les avait désignés ; et le statuaire n'avait garde d'y manquer. On se serait moqué d'un Neptune, qui n'aurait pas eu la poitrine, d'un Hercule qui n'aurait pas eu le dos de la bible païenne ; et le bloc de marbre hérétique serait resté dans l'atelier.

Qu'arrivait-il de là ; car, après tout, le poëte n'avait rien révélé ni fait croire ; le peintre et le sculpteur n'avaient représenté que des qualités empruntées de la nature ? C'est que, quand, au sortir du temple, le peuple venait à reconnaître ces qualités dans quelques individus, il en était bien autrement touché. La femme avait fourni ses pieds à Thétis, sa gorge à Vénus ; la déesse les lui rendait, mais les lui rendait sanctifiés, divinisés. L'homme avait fourni à Apollon ses épaules, sa poitrine à Neptune, ses flancs nerveux à Mars, sa tête sublime à Jupiter. Mais Apollon, Neptune, Mars, Jupiter les lui rendaient sanctifiés, divinisés.

Lorsque quelque circonstance permanente, quelquefois même passagère, a associé certaines idées dans la tête des peuples, elles ne s'y séparent plus ; et, s'il arrivait à un libertin de retrouver

sa maîtresse sur l'autel de Vénus, parce qu'en effet c'était elle, un dévot n'en était pas moins porté à révérer les épaules de son dieu sur le dos d'un mortel, quel qu'il fût. Ainsi, je ne puis m'empêcher de croire que, lorsque le peuple assemblé s'amusait à considérer des hommes nus aux bains, dans les gymnases, dans les jeux publics, il y avait, sans qu'ils s'en doutassent, dans le tribut d'admiration qu'ils rendaient à la beauté, une teinte mêlée de sacré et de profane, je ne sais quel mélange bizarre de libertinage et de dévotion. Un voluptueux, qui tenait sa maîtresse entre ses bras, l'appelait ma reine, ma souveraine, ma déesse; et ces propos, fades dans notre bouche, avaient bien un autre sens dans la sienne. C'est qu'ils étaient vrais; c'est qu'en effet il était dans les cieux, parmi les dieux; c'est qu'il jouissait réellement de l'objet de son adoration et de l'adoration nationale.

Et pourquoi les choses se seraient-elles passées autrement dans l'esprit du peuple que dans la tête de ses poëtes ou théologiens? Les ouvrages que nous en avons, les descriptions qu'ils nous ont laissées des objets de leurs passions, sont pleins de comparaisons, d'allusions aux objets de leur culte. C'est le sourire des Grâces; c'est la jeunesse d'Hébé; ce sont les doigts de l'Aurore; c'est la gorge, c'est le bras, c'est l'épaule, ce sont les cuisses, ce sont les yeux de Vénus. « Va-t-en à Delphes, et tu verras mon Batyle. Prends cette

fille pour modèle, et porte ton tableau à Paphos. » Il ne leur a manqué que de nous dire plus souvent où l'on voyait ce dieu, ou cette déesse, dont ils caressaient l'original vivant : mais les peuples qui lisaient leurs poésies ne l'ignoraient pas.

Sans ces simulacres subsistans, leurs galanteries auraient été bien insipides et bien froides. Je vous en atteste, vous, mon ami ; et vous fin et délicat Suard ; vous, chaud et bouillant Arnaud ; vous, original, savant, profond et plaisant Galiani, dites-moi, ne pensez-vous pas que c'est là l'origine de tous ces éloges des mortels, empruntés des attributs des dieux, et de toutes ces épithètes indivisiblement attachées aux héros et aux dieux ? C'étaient autant d'articles de la foi, autant de versets du symbole païen, consacré par la poésie, la peinture et la sculpture. Lorsque nous voyons ces épithètes revenir sans cesse, si elles nous fatiguent et nous ennuient, c'est qu'il ne subsiste aucune statue, aucun temple, aucun modèle auxquels nous puissions les rapporter. Le païen, au contraire, à chaque fois qu'il les retrouvait dans un poëte, rentrait d'imagination dans un temple, revoyait le tableau, se rappelait la statue qui les avait fournies.

Nous nous servons cependant encore des expressions de charmes divins, de beauté divine ; mais, sans quelque reste de paganisme, que l'habitude avec les anciens poëtes entretient dans nos cerveaux poétiques, cela serait froid et vide de

sens. Cent femmes de formes diverses peuvent recevoir le même éloge; mais il n'en était pas ainsi chez les Grecs. Il existait en marbre ou sur la toile un modèle donné; et celui qui, aveuglé par sa passion, s'avisait de comparer quelque figure commune avec la Vénus de Gnide ou de Paphos, était aussi ridicule que celui qui, parmi nous, oserait mettre quelque petit nez retroussé de bourgeoise à côté de madame la comtesse de Brionne: on hausserait les épaules, et on lui rirait au visage.

Nous avons cependant quelques caractères traditionnels, quelques figures données par la peinture et par la sculpture. Personne ne se méprend au Christ, à saint Pierre, à la Vierge, à la plupart des Apôtres; et croyez-vous qu'au moment où un bon croyant reconnaît dans la rue quelques-unes de ces têtes, il n'éprouve pas un léger sentiment de respect? Que serait-ce donc si ces figures ne se représentaient jamais à la vue, sans réveiller un cortége d'idées douces, voluptueuses, agréables, qui missent les sens et les passions en jeu?

Grâces à Raphaël, au Guide, au Baroche, au Titien, et à quelques autres peintres italiens, lorsque quelque femme nous offre ce caractère de noblesse, de grandeur, d'innocence et de simplicité qu'ils ont donné à leurs vierges, voyez ce qui se passe alors dans l'âme; si le sentiment qui nous affecte n'a pas quelque chose de romanesque qui tient de l'admiration, de la tendresse et du res-

pect; et si ce respect ne dure pas encore, lors même que nous savons, à n'en pouvoir douter, que cette vierge est consacrée par état au culte de la Vénus publique.

Combien de choses plus fines encore sur l'expression! Savez-vous qu'elle décide quelquefois la couleur? N'y a-t-il pas un teint plus analogue qu'un autre à certains états, à certaines passions? La couleur pâle et blême ne messied pas aux poëtes, aux musiciens, aux statuaires, aux peintres; ces hommes sont communément bilieux; fondez dans ce blême une teinte jaunâtre, si vous voulez. Les cheveux noirs ajoutent de l'éclat à la blancheur, et de la vivacité aux regards. Les cheveux blonds s'accorderont mieux avec la langueur, la paresse, la nonchalence, les peaux transparentes et fines, les yeux humides, tendres et bleus.

L'expression se fortifie merveilleusement par ces accessoires légers qui facilitent encore l'harmonie. Si vous me peignez une chaumière, et que vous placiez un arbre à l'entrée, je veux que cet arbre soit vieux, rompu, gercé, caduc; qu'il y ait une conformité d'accidens, de malheurs et de misère entre lui et l'infortuné, auquel il prête son ombre les jours de fête.

Les peintres ne manquent pas ces grossières analogies; mais s'ils en connaissaient distincte-

ment la raison, bientôt ils iraient plus loin. J'entends ceux qui ont l'instinct de Greuze ; et les autres ne tomberaient pas dans des disparates qui font pitié, quand elles ne font pas rire.

Mais je vais vous développer, par un ou deux exemples, le fil secret et délié qui les a conduits dans le choix délicat de leurs accessoires. Presque tous les peintres de ruines vous montreront, autour de leurs fabriques solitaires, palais, villes, obélisques, ou autres édifices renversés, un vent violent qui souffle ; un voyageur qui porte son petit bagage sur son dos, et qui passe ; une femme courbée sous le poids de son enfant enveloppé dans des guenilles, et qui passe ; des hommes à cheval qui conversent, le nez sous leur manteau, et qui passent. Qui est-ce qui a suggéré ces accessoires? L'affinité des idées. Tout passe ; l'homme et la demeure de l'homme. Changez l'espèce de l'édifice ruiné ; supposez à la place des ruines d'une ville, quelque grand tombeau, vous verrez l'affinité des idées opérer pareillement sur l'artiste, et attirer des accessoires tout contraires aux premiers.

Alors, le voyageur fatigué aura déposé son fardeau à ses pieds, et lui et son chien seront assis et se reposeront sur les degrés du tombeau ; la femme arrêtée et assise, allaitera son enfant ;

les hommes seront descendus de cheval, et, laissant paître en liberté leurs animaux, étendus sur la terre, ils continueront l'entretien, ou ils s'amuseront à lire l'inscription de la tombe. C'est que les ruines sont un lieu de péril, et que les tombeaux sont des sortes d'asiles; c'est que la vie est un voyage, et le tombeau le séjour du repos; c'est que l'homme s'assied où la cendre de l'homme repose.

Il y aurait un contre-sens à faire passer le voyageur le long du tombeau, et à l'arrêter entre des ruines. Si le tombeau comporte autour de lui quelques êtres qui se meuvent, ce sont ou des oiseaux qui planent au-dessus à une grande hauteur, ou d'autres qui passent à tire-d'aile, ou des travailleurs à qui le labeur dérobe le terme de la vie, et qui chantent au loin. Je ne parle ici que des peintres de ruines. Les peintres d'histoire, les paysagistes varient, contrastent, diversifient leurs accessoires, comme les idées se diversifient, s'unissent, se fortifient, s'opposent et contrastent dans leur entendement.

Je me suis quelquefois demandé pourquoi les temples ouverts et isolés des anciens sont si beaux et font un si grand effet. C'est qu'on en décorait les quatre faces, sans nuire à la simplicité; c'est qu'ils étaient accessibles de toutes parts, image de la sécurité. Les rois mêmes ferment leurs palais par des portes; leur caractère auguste ne suffit pas pour les garantir de la méchanceté des

hommes. C'est qu'ils étaient placés dans des lieux écartés, et que l'horreur d'une forêt environnante, se joignant au sombre des idées superstitieuses, remuait l'âme d'une sensation particulière. C'est que la divinité ne parle pas dans le tumulte des villes; elle aime le silence et la solitude. C'est que l'hommage des hommes y était porté d'une manière plus secrète et plus libre. Il n'y avait point de jours fixes où l'on s'y assemblât; ou, s'il y en avait, ces jours-là le concours et le tumulte les rendaient moins augustes, parce que le silence et la solitude n'y étaient plus.

Si j'avais eu à former la place de Louis XV où elle est, je me serais bien gardé d'abattre la forêt. J'aurais voulu qu'on en vît la profondeur obscure entre les colonnes d'un grand péristyle. Nos architectes sont sans génie; ils ne savent ce que c'est que les idées accessoires, qui se réveillent par le local et les objets circonvoisins; c'est comme nos poëtes de théâtre, qui n'ont jamais su tirer aucun parti du lieu de la scène.

Ce serait ici le moment de traiter du choix de la belle nature; Mais il suffit de savoir que tous les corps et les aspects d'un corps ne sont pas également beaux; voilà pour les formes. Que tous les visages ne sont pas également propres à rendre fortement la même passion; il y a des boudeuses charmantes, et des ris déplaisans; voilà pour les caractères. Que tous les individus ne montrent pas également bien l'âge et la condition;

et qu'on ne risque jamais de se tromper, quand on établit la convenance la plus forte entre la nature dont on fait choix, et le sujet qu'on traite.

Mais ce que j'esquisse ici en passant se trouvera peut-être un peu plus fortement rendu au chapitre de la composition, qui va suivre. Qui sait où l'enchaînement de idées me conduira ! ma foi! ce n'est pas moi.

CHAPITRE V.

Paragraphe sur la composition, où j'espère que j'en parlerai.

Nous n'avons qu'une certaine mesure de sagacité. Nous ne sommes capables que d'une certaine durée d'attention. Lorsqu'on fait un poëme, un tableau, une comédie, une histoire, un roman, une tragédie, un ouvrage pour le peuple, il ne faut pas imiter les auteurs qui ont écrit des traités d'éducation. Sur deux mille enfans, à peine y en a-t-il deux qu'on puisse élever d'après leurs principes. S'ils y avaient réfléchi, ils auraient conçu qu'un aigle n'est pas le modèle commun d'une institution générale. Une composition, qui doit être exposée aux yeux d'une foule de toutes sortes de spectateurs, sera vicieuse, si elle n'est pas intelligible pour un homme de bon sens tout court.

Qu'elle soit simple et claire; par conséquent

aucune figure oisive, aucun accessoire superflu. Que le sujet en soit un : Le Poussin a montré dans un même tableau, sur le devant, Jupiter qui séduit Calisto ; et dans le fond, la nymphe séduite traînée par Junon. C'est une faute indigne d'un artiste aussi sage.

Le peintre n'a qu'un instant; et il ne lui est pas plus permis d'embrasser deux instans, que deux actions. Il y a seulement quelques circonstances où il n'est ni contre la vérité, ni contre l'intérêt, de rappeler l'instant qui n'est plus, ou d'annoncer l'instant qui va suivre. Une catastrophe subite surprend un homme au milieu de ses fonctions; il est à la catastrophe, et il est encore à ses fonctions.

Un chanteur, que l'exécution d'un air *di bravura* met à la gêne; un violon, qui se démène et se tourmente, m'angoisse et me chagrine. J'exige du chanteur tant d'aisance et de liberté; je veux que le symphoniste promène ses doigts sur les cordes, si facilement, si légèrement, que je ne me doute pas de la difficulté de la chose. Il me faut du plaisir pur et sans peine; et je tourne le dos à un peintre qui me propose un emblême, un logogryphe à déchiffrer.

Si la scène est une, claire, simple et liée, j'en saisirai l'ensemble d'un coup d'œil; mais ce n'est pas assez. Il faut encore qu'elle soit variée ; et elle le sera, si l'artiste est rigoureux observateur de la nature.

Un homme fait une lecture intéressante à un autre. Sans qu'ils y pensent l'un et l'autre, le lecteur se disposera de la manière la plus commode pour lui, l'auditeur en fera autant. Si c'est Robbé qui lit; il aura l'air d'un énergumène; il ne regardera pas son papier, ses yeux seront égarés dans l'air. Si j'écoute, j'aurai l'air sérieux. Ma main droite ira chercher mon menton, et soutenir ma tête qui tombe ; et ma main gauche ira chercher le coude de mon bras droit, et soutenir le poids de ma tête et de ce bras. Ce n'est pas ainsi que j'entendrais réciter Voltaire.

Ajoutez un troisième personnage à la scène, il subira la loi des deux premiers ; c'est un système combiné de trois intérêts. Qu'il en survienne cent, deux cents, mille ; la même loi s'observera. Sans doute il y aura un moment de bruit, de mouvement, de tumulte, de cris, de flux, de reflux, d'ondulations ; c'est le moment où chacun ne pense qu'à soi, et cherche à se sacrifier la république entière. Mais on ne tardera pas à sentir l'absurdité de sa prétention et l'inutilité de ses efforts. Peu à peu chacun se résoudra à se départir d'une portion de son intérêt, et la masse se composera.

Jetez les yeux sur cette masse, dans le moment tumultueux : l'énergie de chaque individu s'exerce dans toute sa violence ; et comme il n'y en a pas un seul qui en soit pourvu précisément au même degré, c'est ici comme aux feuilles d'un arbre;

pas une qui soit du même vert ; pas un de ces individus qui soit le même d'action et de position.

Regardez ensuite la masse dans le moment du repos, celui où chacun a sacrifié le moins qu'il a paru de son avantage ; et comme la même diversité subsiste dans les sacrifices, même diversité d'actions et de positions. Et le moment du tumulte et le moment du repos ont cela de commun, que chacun s'y montre ce qu'il est.

Que l'artiste garde cette loi des énergies et des intérêts ; et quelque étendue que soit sa toile, sa composition sera vraie partout. Le seul contraste que le goût puisse approuver, celui qui résulte de la variété des énergies et des intérêts, s'y trouvera ; et il n'y en faut point d'autre.

Ce contraste d'étude, d'académie, d'école, de technique, est faux. Ce n'est plus une action qui se passe en nature, c'est une action apprêtée, compassée, qui se joue sur la toile. Le tableau n'est plus une rue, une place publique, un temple ; c'est un théâtre.

On n'a point encore fait, et l'on ne fera jamais un morceau de peinture supportable, d'après une scène théâtrale ; et c'est, ce me semble, une des plus cruelles satires de nos acteurs, de nos décorations, et peut-être de nos poëtes.

Une autre chose qui ne choque pas moins, ce sont les petits usages des peuples civilisés. La politesse, cette qualité si aimable, si douce, si estimable dans le monde, est maussade dans les

arts d'imitation. Une femme ne peut plier les genoux, un homme ne peut déployer son bras, prendre son chapeau sur sa tête, et tirer un pied en arrière, que sur un écran. Je sais bien qu'on m'objectera les tableaux de Watteau; mais je m'en moque, et je persiste.

Otez à Watteau ses sites, sa couleur, la grâce de ses figures, de ses vêtemens; ne voyez que la scène, et jugez. Il faut aux arts d'imitation quelque chose de sauvage, de brut, de frappant et d'énorme. Je permettrai bien à un Persan de porter la main à son front et de s'incliner; mais voyez le caractère de cet homme incliné; voyez son respect, son adoration; voyez la grandeur de sa draperie, de son mouvement. Quel est celui qui mérite un hommage si profond? Est-ce son dieu? est-ce son père?

Ajoutez à la platitude de nos révérences, celle de nos vêtemens; nos manches retroussées, nos culottes en fourreau, nos basques carrées et plissées, nos jarretières sous le genou, nos boucles en lacs d'amour, nos souliers pointus. Je défie le génie même de la peinture et de la sculpture, de tirer parti de ce système de mesquinerie. La belle chose, en marbre ou en bronze, qu'un Français avec son juste-au-corps à boutons, son épée et son chapeau !

Mais revenons à l'ordonnance, à l'ensemble des personnages. On peut, on doit en sacrifier un peu au technique. Jusqu'où? je n'en sais rien.

Mais je ne veux pas qu'il en coûte la moindre chose à l'expression, à l'effet du sujet. Touche-moi, étonne-moi, déchire-moi, fais-moi tressaillir, pleurer, frémir, m'indigner d'abord; tu récréeras mes yeux après, si tu peux.

Chaque action a plusieurs instans; mais je l'ai dit, et je le répète, l'artiste n'en a qu'un, dont la durée est celle d'un coup d'œil. Cependant, comme sur un visage où régnait la douleur et où l'on a fait poindre la joie, je retrouverai la passion présente confondue parmi les vestiges de la passion qui passe, il peut aussi rester, au moment que le peintre a choisi, soit dans les attitudes, soit dans les caractères, soit dans les actions, des traces subsistantes du moment qui a précédé.

Un système d'êtres un peu composé ne change pas tout à la fois; c'est ce que n'ignore pas celui qui connaît la nature, et qui a le sentiment du vrai; mais ce qu'il sent aussi, c'est que ces figures partagées, ces personnages indécis, ne concourant qu'à moitié à l'effet général, il perd du côté de l'intérêt ce qu'il gagne du côté de la variété. Qu'est-ce qui entraîne mon imagination ? C'est le concours de la multitude. Je ne saurais me refuser à tant de monde qui m'invite. Mes yeux, mes bras, mon âme, se portent malgré moi où je vois leurs yeux, leurs bras, leur âme attachés. J'aimerais donc mieux, s'il était possible, reculer le moment de l'action, pour être énergique, et me débarrasser des paresseux. Pour

les oisifs, à moins que le contraste n'en soit sublime, cas rare, je n'en veux point. Encore, lorsque ce contraste est sublime, la scène change; et l'oisif devient le sujet principal.

Je ne saurais souffrir, à moins que ce ne soit dans une apothéose, ou quelque autre sujet de verve pure, le mélange des êtres allégoriques et réels. Je vois frémir d'ici tous les admirateurs de Rubens; mais, peu m'importe, pourvu que le bon goût et la vérité me sourient.

Le mélange des êtres allégoriques et réels donne à l'histoire l'air d'un conte; et, pour trancher le mot, ce défaut défigure pour moi la plupart des compositions de Rubens. Je ne les entends pas. Qu'est-ce que cette figure qui tient un nid d'oiseaux, un Mercure, l'arc-en-ciel, le zodiaque, le sagittaire, dans la chambre et autour du lit d'une accouchée? Il faudrait faire sortir de la bouche de chacun de ces personnages, comme on le voit à nos vieilles tapisseries de château, une légende qui dit ce qu'ils veulent.

Je vous ai déjà dit mon avis sur le monument de Reims, exécuté par Pigal; et mon sujet m'y ramène. Que signifie, à côté de ce porte-faix étendu sur des ballots, cette femme qui conduit un lion par la crinière? La femme et l'animal s'en vont du côté du porte-faix endormi; et je suis sûr qu'un enfant s'écrierait: Maman, cette femme va faire manger ce pauvre homme-là, qui dort,

par sa bête. Je ne sais si c'est son dessein; mais cela arrivera, si cet homme s'éveille, et que cette femme fasse un pas de plus. « Pigal, mon ami, prends ton marteau; brise-moi cette association d'êtres bizarres. Tu veux faire un roi protecteur; qu'il le soit de l'agriculture, du commerce et de la population. Ton porte-faix dormant sur ses ballots, voilà bien le commerce. Abats, de l'autre côté de ton piédestal, un taureau; qu'un vigoureux habitant des champs se repose entre les cornes de l'animal, et tu auras l'agriculture. Place entre l'un et l'autre une bonne grosse paysanne qui allaite un enfant; et je reconnaîtrai la population. Est-ce que ce n'est pas une belle chose qu'un taureau abattu? Est-ce que ce n'est pas une belle chose qu'un paysan nu qui se repose? Est-ce que ce n'est pas une belle chose qu'une paysanne à grands traits et grandes mamelles? Est-ce que cette composition n'offrira pas à ton ciseau toutes sortes de natures? Est-ce que cela ne me touchera pas, ne m'intéressera pas plus que tes figures symboliques? Tu m'auras montré le monarque protecteur des conditions subalternes, comme il le doit être; car ce sont elles qui forment le troupeau et la nation. »

C'est qu'il faudrait méditer profondément son sujet. Il s'agit vraiment bien de meubler sa toile de figures! Il faut que ces figures s'y placent d'elles-mêmes comme dans la nature. Il faut qu'elles concourent toutes à un effet commun;

d'une manière forte, simple et claire ; sans quoi je dirai, comme Fontenelle à la sonate : « Figure, que me veux-tu ? »

La peinture a cela de commun avec la poésie, et il semble qu'on ne s'en soit pas encore avisé, que toutes deux elles doivent être *bene moratæ*; il faut qu'elles aient des mœurs. Boucher ne s'en doute pas ; il est toujours vicieux, et n'attache jamais. Greuse est toujours honnête ; et la foule se presse autour de ses tableaux. J'oserais dire à Boucher : « Si tu ne t'adresses jamais qu'à un polisson de dix-huit ans, tu as raison, mon ami ; continue à faire des culs, des tetons ; mais, pour les honnêtes gens et moi, on aura beau t'exposer à la grande lumière du Salon, nous t'y laisserons pour aller chercher, dans un coin obscur, ce Russe charmant de Le Princé, et cette jeune, honnête, innocente marraine qui est debout à ses côtés. Ne t'y trompe pas : cette figure-là me fera plutôt faire un péché le matin que toutes tes impures. Je ne sais où tu vas les prendre : mais il n'y a pas moyen de s'y arrêter, quand on fait quelque cas de sa santé. »

Je ne suis pas scrupuleux. Je lis quelquefois mon Pétrone. La satire d'Horace *Ambubajarum*, me plaît au moins autant qu'une autre. Les petits madrigaux infâmes de Catulle, j'en sais les trois quarts par cœur. Quand je suis en pique-nique avec mes amis, et que la tête s'est un peu échauffée de vin blanc, je cite sans rougir une épi-

gramme de Ferrand. Je pardonne au poëte, au peintre, au sculpteur, au philosophe même, un instant de verve et de folie ; mais je ne veux pas qu'on trempe toujours là son pinceau, et qu'on pervertisse le but des arts. Un des plus beaux vers de Virgile et un des plus beaux principes de l'art imitatif, c'est celui-ci :

Sunt lacrymæ rerum, et mentem mortalia tangunt.

Il faudrait l'écrire sur la porte de son atelier : *Ici les malheureux trouvent des yeux qui les pleurent.*

Rendre la vertu aimable, le vice odieux, le ridicule saillant, voilà le projet de tout honnête homme qui prend la plume, le pinceau, ou le ciseau. Qu'un méchant soit en société, qu'il y porte la conscience de quelque infamie secrète, ici il en trouve le châtiment. Les gens de bien l'asseyent, à leur insu, sur la sellette. Ils le jugent, ils l'interpellent lui-même. Il a beau s'embarrasser, pâlir, balbutier ; il faut qu'il souscrive à sa propre sentence. Si ses pas le conduisent au Salon, qu'il craigne d'arrêter ses regards sur la toile sévère ! C'est à toi qu'il appartient aussi de célébrer, d'éterniser les grandes et belles actions, d'honorer la vertu malheureuse et flétrie, de flétrir le vice heureux et honoré, d'effrayer les tyrans. Montre-moi Commode abandonné aux bêtes ; que je le voie, sur ta toile, déchiré à coups de crocs. Fais-moi entendre les cris mêlés

de la fureur et de la joie autour de son cadavre. Venge l'homme de bien du méchant, des dieux et du destin. Préviens, si tu l'oses, les jugemens de la postérité ; ou, si tu n'en as pas le courage, peins-moi du moins celui qu'elle a porté. Reverse sur les peuples fanatiques l'ignominie dont ils ont prétendu couvrir ceux qui les instruisaient et qui leur disaient la vérité. Étale-moi les scènes sanglantes du fanatisme. Apprends aux souverains et aux peuples ce qu'ils ont à espérer de ces prédicateurs sacrés du mensonge. Pourquoi ne veux-tu pas t'asseoir aussi parmi les précepteurs du genre humain, les consolateurs des maux de la vie, les vengeurs du crime, les rémunérateurs de la vertu ? Est-ce que tu ne sais pas que,

> Segnius irritant animos demissa per aures,
> Quam quæ sunt oculis subjecta fidelibus, et quæ
> Ipse sibi tradit spectator ?

Tes personnages sont muets, si tu veux ; mais ils font que je me parle, et que je m'entretiens avec moi-même.

On distingue la composition en pittoresque et en expressive. Je me soucie bien que l'artiste ait disposé ses figures pour les effets les plus piquans de lumière, si l'ensemble ne s'adresse point à mon âme ; si ces personnages y sont comme des particuliers qui s'ignorent dans une promenade publique, ou comme les animaux au pied des montagnes du paysagiste.

Toute composition expressive peut être en même temps pittoresque ; et quand elle a toute l'expression dont elle est susceptible, elle est suffisamment pittoresque ; et je félicite l'artiste de n'avoir pas immolé le sens commun au plaisir de l'organe. S'il eût fait autrement, je me serais écrié, comme si j'avais entendu un beau parleur qui déraisonne : « Tu dis très-bien, mais tu ne sais ce que tu dis. »

Il y a sans doute des sujets ingrats ; mais c'est pour l'artiste ordinaire, qu'ils sont communs. Tout est ingrat pour une tête stérile. A votre avis, était-ce un sujet bien intéressant qu'un prêtre qui dicte à son secrétaire des homélies? Voyez cependant ce que Carle Vanloo en a fait. C'est, sans contredit, le sujet le plus simple, et la plus belle de ses esquisses.

On a prétendu que l'ordonnance était inséparable de l'expression. Il me semble qu'il peut y avoir de l'ordonnance sans expression, et que rien même n'est si commun. Pour de l'expression sans ordonnance, la chose me paraît plus rare, surtout quand je considère que le moindre accessoire superflu nuit à l'expression, ne fût-ce qu'un chien, un cheval, un bout de colonne, une urne.

L'expression exige une imagination forte, une verve brûlante, l'art de susciter des fantômes, de les animer, de les agrandir ; l'ordonnance, en poésie ainsi qu'en peinture, suppose un certain tempérament de jugement et de verve, de cha-

leur et de sagesse, d'ivresse et de sang froid, dont les exemples ne sont pas communs en nature. Sans cette balance rigoureuse, selon que l'enthousiasme ou la raison prédomine, l'artiste est extravagant ou froid.

La principale idée bien conçue doit exercer son despotisme sur toutes les autres. C'est la force motrice de la machine, qui, semblable à celle qui retient les corps célestes dans leurs orbes et les entraîne, agit en raison inverse de la distance.

L'artiste veut-il savoir s'il ne reste rien d'équivoque et d'indécis sur sa toile ? qu'il appelle deux hommes instruits qui lui expliquent séparément et en détail toute sa composition. Je ne connais presqu'aucune composition moderne qui résistât à cet essai. De cinq à six figures, à peine en resterait-il deux ou trois sur lesquelles il ne fallût pas passer la brosse. Ce n'est pas assez que tu aies voulu que celui-ci fît cette chose, celui-là telle autre ; il faut encore que ton idée ait été juste et conséquente, et que tu l'aies rendue si nettement que je ne m'y méprenne pas, ni moi, ni les autres, ni ceux qui sont à présent, ni ceux qui viendront après.

Il y a dans presque tous nos tableaux une faiblesse de concept, une pauvreté d'idée, dont il est impossible de recevoir une secousse violente, une sensation profonde. On regarde ; on retourne la tête ; et l'on ne se rappelle rien de ce qu'on a vu.

Nul fantôme qui vous obsède et qui vous suive. J'ose proposer au plus intrépide de nos artistes de nous effrayer autant par son pinceau que nous le sommes par le simple récit du gazetier, de cette foule d'Anglais expirans, étouffés dans un cachot trop étroit par les ordres d'un Nabab. Et à quoi sert donc que tu broies tes couleurs, que tu prennes ton pinceau, que tu épuises toutes les ressources de ton art, si tu m'affectes moins qu'une gazette? C'est que ces hommes sont sans imagination, sans verve : c'est qu'ils ne peuvent atteindre à aucune idée forte et grande.

Plus une composition est vaste, plus elle demande d'études d'après nature. Or, quel est celui d'entre eux qui aura la patience de la finir? Qui est-ce qui y mettra le prix quand elle sera achevée? Parcourez les ouvrages des grands maîtres, et vous y remarquerez en cent endroits l'indigence de l'artiste à côté de son talent; parmi quelques vérités de nature, une infinité de choses exécutées de routine. Celles-ci blessent d'autant plus qu'elles sont à côté des autres; c'est le mensonge rendu plus choquant par la présence de la vérité. Ah! si un sacrifice, une bataille, un triomphe, une scène publique pouvait être rendue avec la même vérité dans tous ses détails, qu'une scène domestique de Greuse ou de Chardin!

C'est sous ce point de vue surtout, que le travail du peintre d'histoire est infiniment plus difficile que celui du peintre de genre. Il y a une

infinité de tableaux de genre qui défient notre critique. Quel est le tableau de bataille qui pût supporter le regard du roi de Prusse ? Le peintre de genre a sa scène sans cesse présente sous ses yeux ; le peintre d'histoire, ou n'a jamais vu, ou n'a vu qu'un instant la sienne. Et puis l'un est pur et simple imitateur, copiste d'une nature commune : l'autre est, pour ainsi dire, le créateur d'une nature idéale et poétique. Il marche sur une ligne difficile à garder. D'un côté de cette ligne il tombe dans le mesquin ; de l'autre, il tombe dans l'outré. On peut dire de l'un, *multa ex industriâ, pauca ex animo ;* de l'autre, au contraire, *pauca ex industriâ, plurima ex animo.*

L'immensité du travail rend le peintre d'histoire négligent dans les détails. Où est celui de nos peintres, qui se soucie de faire des pieds et des mains ? Il vise, dit-il, à l'effet général ; et ces misères n'y font rien. Ce n'était pas l'avis de Paul Véronèse ; mais c'est le sien. Presque toutes les grandes compositions sont croquées. Cependant le pied et la main du soldat qui joue aux cartes dans son corps-de-garde, sont les mêmes dont il marche au combat, dont il frappe dans la mêlée.

Que voulez-vous que je vous dise du costume ? Il serait choquant de le braver à un certain point ; il y aurait plus souvent de la pédanterie et du mauvais goût à s'y assujettir à la rigueur. Des figures nues dans un siècle, chez un peuple, au milieu d'une scène où c'est l'usage de se vêtir, nè

nous offensent point. C'est que la chair est plus belle que la plus belle draperie; c'est que le corps de l'homme, sa poitrine, ses bras, ses épaules; c'est que les pieds, les mains, la gorge d'une femme sont plus beaux que toute la richesse des étoffes dont on les couvrirait; c'est que l'exécution en est encore plus savante et plus difficile; c'est que *major è longinquo reverentia*, et qu'en faisant nu on éloigne la scène, on rappelle un âge plus innocent et plus simple, des mœurs plus sauvages, plus analogues aux arts d'imitation; c'est qu'on est mécontent du temps présent, et que ce retour vers les temps antiques ne nous déplaît pas; c'est que si les nations sauvages se civilisent imperceptiblement, il n'en est pas tout-à-fait de même des individus; qu'on voit bien des hommes se dépouiller et se faire sauvages, mais rarement des sauvages prendre des habits et se civiliser; c'est que les figures à demi-nues, dans une composition, sont comme les forêts et la campagne transportées autour de nos maisons.

Græca res est nihil veláre. C'était l'usage des Grecs, nos maîtres dans tous les beaux-arts. Mais si nous avons permis à l'artiste de dépouiller ses figures, n'ayons pas la barbarie de l'asservir à un costume ridicule et gothique. Les yeux du goût ne sont pas ceux du pensionnaire de l'académie des inscriptions. Bouchardon a vêtu Louis XV à la romaine; et il a bien fait. Toutefois ne faisons pas un précepte d'une licence. *Licentia sumpta*

prudenter. Comme ces gens-ci sont ignorans, et qu'ils ne savent point garder de mesure, si vous leur jetez la bride sur le cou, je ne désespère pas qu'ils n'en viennent à mettre un plumet sur la tête d'un soldat romain.

Je ne conçois guère de lois sur la manière de draper les figures ; elle est toute de poésie pour l'invention, toute de rigueur pour l'exécution. Point de petits plis chiffonnés les uns sur les autres. Celui qui aura jeté un morceau d'étoffe sur le bras tendu d'un homme, et qui, faisant seulement tourner ce bras sur lui-même, aura vu des muscles qui saillaient s'affaisser, des muscles affaissés devenir saillans, et l'étoffe dessiner ces mouvemens, prendra son mannequin, et le jettera dans le feu. Je ne puis souffrir qu'on me montre l'écorché sous la peau ; mais on ne peut trop me montrer le nu sous la draperie.

On dit beaucoup de bien et beaucoup de mal de la manière de draper des anciens. Mon avis, qui est en ceci sans conséquence, est qu'elle étend la lumière des parties larges par l'opposition des ombres et des lumières des petites parties longues et étroites. Une autre manière de draper, surtout en sculpture, oppose des lumières larges à des lumières larges, et détruit l'effet des unes par les autres.

Il me semble qu'il y a autant de genres de peinture que de genres de poésie ; mais c'est une division superflue. La peinture en portrait et l'art

du buste doivent être honorés *chez un peuple républicain*, où il convient d'attacher sans cesse les regards des citoyens sur les défenseurs de leurs droits et de leur liberté. *Dans un état monarchique* c'est autre chose ; il n'y a que Dieu et le Roi.

Cependant, s'il est vrai qu'un art ne se soutienne que par le premier principe qui lui donna naissance, la médecine par l'empyrisme, la peinture par le portrait, la sculpture par le buste ; le mépris du portrait et du buste annonce la décadence des deux arts. Point de grands peintres qui n'aient su faire le portrait : témoins Raphaël, Rubens, Le Sueur, Vandick. Point de grands sculpteurs qui n'aient su faire le buste. Tout élève commence comme l'art a commencé. Pierre disait un jour : « Savez-vous pourquoi, nous autres peintres d'histoire, nous ne faisons pas le portrait ? c'est que cela est trop difficile. »

Les peintres de genre et les peintres d'histoire n'avouent pas nettement le mépris qu'ils se portent réciproquement ; mais on le devine. Ceux-ci regardent les premiers comme des têtes étroites, sans idées, sans poésie, sans grandeur, sans élévation, sans génie, qui vont se traînant servilement d'après la nature qu'ils n'osent perdre un moment de vue. Pauvres copistes, qu'ils compareraient volontiers à notre artisan des Gobelins, qui va choisissant ses brins de laine les uns après les autres, pour en former la vraie nuance

du tableau de l'homme sublime qu'il a derrière le dos. A les entendre, ce sont gens à petits sujets mesquins, à petites scènes domestiques prises du coin des rues ; à qui l'on ne peut rien accorder au delà du mécanisme du métier, et qui ne sont rien, quand ils n'ont pas porté ce mérite au dernier degré. Le peintre de genre, de son côté, regarde la peinture historique comme un genre romanesque, où il n'y a ni vraisemblance ni vérité ; où tout est outré ; qui n'a rien de commun avec la nature ; où la fausseté se décèle ; et dans les caractères exagérés, qui n'ont existé nulle part ; et dans les incidens, qui sont tous d'imagination ; et dans le sujet entier, que l'artiste n'a jamais vu hors de sa tête creuse ; et dans les détails qu'il a pris on ne sait où ; et dans ce style qu'on appelle grand et sublime, et qui n'a point de modèle en nature ; et dans les actions et les mouvemens des figures, si loin des actions et des mouvemens réels. Vous voyez bien, mon ami, que c'est la querelle de la prose et de la poésie, de l'histoire et du poëme épique, de la tragédie héroïque et de la tragédie bourgeoise, de la tragédie bourgeoise et de la comédie gaie.

Il me semble que la division de la peinture, en peinture de genre et peinture d'histoire, est sensée ; mais je voudrais qu'on eût un peu plus consulté la nature des choses dans cette division. On appelle du nom de peintres de genre indistinctement, et ceux qui ne s'occupent que des

fleurs, des fruits, des animaux, des bois, des forêts, des montagnes, et ceux qui empruntent leurs scènes de la vie commune et domestique ; Téniers, Wouwermans, Greuze, Chardin, Loutherbourg, Vernet même sont des peintres de genre. Cependant je proteste que le père qui fait la lecture à sa famille, le fils ingrat, et les fiançailles, de Greuze ; que les marines de Vernet, qui m'offrent toutes sortes d'incidens et de scènes, sont autant pour moi des tableaux d'histoire, que les Sept Sacremens du Poussin, la famille de Darius de Le Brun, ou la Suzanne de Vanloo.

Voici ce que c'est. La nature a diversifié les êtres en froids, immobiles, non vivans, non sentans, non pensans, et en êtres qui vivent, sentent et pensent. La ligne était tracée de toute éternité : il fallait appeler *peintres de genre*, les imitateurs de la nature brute et morte ; *peintres d'histoire*, les imitateurs de la nature sensible et vivante ; et la querelle était finie.

Mais, en laissant aux mots les acceptions reçues, je vois que la peinture de genre a presque toutes les difficultés de la peinture historique ; qu'elle exige autant d'esprit, d'imagination, de poésie même, égale science du dessin, de la perspective, de la couleur, des ombres, de la lumière, des caractères, des passions, des expressions, des draperies, de la composition, une imitation plus stricte de la nature, des détails plus soignés ; et que, nous montrant des choses plus connues et

plus familières, elle a plus de juges et de meilleurs juges.

Homère est-il moins grand poëte, lorsqu'il range des grenouilles en bataille sur les bords d'une marre, que lorsqu'il ensanglante les flots du Simoïs et du Xante, et qu'il engorge le lit des deux fleuves de cadavres humains? Ici seulement les objets sont plus grands, les scènes plus terribles. Qui est-ce qui ne se reconnaît pas dans Molière? Et si l'on ressuscitait les héros de nos tragédies, ils auraient bien de la peine à se reconnaître sur notre scène; et, placés devant nos tableaux historiques, Brutus, Catilina, César, Auguste, Caton, demanderaient infailliblement qui sont ces gens-là. Qu'est-ce que cela signifie, sinon que la peinture d'histoire demande plus d'élévation, d'imagination peut-être, une autre poésie plus étrange? la peinture de genre, plus de vérité? et que cette dernière peinture, même réduite au vase et à la corbeille de fleurs, ne se pratiquerait pas sans toute la ressource de l'art et quelque étincelle de génie, si ceux dont elle décore les appartemens avaient autant de goût que d'argent?

Pourquoi me placer sur ce buffet nos maussades ustensiles de ménage? Est-ce que ces fleurs seront plus brillantes dans un pot de la manufacture de Nevers, que dans un vase de meilleure forme? Et pourquoi ne verrais-je pas, autour de ce vase, une danse d'enfans, les joies du temps de la ven-

dange, une bacchanale? Pourquoi, si ce vase a des anses, ne les pas former de deux serpens entrelacés? Pourquoi la queue de ces serpens n'irait-elle pas faire quelques circonvolutions à la partie inférieure? Et pourquoi leurs têtes penchées sur l'orifice, ne sembleraient-elles pas y chercher l'eau pour se désaltérer? Mais il faudrait savoir animer les choses mortes; et le nombre de ceux qui savent conserver la vie aux choses qui l'ont reçue, est facile à compter.

Un mot encore, avant que de finir, sur les peintres en portrait et sur les sculpteurs.

Un portrait peut avoir l'air triste, sombre, mélancolique, serein, parce que ces états sont permanens; mais un portrait qui rit est sans noblesse, sans caractère, souvent même sans vérité, et par conséquent une sottise. Le ris est passager. On rit par occasion; mais on n'est pas rieur par état.

Je ne saurais m'empêcher de croire qu'en sculpture une figure qui fait bien ce qu'elle fait, ne fasse bien ce qu'elle fait, et par conséquent ne soit belle de tous côtés. La vouloir également belle de tous côtés, c'est une sottise. Chercher entre ses membres des oppositions purement techniques, y sacrifier la vérité rigoureuse de son action, voilà l'origine du style antithétique et petit. Toute scène a un aspect, un point de vue plus intéressant qu'aucun autre; c'est de là qu'il faut la voir. Sacrifiez à cet aspect, à ce point de vue,

tous les aspects, ou points de vue subordonnés ; c'est le mieux.

Quel groupe plus simple, plus beau que celui du Laocoon et de ses enfans ! Quel groupe plus maussade, si on le regarde par la gauche, de l'endroit où la tête du père se voit à peine, et où l'un des enfans est projeté sur l'autre ! Cependant le Laocoon est jusqu'à présent le plus beau morceau de sculpture connu.

CHAPITRE VI.

Mon mot sur l'architecture.

Il ne s'agit point ici, mon ami, d'examiner le caractère des différens ordres d'architecture ; encore moins de balancer les avantages de l'architecture grecque et romaine avec les prérogatives de l'architecture gothique ; de vous montrer celle-ci étendant l'espace au dedans par la hauteur de ses voûtes et la légèreté de ses colonnes, détruisant au dehors l'imposant de la masse par la multitude et le mauvais goût des ornemens ; de faire valoir l'analogie de l'obscurité des vitraux colorés, avec la nature incompréhensible de l'être adoré et les idées sombres de l'adorateur ; mais de vous convaincre que, sans architecture, il n'y a ni peinture, ni sculpture ; et que c'est à l'art, qui

n'a point de modèle subsistant sous le ciel, que les deux arts imitateurs de la nature doivent leur origine et leur progrès.

Transportez-vous dans la Grèce, au temps où une énorme poutre de bois, soutenue sur deux troncs d'arbres équarris, formait la magnifique et superbe entrée de la tente d'Agamemnon; ou, sans remonter si loin dans les âges, établissez-vous entre les sept collines, lorsqu'elles n'étaient couvertes que de chaumières, et ces chaumières habitées par les brigands, aïeux des fastueux maîtres du monde.

Croyez-vous que dans toutes ces chaumières il y eût un seul morceau de peinture, bonne ou mauvaise? Certainement vous ne le croyez pas.

Et les dieux, mieux révérés peut-être que quand ils sortirent de dessous le ciseau des plus grands maîtres, comment les y voyez-vous? Fort inférieurs, beaucoup plus mal taillés sans doute que ces bûches de bois informes, auxquelles le charpentier a fait à peu près un nez, des yeux, une bouche, des pieds et des mains, et devant lesquelles l'habitant de nos hameaux fait sa prière.

Eh bien! mon ami, comptez que les temples, les chaumières et les dieux resteront dans cet état misérable, jusqu'à ce qu'il arrive quelque grande calamité publique, une guerre, une famine, une peste, un vœu public, en conséquence duquel vous voyiez un arc de triomphe élevé au

vainqueur, une grande fabrique de pierre consacrée au dieu.

D'abord, l'arc de triomphe et le temple ne se feront remarquer que par la masse; et je ne crois pas que la statue qu'on y placera ait d'autre avantage sur l'ancienne que d'être plus grande. Pour plus grande, elle le sera certainement; car il faudra proportionner l'hôte à son nouveau domicile.

De tous les temps, les souverains ont été les émules des dieux. Lorsque le dieu aura une vaste demeure, le souverain exhaussera la sienne; les grands, émules des souverains, exhausseront les leurs; les premiers citoyens, émules des grands, en feront autant; et, dans l'intervalle de moins d'un siècle, il faudra sortir de l'enceinte des sept collines, pour retrouver une chaumière.

Mais les murs des temples, du palais du maître, des hôtels des premiers hommes de l'état, des maisons des citoyens opulens, offriront de toutes parts de grandes surfaces nues qu'il faudra couvrir.

Les chétifs dieux domestiques ne répondront plus à l'espace qu'on leur aura accordé; il en faudra tailler d'autres.

On les taillera du mieux qu'on pourra; on revêtira les murs de toiles plus ou moins mal barbouillées.

Mais le goût s'accroissant avec la richesse et le luxe, bientôt l'architecture des temples, des palais, des hôtels, des maisons, deviendra meil-

leure; et la sculpture et la peinture suivront ses progrès.

J'en appelle à présent de ces idées à l'expérience.

Citez-moi un peuple qui ait des statues et des tableaux, des peintres et des sculpteurs, sans palais ni temples, ou avec des temples d'où la nature du culte ait banni la toile coloriée et la pierre sculptée.

Mais, si c'est l'architecture qui a donné naissance à la peinture et à la sculpture, c'est en revanche à ces deux arts que l'architecture doit sa grande perfection; et je vous conseille de vous méfier du talent d'un architecte, qui n'est pas un grand dessinateur. Où cet homme se serait-il formé l'œil? Où aurait-il pris le sentiment exquis des proportions? Où aurait-il puisé les idées du grand, du simple, du noble, du lourd, du léger, du svelte, du grave, de l'élégant, du sérieux? Michel-Ange était grand dessinateur, lorsqu'il conçut le plan de la façade et du dôme de Saint-Pierre de Rome, et notre Perrault dessinait supérieurement, lorsqu'il imagina la colonnade du Louvre.

Je terminerai ici mon chapitre sur l'architecture. Tout l'art est compris sous ces trois mots : solidité ou sécurité; convenance et symétrie.

D'où l'on doit conclure que ce système de mesures d'ordres vitruviennes et rigoureuses, semble

n'avoir été inventé que pour conduire à la monotonie et étouffer le génie.

Cependant je ne finirai point ce paragraphe, sans vous proposer un petit problème à résoudre.

On dit de Saint-Pierre de Rome, que les proportions y sont si parfaitement gardées, que l'édifice perd au premier coup d'œil tout l'effet de sa grandeur et de son étendue ; en sorte qu'on peut en dire : *Magnus esse, sentiri parvus.*

Là-dessus, voici comment on raisonne. A quoi donc ont servi toutes ces admirables proportions ? A rendre petite et commune une grande chose ? Il semble qu'il eût mieux valu s'en écarter, et qu'il y aurait eu plus d'habileté à produire l'effet contraire, et à donner de la grandeur à une chose ordinaire et commune.

On répond qu'à la vérité l'édifice aurait paru plus grand au premier coup d'œil, si l'on eût sacrifié avec art les proportions ; mais on demande lequel était préférable, ou de produire une admiration grande et subite, ou d'en créer une qui commençât faible, s'accrût peu à peu, et devînt enfin grande et permanente, par un examen réfléchi et détaillé ?

On accorde que, tout étant égal d'ailleurs, un homme mince et élancé paraîtra plus grand qu'un homme bien proportionné ; mais on demande encore quel est, de ces deux hommes, celui qu'on admirera davantage ; et si le premier ne consentirait pas à être réduit aux proportions les plus

rigoureuses de l'antique, au hasard de perdre quelque chose de sa grandeur apparente?

On ajoute que l'édifice étroit que l'art a agrandi, finit par être conçu tel qu'il est; au lieu que le grand édifice, que l'art et ses proportions ont réduit à une apparence ordinaire et commune, finit par être conçu grand; le prestige défavorable des proportions s'évanouissant par la comparaison nécessaire du spectateur avec quelques-unes des parties de l'édifice.

On réplique qu'il n'est pas étonnant que l'homme consente à perdre de sa grandeur apparente, en acceptant des proportions rigoureuses, parce qu'il n'ignore pas que c'est de cette exactitude rigoureuse dans la proportion de ses membres, qu'il obtiendra l'avantage de satisfaire, le plus parfaitement qu'il est possible, aux différentes fonctions de la vie; que c'est d'elle que dépendront la force, la dignité, la grâce, en un mot la beauté dont l'utilité est toujours la base; mais qu'il n'en est pas ainsi d'un édifice qui n'a qu'un seul objet, qu'un seul but.

On nie que la comparaison du spectateur avec une des parties de l'édifice produise l'effet qu'on en attend, et répare l'illusion défavorable du premier coup d'œil. En s'approchant de cette statue, qui devient tout à coup colossale, sans doute on est étonné: on conçoit l'édifice beaucoup plus grand qu'on ne l'avait d'abord apprécié; mais le dos tourné à la statue, la puissance générale de

toutes les autres parties de l'édifice reprend son empire, et restitue l'édifice, grand en lui-même, à une apparence ordinaire et commune; en sorte que, d'un côté, chaque détail paraît grand, tandis que le tout reste petit et commun; au lieu que dans le système contraire d'irrégularité, chaque détail paraît petit, tandis que le tout reste extraordinaire, imposant et grand.

Le talent d'agrandir les objets par la magie de l'art, celui d'en dérober l'énormité par l'intelligence des proportions, sont assurément deux grands talens; mais quel est le plus grand des deux? Quel est celui que l'architecte doit préférer? Comment fallait-il faire Saint-Pierre de Rome? Valait-il mieux réduire cet édifice à un effet ordinaire et commun, par l'observation rigoureuse des proportions, que de lui donner un aspect étonnant par une ordonnance moins sévère et moins régulière!

Et que l'on ne se presse par de choisir; car enfin, Saint-Pierre de Rome, grâces à ses proportions si vantées, ou n'obtient jamais, ou n'acquiert qu'à la longue ce qu'on lui aurait accordé constamment et subitement dans un autre système. Qu'est-ce qu'un accord qui empêche l'effet général? Qu'est-ce qu'un défaut qui fait valoir le tout?

Voilà la querelle de l'architecture gothique et de l'architecture grecque ou romaine, proposée dans toute sa force.

Mais la peinture n'offre-t-elle pas la même question à résoudre? Quel est le grand peintre, ou de Raphaël que vous allez chercher en Italie, et devant lequel vous passeriez sans le connaître, si l'on ne vous tirait pas par la manche, et qu'on ne vous dît pas, le voilà; ou de Rembrandt, du Titien, de Rubens, de Vandick, et de tel autre grand coloriste qui vous appelle de loin, et vous attache par une si forte, si frappante imitation de la nature, que vous ne pouvez plus en arracher les yeux?

Si nous rencontrions dans la rue une seule des figures de femme de Raphaël, elle nous arrêterait tout à coup; nous tomberions dans l'admiration la plus profonde; nous nous attacherions à ses pas; et nous la suivrions jusqu'à ce qu'elle nous fût dérobée. Et il y a sur la toile du peintre, deux, trois, quatre figures semblables; elles y sont environnées d'une foule d'autres figures d'hommes d'un aussi beau caractère : toutes concourent, de la manière la plus grande, la plus simple, la plus vraie, à une action extraordinaire, intéressante; et rien ne m'appelle, rien ne me parle, rien ne m'arrête! Il faut qu'on m'avertisse de regarder, qu'on me donne un petit coup sur l'épaule; tandis que, savans et ignorans, grands et petits, se précipitent d'eux-mêmes vers les bamboches de Téniers!

J'oserais dire à Raphaël: *Oportuit hæc facere, et alia non omittere.* J'oserais dire qu'il n'y eut peut-

être pas un plus grand poète que Raphaël : pour un plus grand peintre, je le demande ; mais qu'on commence d'abord par bien définir la peinture.

Autre question. Si l'on a appauvri l'architecture, en l'assujettissant à des mesures, à des modules, elle qui ne doit reconnaître de loi que celle de la variété infinie des convenances, n'aurait-on pas aussi appauvri la peinture, la sculpture, et tous les arts, enfans du dessin, en soumettant les figures à des hauteurs de têtes, les têtes à des longueurs de nez? N'aurait-on pas fait de la science des conditions, des caractères, des passions, des organisations diverses, une petite affaire de règle et de compas? Qu'on me montre sur toute la surface de la terre, je ne dis pas une seule figure entière, mais la plus petite partie d'une figure, un ongle, que l'artiste puisse imiter rigoureusement. Mais, laissant de côté les difformités naturelles, pour ne s'attacher qu'à celles qui sont nécessairement occasionées par les fonctions habituelles, il me semble qu'il n'y a que les dieux et l'homme sauvage, dans la représentation desquels on puisse s'assujettir à la rigueur des proportions ; ensuite les héros, les prêtres, les magistrats, mais avec moins de sévérité. Dans les ordres inférieurs, il faut choisir l'individu le plus rare, ou celui qui représente le mieux son état, et se soumettre ensuite à toutes les altérations qui le caractérisent. La figure sera sublime, non pas quand j'y remarquerai l'exactitude des

proportions, mais quand j'y verrai, tout au contraire, un système de difformités bien liées et bien nécessaires.

En effet, si nous connaissions bien comment tout s'enchaîne dans la nature, que deviendraient toutes les conventions symétriques? Un bossu est bossu de la tête aux pieds. Le plus petit défaut particulier a son influence générale sur toute la masse. Cette influence peut devenir imperceptible; mais elle n'en est pas moins réelle. Combien de règles et de productions, qui ne doivent notre aveu qu'à notre paresse, notre inexpérience, notre ignorance et nos mauvais yeux!

Et puis, pour en revenir à la peinture, d'où nous sommes partis, souvenons-nous sans cesse de la règle d'Horace:

......... Pictoribus atque poetis
Quidlibet audendi semper fuit æqua potestas.
Sed non ut placidis coeant immitia; non ut
Serpentes avibus geminentur.

C'est-à-dire, vous imaginerez, vous peindrez, célèbre Rubens, tout ce qu'il vous plaira, mais à condition que je ne verrai point dans l'appartement d'une accouchée, le zodiaque, le sagittaire, etc. Savez-vous ce que c'est que cela? Des serpens accouplés avec des oiseaux.

Si vous tentez l'apothéose du grand Henri, exaltez votre tête; osez, jetez, tracez, entassez tant de figures allégoriques que votre génie fé-

cond et chaud vous en fournira; j'y consens. Mais, si c'est le portrait de la lingère du coin, que vous ayez fait; un comptoir, des pièces de toile dépliées, une aune, à ses côtés quelques jeunes apprenties, un serin avec sa cage; voilà tout. Mais il vous vient en tête de transformer votre lingère en Hébé. Faites, je ne m'y oppose pas; et je ne serai plus choqué de voir autour d'elle Jupiter avec son aigle, Pallas, Vénus, Hercule, tous les dieux d'Homère et de Virgile. Ce ne sera plus la boutique d'une petite bourgeoise; ce sera l'assemblée des dieux; ce sera l'Olympe : et que m'importe, pourvu que tout soit un?

Denique sit quodvis simplex dumtaxat et unum.

CHAPITRE VII.

Un petit corollaire de ce qui précède.

Mais que signifient tous ces principes, si le goût est une chose de caprice, et s'il n'y a aucune règle éternelle, immuable du beau?

Si le goût est une chose de caprice, s'il n'y a aucune règle du beau, d'où viennent donc ces émotions délicieuses qui s'élèvent si subitement, si involontairement, si tumultueusement au fond de nos âmes, qui les dilatent ou qui les serrent, et

qui forcent de nos yeux les pleurs de la joie, de la douleur, de l'admiration, soit à l'aspect de quelque grand phénomène physique, soit au récit de quelque grand trait moral? *Apage, sophista!* tu ne persuaderas jamais à mon cœur qu'il a tort de frémir; à mes entrailles, qu'elles ont tort de s'émouvoir.

Le vrai, le bon et le beau se tiennent de bien près. Ajoutez à l'une des deux premières qualités quelque circonstance rare, éclatante; et le vrai sera beau, et le bon sera beau. Si la solution du problème des trois corps n'est que le mouvement de trois points donnés sur un chiffon de papier; ce n'est rien, c'est une vérité purement spéculative. Mais si l'un de ces trois corps est l'astre qui nous éclaire pendant le jour; l'autre, l'astre qui nous luit pendant la nuit, et le troisième, le globe que nous habitons : tout à coup la vérité devient grande et belle.

Un poète disait d'un autre poète : *Il n'ira pas loin; il n'a pas le secret.* Quel secret? celui de présenter des objets d'un grand intérêt, des pères, des mères, des époux, des femmes, des enfans.

Je vois une haute montagne couverte d'une obscure, antique et profonde forêt. J'en vois, j'en entends descendre à grand bruit un torrent, dont les eaux vont se briser contre les pointes escarpées d'un rocher. Le soleil penche à son couchant; il transforme en autant de diamans les

gouttes d'eau qui pendent attachées aux extrémités inégales des pierres. Cependant, les eaux, après avoir franchi les obstacles qui les retardaient, vont se rassembler dans un vaste et large canal, qui les conduit à une certaine distance vers une machine. C'est là que, sous des masses énormes, se broie et se prépare la subsistance la plus générale de l'homme. J'entrevois la machine; j'entrevois ses roues, que l'écume des eaux blanchit; j'entrevois au travers de quelques saules le haut de la chaumière du propriétaire : je rentre en moi-même, et je rêve.

Sans doute la forêt qui me ramène à l'origine du monde est une belle chose ; sans doute ce rocher, image de la constance et de la durée, est une belle chose ; sans doute, ces gouttes d'eau transformées par les rayons du soleil, brisées et décomposées en autant de diamans étincelans et liquides, sont une belle chose ; sans doute, le bruit, le fracas d'un torrent qui brise le vaste silence de la montagne et de la solitude, et porte à mon âme une secousse violente, une terreur secrète est une belle chose !

Mais ces saules, cette chaumière, ces animaux, qui paissent aux environs ; tout ce spectacle d'utilité n'ajoute-t-il rien à mon plaisir ? Et quelle différence encore de la sensation de l'homme ordinaire à celle du philosophe ? C'est lui qui réfléchit et qui voit, dans l'arbre de la forêt, le mât qui doit un jour opposer sa tête altière à la tem-

pête et aux vents; dans les entrailles de la montagne, le métal brut qui bouillonnera un jour au fond des fourneaux ardens, et prendra la forme et des machines qui fécondent la terre, et de celles qui en détruisent les habitans; dans le rocher, les masses de pierre dont on élevera des palais aux rois et des temples aux dieux; dans les eaux du torrent, tantôt la fertilité, tantôt le ravage de la campagne, la formation des rivières, des fleuves, le commerce, les habitans de l'univers liés, leurs trésors portés de rivage en rivage, et de là dispersés dans toute la profondeur des continens : et son âme mobile passera subitement de la douce et voluptueuse émotion du plaisir au sentiment de la terreur, si son imagination vient à soulever les flots de l'Océan.

C'est ainsi que le plaisir s'accroîtra à proportion de l'imagination, de la sensibilité et des connaissances. La nature ni l'art qui la copie ne disent rien à l'homme stupide ou froid; peu de chose à l'homme ignorant.

Qu'est-ce donc que le goût? Une facilité acquise, par des expériences réitérées, à saisir le vrai ou le bon, avec la circonstance qui le rend beau, et d'en être promptement et vivement touché.

Si les expériences qui déterminent le jugement sont présentes à la mémoire, on aura le goût éclairé; si la mémoire en est passée, et qu'il n'en reste que l'impression, on aura le tact, l'instinct.

Michel-Ange donne au dôme de Saint-Pierre

de Rome la plus belle forme possible. Le géomètre de la Hire, frappé de cette forme, en trace l'épure, et trouve que cette épure est la courbe de la plus grande résistance. Qui est-ce qui inspira cette courbe à Michel-Ange, entre une infinité d'autres qu'il pouvait choisir? L'expérience journalière de la vie. C'est elle qui suggère au maître charpentier, aussi sûrement qu'au sublime Euler, l'angle de l'étai, avec le mur qui menace ruine; c'est elle qui lui a appris à donner à l'aile du moulin l'inclinaison la plus favorable au mouvement de rotation; c'est elle qui fait souvent entrer dans son calcul subtil, des élémens que la géométrie de l'académie ne saurait saisir.

De l'expérience et de l'étude, voilà les préliminaires, et de celui qui fait, et de celui qui juge. J'exige ensuite de la sensibilité. Mais comme on voit des hommes qui pratiquent la justice, la bienfaisance, la vertu, par le seul intérêt bien entendu, par l'esprit et le goût de l'ordre, sans en éprouver le délice et la volupté; il peut y avoir aussi du goût sans sensibilité, de même que de la sensibilité sans goût. La sensibilité, quand elle est extrême, ne discerne plus; tout l'émeut indistinctement. L'un vous dira froidement: cela est beau; l'autre sera ému, transporté, ivre. *Saliet; tundet pede terram, ex oculis stillabit amicis rorem.* Il balbutiera; il ne trouvera point d'expressions qui rendent l'état de son âme.

Le plus heureux est sans contredit ce dernier.

Le meilleur juge, c'est autre chose. Les hommes froids, sévères et tranquilles observateurs de la nature, connaissent souvent mieux les cordes délicates qu'il faut pincer ; ils font des enthousiastes, sans l'être ; c'est l'homme et l'animal.

La raison rectifie quelquefois le jugement rapide de la sensibilité ; elle en appelle. De là, tant de productions presque aussitôt oubliées qu'applaudies ; tant d'autres, ou inaperçues, ou dédaignées, qui reçoivent du temps, du progrès de l'esprit et de l'art, d'une attention plus rassise, le tribut qu'elles méritaient.

De là, l'incertitude du succès de tout ouvrage de génie. Il est seul. On ne l'apprécie qu'en le rapportant immédiatement à la nature. Et qui est-ce qui fait remonter jusque-là ? Un autre homme de génie.

FIN DE L'ESSAI SUR LA PEINTURE.

LETTRE

SUR

LE PAYSAGE,

DE GESSNER.

AVIS

SUR CETTE LETTRE.

Tout le monde connaît les productions pastorales de Gessner. Elles ont fait les délices de notre jeunesse, ainsi que, par la fraîcheur de leur coloris et leur touchante simplicité, elles semblent se rapprocher de l'enfance des peuples. Ces tableaux plaisent au cœur, alors qu'il est accessible aux sentimens doux, alors qu'une cabane, un troupeau, un coin de terre, et une femme qui nous aime, avec quelques livres bien choisis, suffisent à nos souhaits, et que, dans l'innocence de nos pensées, le bonheur, pour ainsi dire, est encore à bon marché. Quoiqu'il y ait une époque de la vie où les poésies de Gessner s'offrent sous un aspect plus flatteur à notre imagination, dans toutes, elles conservent le droit de plaire, parce qu'elles ont un fonds de vérité. En effet, s'il est difficile de rencontrer des chêvriers, des laboureurs et des vignerons, comme les Amyntas * et les Daphnis de l'écrivain allemand, sans se transporter en esprit dans la première période des sociétés antiques auxquelles ils

* Gessner a fourni aux peintres un grand nombre de sujets de tableaux, dont plusieurs ont été traités avec succès. Nous ne craindrons pas d'être désavoués par le public au jour de ses jugemens, en lui annonçant que M. Duvivier, artiste, employé au dessin des médailles depuis vingt-cinq ans, a mis très-heureusement en action deux idylles de cet auteur, *Amyntas ou la Dryade*, et *Lamon et Philis*.

n'appartinrent peut-être pas, au moins faut-il convenir qu'il les a entourés d'accessoires si naturels, de détails si bien décrits, qu'en faveur du site et de sa couleur locale, on est tenté d'admettre, comme également vrais, les personnages qu'il y a placés.

Ce bonheur d'expression avec lequel Gessner peignait la nature, quand il tenait la plume, lui persuada qu'avec le pinceau il pourrait encore en fixer, sur la toile, les beautés agrestes : il se trompa, et le genre de son talent même devait le conduire à cette erreur. Peintre de détails dans ses idylles, il ne cessa pas de l'être dans ses tableaux. Son habitude de finir tous les sujets qu'il avait à traiter comme écrivain, le conduisit à tout dessiner d'une manière distincte, à tout soigner avec une égale uniformité dans ces copies matérielles. De là résulta, pour l'ensemble, une sorte de confusion, ou plutôt, par le défaut de masses, l'ensemble disparut. A cela nous pourrions ajouter que l'artiste, oubliant presque toujours de se ménager des échappées de vues, n'a pas obtenu, de son art trop étroit, ces perspectives fuyantes et ces lointains vaporeux qui répandent tant de charmes sur les compositions des meilleurs paysagistes. Dans cette partie, Claude le Lorain, qu'il sut apprécier, lui eût donné pourtant d'excellentes leçons. Où rien ne recule, rien n'avance non plus en peinture : tel est le défaut capital que l'on a droit de reprocher à Gessner, autant qu'il nous est permis d'en juger par les estampes de ses tableaux, dont les originaux n'ont jamais paru sous nos yeux ; mais, dans cette nature de travail, il n'est besoin que de l'estampe pour asseoir un jugement, car tout le monde sait qu'il n'en est pas ici comme d'un sujet historique, exposé à être mal-

traité par le burin. Bien ou mal gravé, un paysage laissera toujours reconnaître s'il est d'une bonne entente, et le simple aspect des lignes suffit pour dire si les plans en sont sagement dégradés.

Cependant Gessner n'ignorait pas les lois qui régissent cette branche de l'art pittoresque, et il les a assez bien exposées dans sa Lettre à Fueslin. C'est ce qui nous a décidés à la comprendre dans ce volume : heureux le poëte, saisi de la palette, s'il avait su mettre à profit les conseils qu'il traça pour d'autres ! Alors il eût, sans doute, mérité l'éloge que lui a consacré M. Watelet, dans l'Encyclopédie méthodique, et que nous allons transcrire ici, plus comme un monument élevé à l'amitié et au style gracieux de l'écrivain, qu'il ne dépose du talent de l'artiste.

« O Gessner, ô mon ami, c'est près de vous, c'est
» sur les bords des eaux limpides et ombragées de ce
» beau lac, où vous avez guidé nos pas, qu'il faut
» étudier, avec vous, l'originalité piquante, simple
» et touchante des beautés de la nature ! C'est là qu'on
» aperçoit encore une idée des mœurs qu'on désirerait
» avoir ; c'est là qu'on trouve les sites qu'on voudrait
» habiter. Vous auriez imaginé et créé ces trésors,
» si les Théocrite, les Virgile, les Ovide ne vous
» avaient pas devancé. Les muses vous ont fait naître
» peintre et poëte : aussi vos ouvrages, embellis des
» doubles charmes que vous y répandez, sont des
» idylles pittoresques, et vos paysages des idylles
» poétiques. Enfin, par un avantage qui vous distin-
» gue, vous charmez les sens et vous consolez de
» leurs peines et de leurs maux, ceux qui s'occupent
» de vos ouvrages ! »

Ainsi s'exprimait M. Watelet, hommes de lettres et

peintre lui-même, il y a plus de quarante ans : il nous serait difficile de voir ce nom cher aux arts sortir de notre plume, sans avoir présent à notre pensée l'artiste qui le porte si dignement aujourd'hui et qui en rehausse le lustre comme l'un des premiers paysagistes de l'Europe. Son voyage à Rome, d'où il nous écrit en ce moment même, assure à un talent déjà riche d'une savante exécution, le charme des perspectives étendues, des ciels azurés, des belles ruines et des sites pittoresques de l'Italie.

<p style="text-align:right">K.......</p>

LETTRE

SUR

LE PAYSAGE.

—

A FUESLIN.

Vous pensez donc, monsieur, que je pourrais intéresser, peut-être même devenir utile, en indiquant la route que j'ai suivie pour parvenir à pratiquer les arts du dessin dans un âge peu favorable aux grands succès ? Il serait à désirer sans doute que les artistes célèbres eussent exécuté un semblable projet. Quel avantage ne tirerait-on pas de l'histoire des peintres, si elle contenait, avec les événemens de leur vie, le récit des progrès de leurs talens ? Nous y verrions les différentes routes qui peuvent conduire au même but, les obstacles qui s'y rencontrent, les moyens de les surmonter, le développement des lumières relatif au développement du génie et aux observations que la pratique entraîne; et si ces sortes de détails étaient écrits par les artistes mêmes, ils offriraient certainement cette vérité précieuse et utile, et cet intérêt séduisant qui l'accompagne toujours.

Peut-être, il est vrai, ne trouverait-on pas dans ces simples récits la profondeur des recherches que s'efforcent d'atteindre ceux qui dissertent sur les arts sans les pratiquer; mais ceux qui les exercent y trouveraient des ressources et des connaissances que l'expérience seule peut donner.

C'est ainsi que l'ouvrage de Lairesse, si secourable pour les jeunes élèves, lui a mérité le titre de bienfaiteur des arts que ses travaux ont illustrés. C'est ainsi que le livre de Mengs peut aider ses rivaux à s'égaler à lui, en donnant plus à penser, en peu de lignes, sur les vrais principes de la peinture, que de longs ouvrages. S'il laisse désirer quelquefois plus de clarté comme philosophe, combien ne dédommage-t-il pas comme artiste, lorsqu'il expose ses procédés, ses principes, et qu'il fait admirer l'énergie, le goût épuré, la finesse qu'on a droit d'attendre de celui que ses contemporains appellent le Raphaël de son siècle?

Me sera-t-il permis de revenir à moi, après m'être élevé si haut? Oserai-je remplir ma promesse, moi qui n'ai fait que les premiers pas dans la carrière, et qui me trouverai peut-être arrêté par des occupations et des circonstances forcées? Mais je me suis engagé; c'est au nom de l'amitié; l'amitié sera mon excuse.

Vous savez que le sort ne semblait pas me destiner à pratiquer la peinture; cependant un penchant naturel, marqué dans ma première jeunesse

par des essais continuels, semblait indiquer que la nature ne s'accordait point sur cet objet avec des circonstances d'état qui ne dépendent point d'elle. Je crayonnais donc dans mon enfance tout ce qui s'offrait à moi, sans pouvoir deviner alors ce que signifiaient ces avertissemens, et sans qu'on y fît assez d'attention pour les mettre à profit; je ne fis aucun progrès; mon goût se ralentit; mes plus belles années s'écoulèrent; mais les beautés de la nature, les excellentes imitations de ce grand modèle ne cessèrent point de faire sur moi les impressions les plus vives. J'avais abandonné le crayon; une impulsion secrète me fit prendre la plume; et, par ce moyen dont la pratique m'offrait moins d'obstacles, j'imitais des scènes naïves, des beautés pittoresques, enfin les charmes de la nature qui me touchaient le plus.

Cependant une collection choisie que possédait mon beau-père *, réveilla en moi la passion du dessin; et, vers ma trentième année, j'essayai de mériter, dans ce genre d'imitation, l'indulgence et, s'il se pouvait, le suffrage des artistes et des connaisseurs.

Ce fut au paysage que mon penchant me fixa. Je cherchai avec ardeur les moyens de satisfaire mes désirs; et, embarrassé de la route que je devais tenir, je dis : « Il n'est qu'un seul modèle,

.* Heidegguer, conseiller d'état à Zürich.

il n'est qu'un seul maître, » et je me mis à dessiner d'après nature; mais j'appris bientôt que ce grand et sublime maître ne s'explique clairement qu'à ceux qui ont appris à l'entendre. Mon exactitude à le suivre en tout m'égara; je me perdais dans des détails minutieux qui détruisaient l'effet de l'ensemble; je ne saisissais pas cette manière, qui, sans être servile, ni léchée, exprime le véritable caractère des objets. Mes arbres étaient dessinés avec sécheresse, et ne se détachaient point par masses; l'ensemble était interrompu par un travail sans goût; en un mot, mon œil, trop fixé sur un point, n'était point exercé à embrasser un espace. J'ignorais cette adresse qui ajoute ou retranche dans les parties que l'art ne peut atteindre. Mon premier progrès fut donc de m'apercevoir que je n'en faisais pas; mon second, d'avoir recours aux grands maîtres et aux principes qu'ils ont établis par leurs préceptes ou leurs ouvrages; et cette marche n'est-elle pas celle qui est naturelle à tous les arts? Les premiers qui les ont cultivés sont tombés dans la sécheresse qu'on leur reproche, par une exactitude trop grande à imiter la nature, dont ils sentaient, pour ainsi dire, trop en détail les beautés. En effet, ces détails sont exécutés par nos premiers peintres, d'une manière aussi finie dans les objets subordonnés, que dans les parties les plus saillantes. Ceux qui les ont suivis ont remarqué ces défauts; on a senti qu'une imitation caractéris-

tique était plus intéressante que l'imitation des parties; les idées de masses, d'effets, d'ordonnance se sont offertes; ces idées ont produit des principes, et les grands peintres se sont dirigés vers un effet général, comme les poètes vers un intérêt dominant.

Je m'occupai donc à étudier les grands maîtres, à faire un choix entre eux, et à ne m'attacher surtout qu'aux meilleurs ouvrages; car je sentis que ce qui est le plus nuisible dans l'étude des modèles, c'est le médiocre. Le mauvais frappe et repousse; mais ce qui n'est ni bon, ni absolument mauvais, trompe en offrant une facilité séduisante et dangereuse. C'est par cette raison que la gravure, qui pourrait contribuer aux progrès des arts, si elle s'occupait davantage du choix des originaux et de la manière de les bien rendre, devient nuisible par la quantité d'ouvrages médiocres qu'elle multiplie sans cesse. Combien de productions de cet art ont exigé le travail d'une année, qui ne méritent pas l'attention d'un moment! Mais que Raphaël soit traduit par un savant burin, qu'un jeune artiste s'aide de ce secours, bientôt il ne pourra supporter les ouvrages sans noblesse et sans expression; il sentira jusqu'où peut s'élever l'excellence de l'art! Le moyen de connaître et de fuir le médiocre, est la méditation et l'imitation des beaux ouvrages, ou, à leur défaut, des plus belles traductions qu'on en a faites; car c'est ainsi qu'on peut désigner les belles

estampes. Faites étudier à un jeune dessinateur les têtes de Raphaël, il ne verra qu'avec dégoût les figures mesquines des peintres médiocres. Mais si vous le nourrissez premièrement de ces subtances insipides, n'aura-t-il pas bientôt perdu le goût nécessaire pour sentir l'excellence de l'Antinoüs et de l'Apollon? L'un marchera avec sûreté dans la carrière, l'autre chancellera continuellement dans sa route, et ne connaîtra pas même sa faiblesse.

C'est d'après ces réflexions que, me guidant sur les pas des maîtres, j'osai me créer une méthode. Mon premier précepte fut de passer d'une partie principale aux autres, sans m'arrêter à vouloir saisir tout à la fois les détails infinis que j'apercevais dans chacune. Je m'accoutumai, par ce moyen, à dessiner, ou plutôt à disposer les arbres par masses, en choisissant Waterloo pour modèle; plus je méditais cet artiste, plus je trouvais dans ses paysages le vrai caractère de la nature; et plus cette découverte me frappa, plus je trouvai de plaisir à l'imiter. Ce fut donc à lui que je dus enfin la facilité de rendre mes propres pensées; mais c'était en empruntant son style. Alors, pour éviter ce qu'on nomme manière, je hasardai de mettre plus de variété dans mes études, et d'associer à mon premier maître des artistes dont le goût, différent du sien, avait cependant, comme lui, le naturel et la vérité pour objet.

Swanefeld et Berghem présidèrent tour à tour à mes travaux; semblable à l'abeille, je cherchai du miel sur plusieurs fleurs; je consultai, j'imitai; et, revenant à la nature, partout où je trouvais un arbre, un tronc, un feuillage qui attirait mes regards, qui fixait mon attention, j'en faisais des esquisses plus ou moins terminées. Par ce procédé, je joignis à la facilité l'idée du caractère, et je me formai une manière qui me devenait plus personnelle. Il est vrai qu'un premier penchant me ramenait souvent à mon premier guide; je retournais à Waterloo, lorsqu'il s'agissait de la disposition des arbres; mais Berghem et Salvator Rosa obtenaient la préférence, lorsqu'il s'agissait de disposer des terrasses et de caractériser des roches. Meyer, Ermels et Hakert m'aidèrent à distinguer les vérités de la nature, et le Lorain m'instruisait du beau choix des sites et du bel accord des fonds. J'appris, en l'étudiant, à imiter les campagnes verdoyantes, les doux lointains et ces dégradations admirables par l'artifice caché de leurs nuances. Enfin j'eus recours à Vouwermans pour ces fuyans légers et suaves qui, éclairés par une lumière modérée, et revêtus d'un tendre gazon, n'ont de défauts que de paraître quelquefois trop veloutés.

Passant ainsi de l'imitation variée à l'observation constante, retournant ensuite à la nature, je sentis enfin que mes efforts devenaient moins pénibles. Les masses et les formes principales se

développaient à mes yeux ; des effets que je n'avais point vus me frappaient ; j'allais jusqu'à rendre d'un seul trait, ce que l'art ne saurait détailler sans se nuire, ma manière devenait expressive. Combien de fois, avant ces premiers progrès, j'avais cherché sans les trouver, des objets favorables à l'imitation ! Combien il s'en offrait à mes yeux ! Ce n'était pas cependant que chaque site, ou chaque arbre réunît toute la beauté pittoresque que je pouvais désirer ; mais mon œil exercé ne voyait plus d'objet sans y démêler des formes qui me plaisaient, ou des caractères qui fixaient mon attention. Je n'apercevais plus d'arbre qui n'eût quelques branches bien jetées, quelque masse de feuillage agréablement disposé, quelque partie du tronc dont la singularité fût piquante. Une pierre isolée me donnait l'idée d'un rocher ; je l'exposais au soleil sur le point de vue le plus relatif à ma pensée ; et donnant dans ma pensée plus d'étendue aux proportions, j'y découvrais les plus brillans effets du clair-obscur, des demi-teintes et des reflets. Mais lorsque de cette manière nous recherchons nos parties dans la nature, nous devons nous garder de ne pas nous laisser entraîner trop par le singulier. Recherchons le beau et le noble dans les formes, en ménageant avec goût les formes qui ne sont que bizarres. C'est l'idée de la noble simplicité de la nature qui doit modérer un essor qui porterait l'artiste au goût du

merveilleux, à l'exagération, peut-être même au chimérique, et l'éloignerait par-là du vraisemblable, qui est la vérité des imitations.

Quant à la manière dont j'exécutais mes études, elles n'étaient ni des dessins rendus, ni de simples esquisses. Plus une partie de mon sujet me semblait intéressante, plus j'en terminais au premier coup la représentation.

Il est des artistes qui se contentent de dérober à la hâte, par de simples croquis, un tableau rendu que la nature leur présente. Ils réservent de suppléer à loisir ce qui manque à leur esquisse. Qu'arrive-t-il? L'habitude de leur manière l'emporte sur l'idée qu'ils ont prise trop légèrement, et le caractéristique de l'objet s'échappe et disparaît. Qui pourra suppléer à ce mérite? Ce ne sera ni la magie du coloris, ni les effets du clair-obscur, ils pourront séduire un moment ; mais l'œil sévère cherchera le vrai, le naturel, et, ne le trouvant point, se détournera de l'ouvrage avec dédain.

Mais si je voulais faire usage de mes études faites d'après la nature dans l'invention d'un ensemble, j'y trouvais de quoi m'intimider et m'embarrasser. Je tombais dans ces détails factices, qui ne s'accordaient plus avec la simplicité des parties que j'avais dérobées à la nature. Je ne voyais pas dans mes paysages le grand, le noble, l'harmonie, cet effet touchant dans l'ensemble. J'étais donc obligé d'avoir recours

aux maîtres qui me parurent exceller le plus dans la composition.

Éverdingen, que je n'ai point encore nommé, m'offrit souvent alors cette simplicité champêtre qui plaît même dans les contrées où règne la plus grande variété : je trouvais dans ses ouvrages des torrens impétueux, des roches brisées et couvertes d'épaisses broussailles, des lieux agrestes où la pauvreté trouve un asile heureux dans la plus simple chaumière.

Cependant si sa touche hardie et spirituelle était capable de m'inspirer, je ne crus pas qu'il fût le seul dont il fallait suivre l'exemple. Je pensai même qu'il n'était pas inutile d'avoir appris, avant de l'imiter, à peindre les rochers dans un meilleur goût. Dietrich me l'enseigna. Les morceaux qu'il a composés dans ce genre sont tels, qu'on dirait que c'est Éverdingen qui les a faits, mais qu'il s'est surpassé lui-même.

Swanefeld, à son tour, m'offrit la noblesse des idées. J'admirai l'effet prodigieux de son exécution, et celui des lumières reflétées qui rejaillissent d'une manière si piquante sur ses grandes masses d'ombres. Salvator-Rosa m'entraînait souvent par la chaleur et la fougue de son génie; Rubens, par la hardiesse de ses compositions, par le brillant de son coloris, par le choix de ses sujets. Mais les deux Poussin et Claude le Lorain m'attachèrent enfin uniquement. C'est dans leurs ouvrages que je trouvai jointes la

noblesse et la vérité. Ce n'est pas une simple et servile imitation de la nature ; c'est un choix du beau le plus sublime et le plus intéressant. Un génie poétique réunit dans les deux Poussin tout ce qui est grand, tout ce qui est noble. Ils nous transportent dans ces temps pour lesquels l'histoire, et surtout la poésie, nous remplissent de vénération, dans ces pays où la nature n'est point sauvage, mais surprenante dans sa variété, où, sous le ciel le plus heureux, chaque plante acquiert toute sa perfection. Les fabriques qui ornent les tableaux de ces artistes célèbres, offrent le goût épuré de l'architecture antique. Les figures ont le maintien noble, la démarche assurée ; c'est ainsi que nous nous représentons les Grecs et les Romains, lorsque notre imagination, dans l'enthousiasme de leurs grandes actions, se transporte aux siècles de leur gloire et de leur prospérité. Le calme et l'aménité règnent surtout dans les contrées qu'a su créer le pinceau du Lorain. La seule vue de ces tableaux excite cette émotion douce, ces sensations délicieuses que le spectacle d'une nature choisie a droit de porter dans notre âme. Ses campagnes sont riches sans confusion ; elles sont variées sans désordre ; mais toutes présentent l'idée de la paix et du bonheur. C'est toujours une terre fortunée qui prodigue ses bienfaits à ceux qui l'habitent, un ciel pur et serein sous lequel tout germe et tout fleurit. Non content de me remplir des

principes et des beautés que m'offraient les ouvrages de ces grands maîtres de l'art, j'essayai de retracer de mémoire les principaux traits qui m'avaient frappés dans ces beaux modèles. Je copiai quelques-uns de leurs ouvrages, et je conserve ces essais, qui me rappellent et la route que j'ai suivie et les guides qui me l'ont ouverte. De cette méthode que je m'étais formée, il me reste l'habitude utile de tracer, pour en mieux garder le souvenir, les compositions et les sites des ouvrages qui m'intéressent particulièrement. Peut-être regardera-t-on ce soin comme superflu, puisque les gravures faites d'après les plus beaux tableaux pourraient m'en donner des images plus exactes. Mais la peine que j'ai prise lorsque je les ai tracées moi-même, m'en fait conserver une idée plus durable. Combien de collections d'estampes et de dessins ressemblent à ces nombreuses bibliothèques, dont les possesseurs ne tirent aucuns profits!

Cependant, lorsque je m'étais attaché trop long-temps à penser d'après les maîtres que j'avais choisis, j'éprouvais une timidité plus grande. S'agissait-il d'inventer, surchargé, pour ainsi dire, des grandes idées des célèbres artistes, je reconnaissais ma faiblesse; et, humilié de mon peu de force, je sentais combien il était difficile de les atteindre. Je remarquais combien, par une imitation trop continue, l'imagination perd son essor. Le célèbre Frey en est un exem-

ple, et le plus grand nombre des graveurs confirme cette observation. En effet, les ouvrages de leur composition, sont en général ce qu'ils ont fait de plus médiocre. Occupés sans cesse à rendre les idées des autres, astreints à les copier avec la plus scrupuleuse exactitude, cette fougue d'imagination, sans laquelle on n'invente point, s'affaiblit ou se perd. Effrayé par ces réflexions, j'abandonnai mes originaux, je quittai mes guides, et me livrant à mes propres idées, je me prescrivis des sujets, je me donnai des problèmes à résoudre. Je cherchai à connaître ainsi ce qui pouvait mieux convenir à mes faibles talens. J'observais ce qui m'était le plus difficile, et je découvrais à quelles études il me fallait désormais porter ma plus grande attention. Alors les difficultés commencèrent à disparaître. Mon courage s'augmenta. Je sentis que mon imagination s'étendait en prenant des forces. Malheur aux artistes et aux poètes, serviles esclaves de leurs modèles! Ils ressemblent à l'ombre qui suit le corps jusque dans ses moindres mouvemens. Je me gardai bien cependant d'abandonner l'usage que je m'étais fait de dérober à la nature un trait, un souvenir de ce qu'elle m'offrait de singulier, de piquant ou d'agréable. Toujours fourni de ce qui m'était nécessaire, toujours attentif à ce qui se présentait à mes yeux, n'ayant point honte de me retirer un moment à part, pour remplir mes tablettes, un

tableau, une estampe, un site, un effet, un groupe, une physionomie, tout me faisait tribut, et mes esquisses, ou mes croquis mêmes étaient, pour mon imagination, une espèce de chiffre qui lui rappelait des idées dont, sans cela, la trace rapide et légère se serait infailliblement échappée. Une pensée conçue dans la première chaleur, un effet dont on est rempli au premier coup d'œil, ne sera jamais aussi bien rendu que par le trait qu'on en forme, à l'instant qu'on en est frappé. Dans ces premières émotions si précieuses à saisir, il n'est pas juqu'au médiocre qui ne puisse occasioner quelques pensées heureuses. Quel poëte n'a pas enfanté quelquefois un bon vers, dont un vers médiocre lui donnait l'idée ! C'était un diamant informe, il l'a brillanté. Les œuvres de Mérian, à qui l'on ne rend pas assez de justice, renferment des vérités prises dans la nature avec le plus beau choix : qu'est-ce qui peut donc déguiser leur mérite ? Le ton insipide de l'exécution. Donnez à ces arbres et à ces fonds la légèreté de Waterloo; répandez sur ses rochers et sur toute sa composition plus de variété, vous verrez naître des effets brillans, dont l'éclat et l'agrément feraient honneur au génie, et dont la disposition et les fonds se trouvent tout entiers dans Mérian. Mais ce n'est pas assez d'avoir sans cesse sous les yeux, et la nature et les excellens ouvrages des grands maitres, lisez encore l'histoire de l'art et celle des

artistes. Cette lecture étend le cercle de nos connaissances ; elle nous rend attentifs aux différentes révolutions arrivées dans l'empire des arts; elle porte ceux qui les exercent à s'occuper plus fortement de ce qui doit être leur objet principal. Comment ne pas s'intéresser au sort d'un homme dont nous admirons les talens? Comment ne pas rechercher et voir avec intérêt les ouvrages d'un homme dont le caractère et le sort nous ont touchés ? Pourrait-on connaître la vénération avec laquelle on parle des grands artistes et de leurs ouvrages immortels, sans concevoir une plus haute idée de l'importance de l'art ? Peut-on être instruit de l'ardeur infatigable avec laquelle ils ont travaillé pour atteindre la perfection, sans se sentir soulagé des peines que l'on a prises ? Jusques à leurs fautes nous instruisent, jusques à leurs malheurs nous attachent.

Mais puisque je me suis écarté de la pratique de l'art, pour m'étendre à quelques idées théoriques; puisque j'indique les moyens de nourrir l'imagination et d'élever le génie, je dois recommander aux jeunes artistes la lecture des bons poëtes. Quel secours peut leur être plus utile pour épurer leur goût, exalter leurs idées et féconder leur imagination? Le poëte et le peintre, rivaux et amis, empruntent de la même source, puisent dans la nature, et se communiquent leurs richesses, tous deux suivant des règles analogues.

De la variété sans confusion, voilà le grand principe de toutes leurs compositions. Enfin, la même délicatesse de tact et de goût doit les guider dans le choix des circonstances, des images, des détails et de l'ensemble. Que d'artistes seraient plus heureux dans leur choix, que de poètes mettraient plus de vérité dans leurs tableaux et de pittoresque dans leur expression, si les uns et les autres savaient réunir la connaissance approfondie des deux arts!

Les anciens, et surtout les Grecs, dont la langue est si poétique, dont les tableaux sont si vrais, ne connaissaient point la belle facilité de nos poètes modernes, qui, pour avoir entassé des images et des figures prises au hasard, osent s'attribuer le mot du Corrége, et s'écrient: « Nous aussi nous sommes des peintres! » Qu'ils lisent ce que M. Webb a écrit sur le beau dans la peinture; rien ne prouve mieux ce que j'avance que la manière dont il développe ses principes. Il les éclaircit presque toujours par quelques passages tirés des grands poètes de l'antiquité, et nous montre ainsi que ces génies supérieurs ont vraiment connu le beau et le sublime des arts, bien éloignés sans doute de l'idée que s'en forment ceux de nos poètes qui s'adressent à Durer pour peindre les grâces, ou à Rubens pour rendre cette beauté idéale qui doit caractériser une déesse, ou le plus haut degré de la beauté d'une mortelle.

Mais pour revenir aux arts dont je m'occupe,

que je plains le paysagiste insensible que les peintures sublimes de Thompson ne peuvent inspirer! En lisant les descriptions de ce grand maître, on croit voir les tableaux de nos plus fameux artistes. On pourrait transporter sur la toile et réaliser ce qu'il décrit dans ses scènes variées; c'est tantôt la simplicité de Berghem, de Potter, ou de Roos, tantôt la grâce et l'aménité du Lorain. Souvent l'on y retrouve ce caractère noble et grand du Poussin, et, par des oppositions si précieuses pour l'effet, le ton mélancolique et sauvage de Salvator Rosa. Qu'il me soit permis de rappeler, à cette occasion, un de nos poètes presque oublié, Brockes, qui, observant la nature jusque dans ses détails, doué d'un sentiment vif et délicat, recevait les impressions les plus douces, et se sentait ému des moindres circonstances. Une plante couverte de rosée et frappée par l'éclat du soleil, allumait son enthousiasme. Un oiseau inquiet du sort de ses petits, le remplissait d'intérêt. Ses tableaux, il est vrai, trop recherchés, peuvent être justement critiqués; mais ils ne sont pas moins un riche magasin de peintures et d'images empruntées de la nature, et dans lesquelles elle se reconnaît comme dans une glace fidèle qui ne supprime rien de ce qui lui est offert.

Faudra-t-il donc, diront quelques artistes, en laissant échapper un sourire ironique, faudra-il donc joindre à tant d'études qui nous sont né-

cessaires, celles qui appartiennent aux littérateurs et aux savans? Faudra-t-il lire ou peindre? Si vous faites cette question, quel besoin d'y répondre? Ah! vous peindrez sans aucun secours les débris d'une étable et des paysans ivres. Efforcez-vous alors de prodiguer les effets du clair-obscur et la magie de la couleur, vous aurez au moins, sans fatiguer votre génie, le mérite d'une exécution brillante; mais n'aspirez pas à flatter l'esprit et à toucher les âmes; n'exigez que des yeux le tribut qui n'est dû qu'à la main.

Voilà, mon cher ami, les observations que mes études m'ont occasionées; voici le plan que je me suis formé. Le succès ne dépend point de mes seuls désirs; ce n'est point à moi, c'est au public qu'est réservé le droit de me juger. Mais je crois avoir celui d'avancer que la méthode la plus prompte et la plus sûre est de travailler alternativement d'après les chefs-d'œuvre des grands maîtres et d'après la nature, et d'apprendre ainsi à comparer la plus belle expression de l'art avec la nature même, et les beautés de la nature avec les ressources de l'art.

Si, dans les circonstances où je me suis trouvé, il ne m'a pas été possible de parvenir plus loin, au moins j'ai senti, avec un respect religieux, combien de réflexions et d'études sont nécessaires pour atteindre les sublimes hauteurs d'un art divin. Quel sera donc le sort de ceux qui ne joindront pas le travail obstiné à la méditation habi-

tuelle? Que l'artiste qui méprise ou néglige ces grands moyens, renonce à la récompense qui n'est due qu'aux âmes actives et sensibles. Il n'est point de réputation pour lui, si le goût de son art ne devient pas une passion violente; si les heures qu'il emploie à les cultiver ne sont pas les plus délicieuses de sa vie; si l'étude n'est pas sa véritable existence et son premier bonheur; si la société des artistes n'est pas celle qui lui plaît le plus; si, la nuit même, les idées de son art n'occupent pas, ou ses veilles, ou ses songes; si, le matin, il ne vole pas à son atelier avec un nouveau transport. Malheur à lui surtout s'il se borne à flatter le mauvais goût de son siècle, s'il se complaît dans les frivolités applaudies, s'il ne travaille pour la véritable gloire, pour la postérité! Jamais elle ne fera mention de lui, jamais son nom ne sera répété, jamais ses ouvrages n'échaufferont les désirs, ou ne toucheront l'âme des mortels fortunés qui chérissent les arts, qui honorent leurs favoris, et qui recherchent leurs ouvrages.

Cette lettre passe déjà les bornes que je m'étais prescrites. Souffrez cependant, monsieur, que j'y joigne encore les souhaits que je forme depuis long-temps pour une entreprise qui contribuerait sans doute aux progrès des arts du dessin.

Les jeunes artistes me paraissent désirer des méthodes claires et concises qui les guident. Je souhaiterais que l'on composât des livres d'élé-

mens à l'usage des élèves et des maîtres. Nous avons quelques ouvrages excellens ; mais ils ne sont ni assez simples, ni assez pratiques pour ceux qui commencent. Dans l'ouvrage que je propose, il faudrait premièrement exposer les règles fondamentales de l'art avec toute la clarté et toute la précision possibles ; il faudrait ensuite les appliquer à différens exemples ; il serait nécessaire que ces exemples fussent tirés des gravures faites d'après les meilleurs tableaux des grands maîtres. Pour chaque branche de l'art, on développerait la méthode la plus sûre, on indiquerait les principaux ouvrages et les plus fameux artistes de ce genre. Les élémens de Preysler sont presque généralement adoptés dans l'Allemagne. On en tourmente les jeunes gens ; cependant les contours de ce maître sont souvent incorrects. Ses têtes ont un caractère commun. Quelques élémens de dessin qui ont paru dans les pays où l'on exerce les arts, présentent des exemples qui ne peuvent guider sûrement les jeunes artistes, parce que le trait en est trop négligé, et que la correction est la base sur laquelle doit s'établir l'instruction. Je pense qu'il serait encore important d'ajouter aux méthodes dont je viens de donner l'idée, un recueil des descriptions exactes des meilleurs tableaux qui existent en tout genre, et des gravures de ces tableaux faites avec le plus grand soin. Un examen de ces ouvrages, d'après les véritables principes de l'art, se-

rait une excellente leçon. Il est vrai qu'il serait difficile de l'étendre jusqu'à la couleur ; mais l'accord du clair-obscur y pourrait être discuté, et des observations sur les rapports qu'il a avec l'harmonie du coloris, suppléeraient en partie à ce qu'on pourrait désirer, et ne pourraient manquer d'intéresser et d'instruire l'artiste et le connaisseur. Il serait essentiel, dans le plan que je propose, de ne choisir que les meilleures compositions de chaque âge ; il ne faudrait s'attacher qu'à celles où se fait remarquer particulièrement le caractère de leur temps et de leur école.

Les descriptions que l'on trouve dans le livre de Boydels, dans les écrits de Winkelmann, de Hagedron, de Richardson et de quelques autres, pourraient servir de modèle. Celle du tableau d'autel du chevalier Mengs, à Dresde, insérée dans la Bibliothèque des belles-lettres et des beaux-arts, tome III, est un chef-d'œuvre qui suppose la connaissance la plus profonde de toutes les parties de l'art. Aussi, l'ouvrage dont je trace l'idée ne peut être utile qu'autant qu'il sera traité par les plus grands artistes ou les connaisseurs les plus instruits. Ce n'est qu'aux Hagedorn, aux Casanove, aux Wattelet, aux Cochin, etc., qu'il est permis de l'entreprendre.

FIN DE LA LETTRE SUR LE PAYSAGE.

LETTRES

TIRÉES

DU PARESSEUX.

AVIS

SUR CES LETTRES.

Les trois lettres que l'on va lire furent adressées, dans le courant de 1759, à un journal hebdomadaire, connu à Londres sous le titre du *Paresseux*. Elles sont attribuées à Reynolds. On y trouvera la même pureté de goût et la même sûreté de jugement qui distinguent les notes sur le poëme de Dufresnoy, et c'est à ces traits que nous croyons devoir les rapporter à l'artiste, dont les excellens conseils, aujourd'hui dignes d'être classiques pour toutes les écoles, ont guidé pendant vingt années révolues, l'académie de peinture de la Grande-Bretagne. Tout le monde sait que Reynolds fut le fondateur de cet établissement, auquel il fut enlevé en 1792.

Dans la première de ces lettres, il blâme l'attachement servile à des règles, bonnes en elles-mêmes, mais auxquelles il ne voudrait pas que l'on sacrifiât les effets heureux obtenus d'une autre manière et les beautés d'ordre supérieur, puisque les règles sont faites pour conduire le talent à ces nobles résultats. Aussi se contente-t-il de demander qu'on en saisisse l'esprit, sans s'imposer la loi de les suivre avec une minutieuse exactitude, malheureusement très-propre à refroidir le génie.

Toujours conséquent à ses principes, Reynolds,

dans la seconde lettre, explique ce qu'il entend par l'imitation de la nature ; et il démontre fort bien qu'il ne s'agit pas ici de cette copie des détails matériels et accidentels auxquels les artistes flamands ont attaché tant d'importance : ainsi, avant la représentation des traits du visage, place-t-il celle de l'expression, qui lui donne son vrai caractère. Ne voulant pas que le peintre s'abaisse à n'attendre, de son art, qu'un simple procédé mécanique d'exécution, c'est l'air habituel de la physionomie que le docte professeur demande dans un portrait; et il exige, dans un tableau du haut style, un intérêt de sentiment et une vérité d'ensemble qui, seuls, parviennent à rendre la scène présente au spectateur, et le spectateur participant de ce qui se passe sous ses yeux. Loin d'exclure d'un louable travail les inspirations qui l'échauffent et le soutiennent, Reynolds invite les jeunes artistes à s'abandonner quelquefois à leur enthousiasme. Il est vrai que, leur offrant alors Raphaël et Michel-Ange pour modèles, il peut accepter la solidarité attachée à ce conseil, et même aux fautes qui peuvent en être la suite ; car, comme le dit très-bien ce maître, si l'on s'égare avec Michel-Ange, au moins est-on sûr que ces erreurs n'auront rien de commun et d'insipide. Les rêves du génie valent encore mieux que les froides conceptions de la médiocrité réveillée, ou qui croit l'être, dans son existence monotone et méthodique.

Quant à la troisième épître, piquante par les idées et par la manière de les déduire, nous sommes forcés d'avouer qu'elle renferme quelque chose de paradoxal. Sans accuser le goût et la raison de Reynolds, qui a donné assez de preuves de l'un et de l'autre pour nous interdire de les mettre en doute, nous

croyons qu'il se trompe étrangement, quand il disserte ici sur le sentiment de la beauté et sur son origine.

Tout en reconnaissant, avec l'écrivain anglais, que ce sentiment, pour s'expliquer ce qu'il est à lui-même et pour se graduer d'une manière précise, a besoin de s'exercer par la comparaison, nous ne penserons jamais qu'il devienne un produit de la coutume et de l'habitude. En effet, nous sommes peu disposés à croire, avec Reynolds, que, si on montrait, pour la première fois, la plus belle femme possible à un homme resté sans aucune relation antérieure de cette sorte, celui-ci éprouverait de l'embarras à décider si elle est jolie ou non; encore moins dirions-nous, avec le même auteur, que cet homme, ayant devant lui une belle et une laide femme, ne saurait à laquelle donner la préférence, s'il n'en avait jamais vues d'autres.

A notre avis, l'erreur est manifeste en ce que la comparaison peut nous conduire à déterminer dans notre esprit les différentes idées du beau, mais qu'elle est inutile pour nous enseigner l'absence et la présence de cette qualité. Le sentiment seul nous parlerait assez dès l'instant où une belle femme s'offrirait à nos regards, fût-elle la première de son espèce à paraître ainsi devant nous. C'est ici que, la convenance des organes avec la destination nous révélant l'harmonie d'une belle nature coordonnée aux besoins de la nôtre, nous serions invinciblement entraînés vers l'objet par lequel nous viendrait l'avis de cet accord. Ce sentiment croîtrait même en intensité par le contraste de la laideur et de la beauté mises en opposition, telles qu'on nous les présente dans le second cas. Si l'on prétendait que la laideur, exposée à

des yeux qui ne se seraient encore arrêtés sur aucune femme, ne laisserait pas de produire un effet attractif par l'unique influence des sexes, nous l'accorderions, parce qu'on nous concéderait également que l'homme, soumis à cette loi, ne ferait que subir une nécessité organique, sans ressentir cette douce émotion de contentement intérieur, dont seraient certainement accompagnés ses rapports avec une autre femme beaucoup mieux traitée de la nature.

A ma grande surprise, il me semble voir Reynolds courir à plaisir vers un paradoxe, par une supposition tout-à-fait inexacte dans ses résultats, quand il avance que, si nous étions plus accoutumés à la difformité qu'à la beauté, nous n'attacherions pas à cette première l'idée avec laquelle nous nous la représentons aujourd'hui. Il va même jusqu'à supposer que l'idée contraire prendrait place dans notre imagination.

A cela, nous répondrons que la seule conséquence de la beauté et de la laideur mises en parallèle, quoique la laideur eût l'avantage d'une apparition plus fréquente, serait de nous porter à idolâtrer la beauté, dont les traits auraient d'autant mieux la certitude de subjuguer notre esprit, qu'ils seraient plus rares, tandis que l'aspect souvent renouvelé de son antagoniste ne ferait qu'accroître nos dégoûts. Dans le petit opéra de *la Belle et la Bête*, par Grétry et Marmontel, les yeux de Zémire finissent, il est vrai, par se familiariser avec la forme hideuse d'Azor, et on n'en murmure pas; mais le poète eût menti à la marche du cœur humain, si ce prodige, rapporté à la touchante bonté d'un être disgracié de la nature, au lieu de se passer dans la solitude, s'était opéré mal-

gré la présence d'un beau et charmant jeune homme.

Reynolds semblerait avoir voulu nous apprendre par cette lettre, dans laquelle on retrouve une assez forte teinte d'*humour*, que, tout en combattant les torts de l'imagination, il n'avait pas tellement rompu avec cette magicienne, qu'elle n'accourût à ses ordres pour colorer les jeux de son esprit.

Aussi, nous serions tentés de voir dans ce morceau un de ces articles piquans d'originalité que l'on s'amuse à jeter dans une feuille publique, avec le seul désir d'embarrasser ou d'aiguiser l'attention de ceux qui la parcourent.

Cependant cette dernière lettre a cela de remarquable, que l'écrivain y repousse la doctrine du beau idéal, à laquelle il resta constamment étranger. Après avoir comparé les formes primordiales et fixes des êtres animés aux oscillations d'un pendule vibrant en diverses directions qui ont le même point central, il ajoute que, comme celles-ci traversent toutes ce centre, on trouvera de même que la nature produit plus souvent la beauté parfaite, qu'elle ne tombe dans une espèce particulière de difformité; l'une est l'exception, l'autre est la règle.

Telle est aussi notre profession de foi. Le type général des espèces a été arrêté : il est BEAU par excellence, et la nature y conforme presque toujours ses ouvrages, de manière à donner à l'ensemble de chacun une perfection que ne pourrait atteindre l'esprit de l'homme dans ses conceptions créatrices les plus heureuses, ou dans le rapprochement des plus belles parties, à l'aide desquelles il essaierait de constituer un tout.

Nous avons plus amplement expliqué notre doc-

trine sur cette matière par les *réflexions* qui suivent le poème de Dufresnoy, telles qu'on a pu les lire dans ce volume *, où nous les avons déposées sans aucune intention (on nous rendra la justice de le croire) de désenchanter l'artiste au milieu de travaux déjà assez pénibles. Tout notre désir est de lui épargner de vaines recherches, entre autres, celle du beau idéal ou romantique, qui a semblé une heureuse découverte du dernier siècle, tandis qu'elle n'est, dans l'exacte vérité, qu'un pas rétrograde vers le gothique, le mystérieux et les illusions retardataires du moyen âge. Ainsi, les amateurs du genre romantique le sont également de l'idéal. Aux uns, comme aux autres, il faut de la fantasmagorie avec un monde vaporeux, peuplé d'ombres légères, de formes aériennes, et placé sous l'empire des idées rêveuses ou terribles. Nous nous proposons de prouver quelque jour que l'idéalisme, par la nature même des alimens dont il se nourrit, loin de signaler nos progrès dans l'ordre social, nous ramènerait, en ligne directe, vers les siècles que notre espèce se félicite d'avoir laissés derrière elle.

Il est bon de dire ici que l'auteur des lettres qu'on va lire ne fut pas, dans son temps, un ouvrier froid et méthodique. Dans toutes ses compositions, Reynolds a sacrifié aux grâces, et les grâces n'ont pas dédaigné son encens. Ses tableaux de femmes et d'enfans, qu'il se plaisait à grouper ensemble, jouissent

* Ceux de nos lecteurs qui souhaiteraient un examen plus étendu de cet ancien problème du Beau, dont la solution n'importe pas moins à la morale qu'aux beaux-arts, les trouveront dans les ouvrages indiqués à la page 103 de ce volume.

d'une renommée due aux contours moelleux, au jet léger de draperies, et aux charmans airs de têtes avec lesquels il sut les embellir. Les estampes auxquelles ils ont servi de modèles, s'en ressentent encore. Elles ont conservé quelque chose d'enchanteur ; nous serions tentés de dire, d'angélique, qui transpire à travers l'incorrection d'une copie peu soignée. Cet artiste excella principalement dans le portrait : nous en prenons à témoin le mot fin et spirituel de l'auteur de *Tristram Shandi :* « Je ne répondrais pas du portrait » de ma tante, s'il était peint par Reynolds. »

<div style="text-align: right">K......</div>

LETTRES

TIRÉES

DU PARESSEUX.

~~~~~~~~~~~~~~~~~~~~~~~~~~~~~~~~~~~~~~

## I.

## AU PARESSEUX.

J'AI été fort satisfait du ridicule que vous jetez sur ces critiques superficiels, dont le jugement, quoique souvent juste, pour autant qu'il puisse s'étendre, ne s'élève cependant jamais au delà des beautés inférieures, et qui, incapables de saisir l'ensemble, ne s'attachent qu'à quelques parties, et prétendent décider de cette manière du mérite des grands ouvrages. Mais il y a une autre espèce de critiques qui sont bien pires que les premiers : ceux-ci décident d'après des règles étroites et souvent fausses, lesquelles, quand même elles seraient vraies et fondées sur la nature, ne les aideraient pas beaucoup à porter un jugement exact sur les beautés sublimes des ouvrages de génie; car toute partie d'un art qu'on peut exécuter ou critiquer d'après une méthode,

n'est plus le fruit du génie, lequel n'admet que des perfections qui sont hors des limites des règles. Quant à moi, je conviens que je suis un *paresseux*, et que j'aime à juger d'après les perceptions qui se présentent immédiatement à mon esprit, sans prendre la peine de réfléchir; et je suis persuadé que tout homme chez qui ces perceptions ne sont pas exactes, fera de vains efforts pour y suppléer par des règles d'une autorité assez forte pour le mettre à même de raisonner plus savamment, mais non avec plus de justesse. Une autre raison qui a amorti mon goût pour l'étude de la critique, c'est que les critiques, autant que j'ai pu l'observer, se privent eux-mêmes du plaisir que procurent les arts libéraux, en même temps qu'ils font profession de les cultiver et de les admirer; car comme ces règles sont toujours quintessenciées, elles les portent tellement à la contention, qu'au lieu de remettre les rênes de leur imagination entre les mains des maîtres, leur esprit froid et compassé est constamment occupé à examiner si l'ouvrage qu'ils analysent est conforme aux règles strictes de l'art.

Quant à ceux qui sont déterminés à exercer le métier de critique en dépit de la nature, et sans avoir même une grande disposition pour la lecture et pour l'étude, je leur conseillerais de prendre plutôt le titre de connaisseur, lequel s'acquiert avec beaucoup plus de facilité que celui de critique en matière d'arts et de poésie. En impri-

mant dans leur mémoire les noms de quelques peintres avec de légères notions sur leur mérite en général, et un petit nombre de règles académiques, dont il leur est facile de s'instruire en fréquentant les artistes, ils parviendront bientôt à être de fameux connaisseurs.

C'est avec un homme de cette trempe que j'allai voir, la semaine dernière, les cartons de Hampton-Court. Il ne fait que d'arriver d'Italie; c'est par conséquent un connaisseur; aussi ne parle-t-il sans cesse que de la grâce de Raphaël, de la pureté du Dominiquin, de la science du Poussin, des airs de tête du Guide, de la grandeur du goût des Carache, de la sublimité et du grand contour de Michel-Ange, sur lesquels il s'étend avec toute la volubilité de langue ordinaire chez cette espèce d'orateurs, qui n'attachent aucune idée à leurs paroles.

En passant par les appartemens pour nous rendre à la galerie, je lui fis observer un portrait en pied de Charles I$^{er}$, peint par Van-Dych, comme une parfaite représentation du caractère, ainsi que de la figure de ce prince. Il convint que ce portrait était fort beau; mais qu'il y manquait de l'esprit et du contraste, et qu'on n'y trouvait point la ligne ondoyante, sans laquelle il est impossible, selon lui, qu'une figure ait de la grâce. Lorsque nous entrâmes dans la galerie, je crus m'apercevoir qu'il était occupé à se rappeler les règles d'après lesquelles il voulait criti-

quer Raphaël. Je ne parlerai point de ses observations sur les Parques, comme étant trop petites, ni d'autres critiques lumineuses de cette espèce, jusqu'à ce que nous arrivâmes à la Prédication de saint Paul. « C'est là, me dit-il, le carton que je regarde comme le plus beau. Quelle noblesse, quelle dignité dans la figure de saint Paul! Et cependant quelle noblesse Raphaël n'aurait-il pas pu y ajouter encore, si de son temps on avait connu l'art du contraste ; mais surtout la ligne ondoyante, qui seule constitue la grâce et la beauté! On n'aurait pas vu une seule figure debout posée également sur les deux pieds, ni deux mains étendues en avant de la même manière. Quant à ses draperies, il n'y a pas le moindre art dans leur jet. » — Le tableau suivant représente la Mission de saint Pierre. — « Ici, dit notre critique, il y a douze figures droites ; quel dommage que Raphaël n'ait pas connu le principe de la pyramide; il aurait placé les figures du milieu du tableau sur un terrain plus élevé, ou aurait représenté celles des extrémités baissées ou couchées ; ce qui aurait donné au groupe non-seulement une forme pyramidale, mais un admirable contraste par la disposition variée des figures. Et véritablement j'ai souvent regretté qu'un aussi grand génie que Raphaël n'ait pas vécu dans notre siècle éclairé, où l'on a su réduire l'art en principes, et qu'il n'ait pas été élevé dans une de nos académies modernes : quels chefs-d'œu-

vre magnifiques n'aurions-nous pas pu espérer alors de son divin pinceau ! »

Je ne vous entretiendrai pas davantage des observations de mon critique, qu'il vous sera facile maintenant, je pense, de suivre par vous-même. Il est vraiment curieux de remarquer que dans le même temps qu'on affecte une grande admiration pour une réputation établie, on puisse former des objections contre les qualités mêmes par lesquelles cette réputation a été acquise.

Les critiques ne cessent de se plaindre de ce que Raphaël n'a pas eu le coloris et l'harmonie de Rubens, ou le clair-obscur de Rembrandt; sans considérer combien l'harmonie brillante du premier, où l'affectation du second, aurait nui à la dignité de Raphaël : cependant Rubens possédait une grande harmonie, et Rembrandt entendait bien le clair-obscur ; mais ce qui forme une beauté dans une classe inférieure de la peinture, devient un défaut dans une classe plus élevée; de même que la tournure vive et légère qui forme l'âme et la beauté de l'épigramme, ne convient point à la majesté du poëme épique.

Pour conclure, je remarquerai qu'il ne faut pas inférer de ce que je viens de dire, que je prétende que les règles ne sont absolument pas nécessaires ; j'ai voulu blâmer seulement cette servile attention à une minutieuse exactitude, laquelle se trouve quelquefois contraire à des

beautés d'un ordre supérieur, et se perd dans l'éclat d'un vaste génie.

Je ne sais si vous croyez que la peinture puisse former un sujet d'attention générale. Il se pourrait qu'en insérant cette lettre, vous encourussiez le blâme que mériterait un homme qui, chargé de porter la parole à un auditoire, lui tournerait le dos pour ne s'entretenir qu'avec une seule personne.

Je suis, etc.

## II.

## AU PARESSEUX.

La complaisance avec laquelle vous avez reçu ma première lettre sur la peinture, m'encourage à vous communiquer quelques nouvelles idées sur le même sujet.

Parmi les peintres et les écrivains qui ont parlé de la peinture, il y a une maxime générale qu'ils répètent sans cesse. *Imitez la Nature* est leur règle invariable; mais je n'en connais aucun qui ait jamais expliqué la manière dont il faut entendre cette règle; ce qui fait que chacun la prend dans le sens le plus ordinaire; c'est-à-dire que les objets soient représentés naturellement, quand ils ont le relief nécessaire pour qu'ils paraissent véritables et réels. Il semblera singulier peut-être d'entendre discuter ce sens de la règle; mais il faut considérer que si le talent d'un peintre consistait seulement dans cette espèce d'imitation, la peinture perdrait de sa dignité, et ne serait plus considérée comme un art libéral, et comme sœur de la poésie; cette imitation tenant purement à la partie mécanique, dans laquelle l'esprit le plus borné est toujours sûr de réussir le mieux; car le peintre qui a du génie

ne peut s'arrêter à des choses médiocres, auxquelles l'esprit n'a aucune part : et quel droit a la peinture de se dire sœur de la poésie, si ce n'est par le pouvoir qu'elle exerce sur l'imagination ? C'est ce pouvoir qui est le but du peintre ; c'est dans ce sens qu'il étudie la nature, et souvent il remplit son dessein, même en n'étant pas naturel, dans le sens limité de ce mot.

Le grand style de la peinture veut qu'on évite avec soin cette minutieuse attention, laquelle y convient aussi peu que le style poétique à l'histoire. Les ornemens poétiques détruisent cet air de vérité et de simplicité qui doit caractériser l'histoire ; car l'essence de la poésie consiste à s'écarter du simple récit, et à s'approprier tous les ornemens qui peuvent plaire à l'imagination. Vouloir joindre les beautés des deux styles, et mêler l'école flamande avec celle d'Italie, c'est marier des choses contraires et qui ne peuvent subsister ensemble, puisqu'elles détruisent réciproquement leurs effets. Le peintre italien ne s'attache qu'aux grandes idées générales et invariables qui sont inhérentes à la nature, tandis que le peintre flamand s'arrête à la vérité littérale et à la scrupuleuse exactitude des détails de la nature modifiée par accident, s'il m'est permis de m'exprimer de la sorte. L'attention qu'on donne à ces petits détails est la cause réelle de cette grande vérité qu'on admire dans les tableaux flamands ; laquelle, si l'on veut que ce soit une

beauté, est certainement d'un ordre inférieur, qui doit, sans contredit, céder la première place à la beauté d'un rang plus élevé, puisque l'une ne saurait être obtenue sans qu'on ne sacrifie l'autre.

Si l'on me demandait mon opinion sur le mérite du mécanisme, et s'il aurait pu donner un nouveau degré de perfection aux ouvrages de Michel-Ange? Je répondrais sans hésiter que ces chefs-d'œuvre perdraient par-là une grande partie de l'effet qu'ils produisent maintenant sur les esprits susceptibles de grandes et nobles idées. On peut dire que ces productions sont tout génie, tout âme : pourquoi donc vouloir les charger d'une matière épaisse, qui ne pourrait que détruire le but que l'auteur s'est proposé, en ralentissant la marche de l'imagination?

Si l'on veut que ce soit là une idée extravagante produite par l'enthousiasme, je répondrai simplement que ceux qui la critiquent ne sont pas familiarisés avec les ouvrages des grands maîtres. Il est fort difficile de déterminer exactement le degré d'enthousiasme que demandent les arts de la peinture et de la poésie. Il est possible qu'on puisse donner une trop grande latitude à l'imagination, ainsi qu'on peut la trop restreindre; et si par la première manière on produit des monstres incohérens, on tombe par l'autre dans une froide insipidité, ce qui est pour le moins aussi mauvais. Une connaissance intime des passions

et le bon sens, et non le sens commun seul, doivent en déterminer les limites. On a pensé (et je crois que c'est avec raison) que Michel-Ange a outre-passé quelquefois ces bornes; je me rappelle même avoir vu des figures de lui, dont il serait difficile de décider si elles sont sublimes au dernier degré, ou absolument ridicules. On pourrait comparer ces défauts à des rêves du génie; mais ils ont du moins le mérite de n'être jamais insipides; et quelle que soit l'idée que puissent inspirer les ouvrages de Michel-Ange, ils échapperont toujours au mépris.

C'est du style le plus sublime, et particulièrement de celui de Michel-Ange, l'Homère de la peinture, que j'ai voulu vous parler ici. D'autres genres sont susceptibles de cette imitation exacte de la nature, qui fait le principal mérite du genre le plus médiocre; mais en peinture comme en poésie, le plus grand style est celui qui tient le moins de la nature commune.

On peut sans crainte recommander un peu plus d'enthousiasme aux peintres modernes; et le trop en cela n'est certainement pas le défaut du temps où nous vivons. Les peintres d'Italie paraissent avoir déchu continuellement à cet égard, depuis le siècle de Michel-Ange jusqu'à celui de Carle Maratte; et depuis ce dernier jusqu'à nos jours, ils sont tombés, de plus en plus, dans l'extrême insipidité qui les caractérise aujourd'hui. Il est donc inutile de remarquer que

quand je mets les peintres de l'école d'Italie en opposition avec ceux de l'école flamande, ce n'est pas des modernes que je veux parler, mais des chefs des anciennes écoles de Rome et de Bologne; et je n'entends pas non plus par peintres italiens ceux de l'école de Venise, qu'on peut regarder comme les Flamands de l'Italie. Il ne me reste plus qu'un mot à dire aux peintres ; savoir, qu'ils ne doivent pas se glorifier beaucoup du talent qu'ils peuvent avoir d'imiter fidèlement la nature, ainsi que je conseille aux connaisseurs de ne pas comparer sur-le-champ un peintre à Raphaël ou à Michel-Ange, parce qu'il a peint un chat ou un violon avec assez de vérité, pour que ces objets semblent sortir du tableau, comme on dit communément.

## III.

## AU PARESSEUX.

En parlant, dans ma dernière lettre, de la pratique différente des peintres italiens et flamands, j'ai observé que « le peintre italien ne » s'attache qu'aux grandes idées générales et in- » variables de la nature. »

Je fus conduit au sujet de cette lettre par l'idée de déterminer la cause originale de cette marche des maîtres italiens. Si je puis prouver que, par ce choix, ils rassemblèrent les plus belles parties de la nature, cela nous fera connaître combien leurs principes étaient fondés sur la raison, et nous indiquera, en même temps, l'origine de nos idées de la beauté.

Je pense qu'on m'accordera sans difficulté, que personne ne peut juger si quelque animal est beau dans son espèce, ou s'il est mal conformé, tant qu'il n'a vu qu'un seul individu de cette espèce ; et l'on en peut dire autant de la figure humaine ; de manière que si un homme aveugle-né, et à qui on donnerait la vue, venait à apercevoir la plus belle femme possible, il se trouverait embarrassé de décider si elle est jolie ou non ; comme il serait également indécis de

déterminer à laquelle il faudrait qu'il donnât la préférence, si on lui en présentait une fort belle et une très-laide à la fois, et avant qu'il en eût jamais vue d'autre. Il faut donc avoir contemplé plusieurs individus d'une même espèce avant de pouvoir prononcer sur leur beauté. Si l'on demande comment on parvient à avoir une connaissance plus exacte par l'observation d'un grand nombre? je répondrai que par la seule vue de plusieurs individus on acquiert, même sans y songer, la faculté de distinguer les petits défauts et les excroissances qui altèrent sans cesse la surface des ouvrages de la nature, des formes générales et invariables qu'elle produit le plus constamment, et qui semblent être toujours le but de ses productions.

C'est ainsi que la forme générale des brins d'herbe et des feuilles d'un même arbre est invariable, quoique d'ailleurs il n'y en ait pas deux qui soient parfaitement semblables. Le naturaliste examine certainement un grand nombre de feuilles avant que d'en choisir une pour modèle; car s'il prenait la première qui se présenterait à lui, elle pourrait, par accident ou autrement, avoir une forme qui permettrait à peine de connaître qu'elle appartient à telle ou telle espèce: il préfère donc, comme le peintre, la plus belle, c'est-à-dire, celle qui présente de la manière la plus distincte la forme générale de l'espèce qu'il veut décrire.

On peut dire que chaque espèce d'animal a, de même que chaque espèce de végétal, une forme fixe et déterminée vers laquelle la nature tend sans cesse, comme différens rayons qui vont se perdre dans un centre commun. On peut aussi les comparer aux oscillations du pendule vibrant en diverses directions par-dessus un seul point central ; et comme celles-ci croisent toutes le centre, quoique chacune passe par quelque autre point, on trouvera de même que la nature produit plus souvent la beauté parfaite que la difformité : je ne veux pas dire la difformité en général, mais quelque espèce particulière de difformité. Citons pour exemple une partie du visage, le nez, qui est considéré comme beau quand son dos décrit une ligne droite : voilà donc la forme centrale, qu'on rencontre plus souvent que la forme convexe, concave ou telle autre forme irrégulière qu'on pourrait imaginer. Comme nous sommes par conséquent plus accoutumés à la beauté qu'à la difformité, nous pouvons en conclure que c'est pour cette raison que nous l'approuvons et l'admirons, comme nous admirons et approuvons les modes et les costumes par la seule raison que nous y sommes habitués ; de sorte que, quoiqu'on ne puisse pas dire que la coutume ou l'habitude est la cause de la beauté, elle est néanmoins incontestablement la cause de ce que nous y donnons notre approbation ; et je suis persuadé que si nous étions plus accoutumés

à la difformité qu'à la beauté, nous n'attacherions plus à la difformité l'idée qu'on y attache aujourd'hui, mais celle de la beauté; de même que *oui* servirait de négatif, et *non* d'affirmatif, si l'on s'accordait généralement à changer la signification de ces deux mots.

Celui qui voudrait pousser plus loin cet argument, et prétendrait de former un criterium général de la beauté relativement à ses différentes espèces, ou de montrer pourquoi une espèce est plus belle qu'une autre, devrait commencer par prouver qu'il y a réellement une espèce plus belle qu'une autre*. On conviendra facilement que nous préférons, et avec raison, l'une à l'autre; mais il ne s'ensuit pas de là que nous la regardons comme d'une plus belle forme; car nous n'avons pas de type qui puisse servir à déterminer notre

---

* Cela est vrai : et pourtant Reynolds n'oublie-t-il pas trop ici l'état de la question ? Il ne s'agit pas en effet d'une espèce comparée à une autre, car toutes ont certainement leur beauté relative; mais comme il l'a dit lui-même, il s'agit des individus d'une seule espèce comparés entre eux. Or, la belle et la laide femme, dont l'écrivain parlait tout à l'heure, appartenant à la même espèce, c'est entre elles que le débat devait avoir lieu : nous persistons à croire que la conclusion serait conforme aux principes exposés dans notre avis sur la présente lettre; car, s'il n'y a pas de type général, d'après lequel on puisse se permettre de prononcer entre les espèces, chacune en possède un sur lequel on doit juger les individus qui lui appartiennent.

jugement. Celui qui dit qu'un cygne est un plus bel oiseau qu'un pigeon, ne donne guère plus à entendre, sinon qu'il a plus de plaisir à voir le premier que le second ; soit à cause de ses mouvemens souples et gracieux, soit parce que c'est un animal plus rare; tandis que celui qui préfère le pigeon, y est porté peut-être par l'idée d'innocence qu'il associe toujours à celle de cet oiseau. Mais si l'on veut établir cette préférence sur la beauté des formes qui résulte d'une gradation particulière de la masse du corps, de l'ondulation d'une courbe, de la direction d'une ligne, ou de tel autre jeu de l'imagination qu'on prendra pour type des formes, on se trouvera continuellement en contradiction avec soi-même, et l'on s'apercevra à la fin que la nature ne veut pas être assujettie à de pareilles règles bornées. Parmi les différentes causes pour lesquelles nous préférons une partie de ses ouvrages à une autre, les plus générales, selon moi, sont la coutume et l'habitude, qui, dans un certain sens, rendent le blanc noir et le noir blanc. C'est l'habitude seule qui fait qu'on préfère la couleur des Européens à celle des Éthiopiens; tandis que ces derniers préfèrent leur teint au nôtre. Je suis persuadé qu'on conviendra sans peine que si l'un de leurs peintres voulait donner une idée de la déesse de la beauté, il la représenterait certainement noire, avec des lèvres épaisses, un nez épaté et une chevelure de laine crépue ; et je pense même

qu'il pécherait contre la nature s'il faisait autrement; car d'après quel titre lui contestera-t-on la justesse de mon idée? Nous disons, il est vrai, que les formes et la couleur de l'Européen doivent être préférées à celles d'un habitant de l'Éthiopie; mais je ne sache pas qu'on puisse en alléguer d'autre raison, que celle que nous y sommes plus accoutumés. Il est absurde de dire que la beauté possède un pouvoir attrayant, qui s'empare d'une manière irrésistible de l'esprit, et le pénètre d'amour; puisque les philosophes noirs sont autant autorisés à tirer à cet égard la même conclusion que peuvent l'être les philosophes blancs.

Les peuples blancs et noirs doivent être considérés, relativement à la beauté, comme formant des genres différens, ou au moins comme des espèces différentes du même genre, de l'une à l'autre desquelles on ne peut tirer aucune conséquence, ainsi que je l'ai déjà observé.

On veut que la nouveauté soit une des causes de la beauté. Il est vrai que la nouveauté est bien une des raisons qui font qu'on admire un objet; mais peut-on dire qu'un objet est beau, parce qu'il est rare? La beauté produite par la couleur, comme lorsqu'on préfère un oiseau à un autre à cause de sa robe, quoiqu'ils aient d'ailleurs la même forme, n'a rien de commun avec l'argument qui n'a que la forme seule pour objet. Je n'ai considéré ici la beauté que relativement à

la forme seule. Il est nécessaire de fixer ce sens limité; car il ne saurait y avoir de conclusion, lorsque le sens d'un mot peut s'appliquer à toutes les choses qu'on approuve. On peut dire avec autant de raison qu'une rose est belle à cause de son odeur agréable, qu'on peut dire qu'un oiseau est beau par la couleur seule de son plumage. En employant le mot de beauté, nous n'entendons pas toujours par-là une plus belle forme, mais quelque chose de précieux par sa rareté, son utilité, sa couleur, ou quelque autre propriété. On dit qu'un cheval est un bel animal; mais si le cheval n'avait pas de meilleures qualités qu'une tortue, je doute fort qu'on prétendît alors qu'il est doué de beauté.

On veut encore que la convenance soit une autre cause de la beauté; mais, en supposant qu'en juges experts nous pussions décider de la forme qui convient le mieux pour donner de la force et de l'agilité à un animal, il n'est pas moins vrai que nous prononçons sur sa beauté, avant que d'avoir eu le temps de juger de cette convenance.

On peut inférer de ce qui a été dit, qu'en comparant une espèce avec une autre, nous trouverons que les ouvrages de la nature sont tous également beaux; que ce n'est donc que par habitude ou par quelque association d'idées, que notre préférence est déterminée; et que, dans des individus de la même espèce, la beauté est le

médium ou le centre de toutes leurs différentes formes.

Pour conclure donc, je dirai, par forme de corollaire, que s'il a été prouvé que le peintre, en se livrant aux idées générales et invariables de la nature, produit la beauté, il doit en résulter qu'en s'arrêtant aux petits détails et aux différences accidentelles, il s'écartera de la règle universelle, et déparera ses ouvrages par des difformités.

FIN DES LETTRES TIRÉES DU PARESSEUX.

# DE ARTE GRAPHICA.

# DE ARTE GRAPHICA.

---

Ut pictura poësis erit; similisque poësi
Sit pictura, refert par æmula quæque sororem,
Alternantque vices et nomina; muta poësis
Dicitur hæc, pictura loquens solet illa vocari.
Quod fuit auditu gratum cecinêre poëtæ;
Quod pulchrum aspectu pictores pingere curant;
Quæque poëtarum numeris indigna fuêre,
Non eadem pictorum operam studiumque merentur:
Ambæ quippe sacros ad religionis honores
Sidereos superant ignes, aulamque tonantis
Ingressæ, Divûm aspectu, alloquioque fruuntur,
Oraque magna Deûm, et dicta observata reportant,
Cœlestemque suorum operum mortalibus ignem.
Indè per hunc orbem studiis coëuntibus errant,
Carpentes quæ digna sui, revolutaque lustrant
Tempora, quærendis consortibus argumentis.
Denique quæcumque in cœlo, terrâque, marique
Longiùs in tempus durare, ut pulchra, merentur,

Nobilitate suâ claroque insignia casu,
Dives et ampla manet pictores atque poëtas
Materies, indè alta sonant per sæcula mundo.
Nomina, magnanimis heroibus inde superstes
Gloria, perpetuòque operum miracula restant;
Tantus inest divis honor artibus atque potestas!
Non mihi Pieridum chorus hîc, nec Apollo vocandus,
Majus ut eloquium numeris, aut gratia fandi
Dogmaticis illustret opus rationibus horrens:
Cum nitidâ tantùm et facili digesta loquelâ,
Ornari præcepta negent, contenta doceri.
Nec mihi mens animusve fuit constringere nodos
Artificum manibus, quos tantùm dirigit usus;
Indolis ut vigor indè potens obstrictus hebescat,
Normarum numero, immani geniumque moretur:
Sed rerum ut pollens ars cognitione, gradatim
Naturæ se se insinuet, verique capacem
Transeat in genium, geniusque usu induat artem.

*præceptum 1. De pulchro.*

  Præcipua imprimis artisque potissima pars est,
Nosce quid in rebus natura crearit ad artem
Pulchrius, idque modum juxtà, mentemque vetustam,
Quâ sinè barbaries cœca et temeraria pulchrum
Negligit, insultans ignotæ audacior arti,
Ut curare nequit, quæ non modo noverit esse;
Illud apud veteres fuit undè notabile dictum,
( *Nil pictore malo securius atque poëtâ.* )

  Cognita amas, et amata cupis, sequerisque cupita,

Passibus assequeris tandem quæ fervidus urges :
Illa tamen, quæ pulchra decent, non omnia casus
Qualiacumque dabunt, etiamve simillima veris :
Nam quamcunque, modo servili, haud sufficit ipsam
Naturam exprimere ad vivum, sed ut arbiter artis,
Seliget ex illa tantùm pulcherrima pictor :
Quodque minus pulchrum, aut mendosum corriget ipse
Marte suo, formæ veneres captando fugaces.

II.
De
relatione
in praxi.

Utque manus grandi nil nomine practica dignum
Assequitur, purum arcanæ quam deficit artis
Lumen, et in præceps abitura ut cœca vagatur ;
Sic nihil ars, operâ manuum privata, supremum
Exequitur, sed languet iners uti vincta lacertos ;
Dispositumque typum non linguâ pinxit Apelles.
Ergo licet totâ normam haud possimus in arte
Ponere ( cùm nequeant quæ sunt pulcherrima dici ),
Nitimur hæc paucis, scrutati summa magistræ
Dogmata naturæ, artisque exemplaria prima
Altiùs intuiti ; sic mens habilisque facultas
Indolis excolitur, geniumque scientia complet,
Luxuriansque in monstra furor compescitur arte :
*Est modus in rebus, sunt certi denique fines,*
*Quos ultrà citràque nequit consistere rectum.*

III.
De
rumento.

His positis, erit optandum thema nobile, pulchrum
Quodque venustatum circà formam atque colorem
Sponte capax, amplam emeritæ mox præbeat arti
Materiam, retegens aliquid salis et documenti.

## DE ARTE

INVENTIO.
Picturæ
prima pars.

Tandem opus aggredior, primòque occurrit in albo
Disponenda typi concepta potente Minervâ
Machina, quæ nostris *inventio* dicitur oris.
   Illa quidem priùs ingenuis instructa sororum
Artibus Aonidum, et Phœbi sublimior æstu.

VI.
Dispositio,
operis totius
œconomia.

   Quærendasque inter posituras, luminis, umbræ,
Atque futurorum jam præsentire colorum
Par erit harmoniam, captando ab utrisque venustum.

V.
delitas argumenti.

Sit thematis genuina ac viva expressio juxtà
Textum antiquorum, propriis cum tempore formis.

VI.
ane rejiciendum.

   Nec quod inane, nihil facit ad rem, sive videtur
Improprium, minimèque urgens, potiora tenebit
Ornamenta operis; tragicæ sed lege sororis,
Summa ubi res agitur, vis summa requiritur artis.
Ista labore gravi, studio, monitisque magistri
Ardua pars nequit addisci rarissima: namque
Ni priùs æthereo rapuit quod ab axe Prometheus
Sit jubar infusum menti cum flamine vitæ,
Mortali haud cuivis divina hæc munera dantur,
Non uti Dædaleam licet omnibus ire Corinthum.
Ægypto informis quondam pictura reperta,
Græcorum studiis et mentis acumine crevit.
Egregiis tandem illustrata et adulta magistris,
Naturam visa est miro superare labore.
   Quos inter graphidos Gymnasia prima fuêre,
Portus Athenarum, Sycion, Rhodos, atque Corinthus,
Disparia inter se, modicùm ratione laboris;

Ut patet ex veterum statuis, formæ atque decoris
Archetypis, queis posterior nil protulit ætas
Condignum, et non inferiùs longè arte, modoque.

VII. *mphis, positura, cturæ dapars.*
Horum igitur vera ad normam positura legetur
Grandia, inæqualis, formosaque partibus amplis
Anteriora dabit membra, in contraria motu
Diverso variata, suo librataque centro;
Membrorumque sinus, ignis flammantis ad instar,
Serpenti undantes flexu, sed lævia, plana,
Magnaque signa, quasi sine tubere subdita tactu.
Ex longo deducta fluant, non secta minutim,
Insertisque toris, sint nota ligamina juxtà
Compagem anathomes, et membrificatio græco
Deformata modo, paucisque expressa lacertis,
Qualis apud veteres; totoque Eurithmia partes
Componat, genitumque suo generante sequenti
Sit minus, et puncto videantur cuncta sub uno;
Regula certa licet nequeat prospectica dici,
Aut complementum graphidos, sed in arte juvamen
Et modus accelerans operandi, ut corpora falso
Sub visu in multis referens mendosa labascit:
Nam geometralem nunquam sunt corpora juxtà
Mensuram depicta oculis, sed qualia visa.

VIII. *Varietas in figuris.*
Non eadem formæ species, non omnibus ætas
Æqualis, similisque color, crinesque figuris:
Nam, variis velut orta plagis, gens dispare vultu.

IX.
*Figura sit una cum membris et vestibus.*
 Singula membra suo capiti conformia fiant,
 Unum idemque simul corpus cum vestibus ipsis:

X.
*Mutorum actiones imitandæ.*
 Mutorumque silens positura imitabitur actus.

XI.
*Figura princeps.*
 Prima figurarum, seu princeps dramatis ultrò,
 Prosiliat mediâ in tabulâ, sub lumine primo,
 Pulchrior antè alias, reliquis nec operta figuris.

XII.
*Figurarum globi seu cumuli.*
 Agglomerata simul sint membra, ipsæque figuræ
 Stipentur, circumque globos locus usque vacabit;
 Ne malè dispersis dum visus ubique figuris
 Dividitur, cunctisque operis fervente tumultu
 Partibus implicitis, crepitans confusio surgat.

XIII.
*Positurarum diversitas in cumulis.*
 Inque figurarum cumulis non omnibus idem
 Corporis inflexus, motusque, vel artubus omnes
 Conversis pariter non connitantur eodem,
 Sed quædam in diversa trahant contraria membra,
 Transverseque aliis pugnent, et cætera frangant.
 Pluribus adversis adversam oppone figuram,
 Pectoribusque humeros, et dextera membra sinistris.
 Seu multis constabit opus, paucisve figuris.

XIV.
*Tabulæ libramentum.*
 Altera pars tabulæ vacuo ne frigida campo
 Aut deserta siet, dum pluribus altera formis
 Fervida, mole suâ supremam exurgit ad oram:
 Sed tibi sic positis respondeat utraque rebus,
 Ut si aliquid sursùm se parte attollat in unâ,
 Sic aliquid parte ex aliâ consurgat, et ambas
 Æquiparet, geminas cumulando æqualiter oras.

# GRAPHICA.

XV. Pluribus implicitum personis drama, supremo
In genere, ut rarum est, multis ita densa figuris
Rarior est tabula excellens; vel adhuc fere nulla
Præstitit in multis, quod vix bene præstat in unâ:
Quippe solet rerum nimio dispersa tumultu
Majestate carere gravi requieque decorâ,
Nec speciosa nitet vacuo nisi libera campo.
Sed si, opere in magno, plures thema grande requirat
Esse figurarum cumulos, spectabitur unâ
Machina tota rei, non singula quæque seorsim.

XVI. Præcipua extremis raro internodia membris
Abdita sint: sed summa pedum vestigia nunquam.

XVII. Gratia nulla manet, motusque, vigorque figuras
Retrò aliis subter majori ex parte latentes,
Ni capitis motum manibus comitentur agendo.

XVIII. Difficiles fugito aspectus, contractaque visu
Membra sub ingrato, motusque, actusque coactos,
Quodque refert signis rectos quodammodo tractus,
Sive parallelos plures simul, et vel acutas,
Vel geometrales (ut quadra, triangula) formas;
Ingratamque pari signorum ex ordine quamdam
Symmetriam: sed præcipua in contraria semper
Signa volunt duci transversa, ut diximus antè.
Summa igitur ratio signorum habeatur in omni
Composito; dat enim reliquis pretium, atque vigorem.

XIX. Non ita naturæ astanti sis cuique revinctus,
Hanc præter nihil ut genio studioque relinquas;

Nec sinè teste rei naturâ, artisque magistrâ
Quidlibet ingenio, memor ut tantummodo rerum,
Pingere posse putes; errorum est plurima sylva,
Multiplicesque viæ, benè agendi terminus unus,
Linea recta velùt sola est, et mille recurvæ:
Sed juxtà antiquos naturam imitabere pulchram,
Qualem forma rei propria, objectumque requirit.

**XX.**
*Signa antiqua naturæ modum constituunt.*

Non te igitur lateant antiqua numismata, gemmæ,
Vasa, typi, statuæ, cœlataque marmora signis;
Quodque refert specie veterum post secula mentem;
Splendidior quippe ex illis assurgit imago,
Magnaque se rerum facies aperit meditanti;
Tunc nostri tenuem secli miserebere sortem,
Cum spes nulla siet rediturræ æqualis in ævum.

**XXI.**
*Sola figura quomodo tractanda.*

Exquisita siet formâ, dum sola figura
Pingitur, et multis variata coloribus esto.

**XXII.**
*Quid in pannis observandum.*

Lati amplique sinus pannorum, et nobilis ordo
Membra sequens, subter latitantia lumine et umbrâ
Exprimat, ille licet transversus sæpe feratur,
Et circumfusos pannorum porrigat extrà
Membra sinus, non contiguos, ipsisque figuræ
Partibus impressos, quasi pannus adhæreat illis;
Sed modicè expressos cum lumine servet et umbris:
Quæque intermissis passim sunt dissita vanis
Copulet, inductis subterve, superve lacernis,
Et membra ut, magnis paucisque expressa lacertis,
Majestate aliis præstant, formâ atque decore,

GRAPHICA. 325

Haud secus in paunis, quos supra optavimus amplos,
Perpaucos sinuum flexus, rugasque, striasque,
Membra super versus faciles inducere praestat.
Naturaeque rei proprius sit pannus : abundans
Patriciis; succinctus erit crassusque bubulcis
Mancipiisque; levis teneris, gracilisque puellis.
Inque cavis maculisque umbrarum aliquandò tumescet,
Lumen ut excipiens, operis quâ massa requirit
Latiùs extendat, sublatisque aggreget umbris.

XXIII.
*multùm
*ferat ad
*le orna-*   Nobilia arma juvant virtutum, ornantque figuras,
*entum.* Qualia musarum, belli, cultusque Deorum.

XXIV.
*mentum
mi et
marum.*   Nec sit opus nimiùm gemmis auroque refertum,
Rara etenim magno in pretio, sed plurima vili.

XXV.
*totypus.*   Quae deindè ex vero nequeunt praesente videri,
Prototypum prius illorum formare juvabit.

XXVI.
*venientia
rerum
a scenâ.*   Conveniat locus atque habitus, ritusque decusque,
Servetur; sit nobilitas, Charitumque venustas

XXVII.
*Charites
nobilitas.* (Rarum homini munus, coelo, non arte petendum).

XXVIII.
*quaeque
locum
in teneat.*   Naturae sit ubique tenor ratioquè sequenda.
Non vicina pedum tabulata, excelsa tonantis
Astra domus depicta gerent, nubesque notosque;
Nec mare depressum, laquearia summa vel orcum,
Marmoreamque feret cannis vaga pergula molem;
Congrua sed propriâ semper statione locentur.

XXIX.
*ffectus.*   Haec praeter, motus animorum et corde repostos
Exprimere affectus, paucisque coloribus ipsam
Pingere posse animam, atque oculis praebere videndam,

*Hoc opus, hic labor est: pauci quos æquus amavit*
*Jupiter, aut ardens evexit ad ætherea virtus,*
*Dis similes potuere manu miracula tanta.*
Hos ego rhetoribus tractandos desero, tantum
Egregii antiquum memorabo sophisma magistri :
*Verius affectus animi vigor exprimit ardens,*
*Solliciti nimium quam sedula cura laboris.*

<small>XXX.
Gothorum
ornamenta
fugienda.</small>

Denique nil sapiat Gotthorum barbara trito
Ornamenta modo, sæclorum et monstra malorum ;
Queis, ubi bella, famem et pestem, discordia, luxus,
Et Romanorum res grandior intulit orbi,
Ingenuæ periere artes, periere superbæ
Artificum moles ! sua tunc miracula vidit
Ignibus absumi pictura, latere coacta
Fornicibus, sortem et reliquam confidere cryptis,
Marmoribusque diu sculptura jacere sepultis.
Imperium interea scelerum gravitate fatiscens,
Horrida nox totum invasit, donoque superni
Luminis indignum, errorum caligine mersit,
Impiaque ignaris damnavit secla tenebris:
Unde coloratum graiis huc usque magistris
Nil superest, tantorum hominum quod mente modoque

<small>CHROMATICE.
Tertia pars
Picturæ.</small>

Nostrates juvet artifices, doceatque laborem ;
Nec qui chromatices nobis hoc tempore partes
Restituat, quales Zeuxis tractaverat olim,
Hujus quando, magâ velut arte, æquavit Apellem
Pictorum archigraphum, meruitque coloribus altam

# GRAPHICA.

Nominis æterni famam toto orbe sonantem.
Hæc quidem ut in tabulis fallax, sed grata, venustas,
Et complementum Graphidos (mirabile visu!)
Pulchra vocabatur, sed subdola lena sororis:
Non tamen hoc lenocinium, fucusque, dolusque
Dedecori fuit unquam; illi sed semper honori,
Laudibus et meritis; hanc ergo nosse juvabit.

    Lux varium vivumque dabit, nullum umbra colorem.
    Quò magis adversum est corpus lucisque propinquum,
Clarius est lumen, nam debilitatur eundo.
Quò magis est corpus directum oculisque propinquum,
Conspicitur melius; nam visus hebescit eundo.
    Ergo in corporibus quæ visa adversa rotundis
Integra sunt, extrema abscedant perdita signis
Confusis, non præcipiti labentur in umbram
Clara gradu, nec adumbrata in clara alta repente
Prorumpant; sed erit sensim hinc atque indè meatus
Lucis et umbrarum; capitisque unius ad instar,
Totum opus, ex multis quamquam sit partibus, unus
Luminis umbrarumque globus tantummodo fiet,
Sive duo vel tres ad summum, ubi grandius esset
Divisum pegma in partes statione remotas.
Sintque ita discreti inter se ratione colorum,
Luminis umbrarumque anteorsum, ut corpora clara
Obscura umbrarum requies spectanda relinquat,
Claroque exiliant umbrata atque aspera campo.
Ac veluti in speculis convexis eminet ante

Asperior re ipsâ vigor et vis aucta colorum
Partibus adversis, magis et fuga rupta retrorsum
Illorum est (ut visa minùs vergentibus oris),
Corporibus dabimus formas hoc more rotundas.
Mente modoque igitur plastes et pictor eodem
Dispositum tractabit opus; quæ sculptor in orbem
Atterit, hæc rupto procul abscedente colore
Assequitur pictor, fugientiaque illa retrorsum,
Jam signata minùs confusa coloribus aufert;
Anteriora quidem directè adversa, colore
Integra, vivaci, summo cum lumine et umbrâ
Antrorsum distincta refert velut aspera visu;
Sicque super planum inducit leucoma colores,
Hos velut ex ipsâ naturâ, immotus eodem
Intuitu, circum statuas daret inde rotundas.

**XXXII.**
*Corpora densa et opaca cum translucentibus.*

Densa figurarum, solidis quæ corpora formis
Subdita sunt, tactu non translucent, sed opaca
In translucendi spatio ut super aera, nubes
Lympida stagna undarum, et inania cætera debent
Asperiora illis prope circumstantibus esse,
Ut distincta magis firmo cum lumine et umbrâ,
Et gravioribus ut sustenta coloribus, inter
Aerias species subsistent semper opaca:
Sed contra procul abscedant perlucida densis
Corporibus leviora; uti nubes, aer et undæ.

**XXXIII.**
*Non duo ex cœlo lumina in tabulam æqualia.*

Non poterunt diversa locis duo lumina eâdem
In tabulâ paria admitti, aut æqualia pingi:

Majus at in mediam lumen cadet usque tabellam
Latiùs infusum, primis quà summa figuris
Res agitur, circumque oras minuetur eundo:
Utque in progressu jubar attenuatur ab ortu
Solis ad occasum paulatim, et cessat eundo,
Sic tabulis lumen, totâ in compage colorum,
Primo à fonte, minus sensim declinat eundo.
Majus ut, in statuis per compita stantibus urbis,
Lumen habent partes superæ, minus inferiores,
Idem erit in tabulis, majorque nec umbra vel ater
Membra figurarum intrabit color, atque secabit;
Corpora sed circum umbra cavis latitabit oberrans,
Atque ità quæretur lux opportuna figuris,
Ut latè infusum lumen lata umbra sequatur:
Unde nec immeritò fertur Titianus ubique
Lucis et umbrarum normam appellasse *Racemum*.

XXIV. Purum album esse potest propiùsque magisque remotum:
Cum nigro antevenit propriùs, fugit absque remotum;
Purum autem nigrum antrorsùm venit usque propinquum.
  Lux fucata suo tingit miscetque colore
Corpora, sicque suo, per quem lux funditur, aer.

XXV. Corpora juncta simul, circumfusosque colores
Excipiunt, propriumque aliis radiosa reflectunt.

XXVI. Pluribus in solidis liquidâ sub luce propinquis
Participes, mixtosque simul decet esse colores.
Hanc normam veneti pictores ritè sequuti
(Quæ fuit antiquis corruptio dicta colorum),

Cùm plures, opere in magno, posuere figuras,
Ne conjuncta simul variorum inimica colorum
Congeries formam implicitam et concisa minutis
Membra daret pannis, totam unamquamque figuram
Affini, aut uno tantùm vestire colore
Sunt soliti, variando tonis tunicamque togamque
Carbaseosque sinus, velamicum, in lumine et umbrâ
Contiguis circum rebus sociando colorem.

XXXVII.
*Aër interpositus.*
Quà minus est spatii aërii, aut quà purior aër,
Cuncta magis distincta patent, speciesque reservant:
Quàque magis densus nebulis, aut plurimus aër
Amplum inter fuerit spatium porrectus, in auras
Confundet rerum species, et perdet inanes.

XXXVIII.
*Distantiarum relatio.*
Anteriora, magis semper finita remotis,
Incertis dominentur et abscedentibus, idque
More relativo, ut majora minoribus extent.

XXXIX.
*Corpora procul distantia.*
Cuncta minuta procul Massam densantur in unam,
Ut folia arboribus sylvarum, et in æquore fluctus.

XL.
*Contigua et dissita.*
Contigua inter se coeant, sed dissita distent,
Distabuntque tamen grato et discrimine parvo.

XLI.
*Contraria extrema fugienda.*
Extrema extremis contraria jungere noli;
Sed medio sint usque gradu sociata coloris.

XLII.
*Tonus et color varit.*
Corporum erit tonus atque color variatus ubique;
Quærat amicitiam retrò, ferus emicet ante.

XLIII.
*Luminis delectus.*
Supremum in tabulis lumen captare diei
Insanus labor artificum, cum attingere tantùm
Non pigmenta queant; auream sed vespere lucem,

Seu modicam manè albentem, sive ætheris actam
Post hiemen nimbis transfuso sole caducam,
Seu nebulis fultam accipient, tonitruque rubentem.

XLIV.   Lœvia quæ lucent, veluti cristalla, metalla,
Ligna, ossa et lapides; villosa, ut vellera, pelles,
Barbæ, aqueique oculi, crines, holoserica, plumæ;
Et liquida, ut stagnans aqua, reflexæque sub undis
Corporeæ species et aquis contermina cuncta,
Subter ad extremum liquidè sint picta, superque
Luminibus percussa suis, signisque repostis.

XLV.   Area vel campus tabulæ vagus esto, levisque
Abscedat latus, liquidèque benè unctus amicis
Tota ex mole coloribus, unâ sive patellâ,
Quæque cadunt retrò in campum confinia campo.

XLVI.   Vividus esto color, nimio non pallidus albo,
Adversisque locis ingestus plurimus ardens;
Sed leviter parcèque datus vergentibus oris.

XLVII.   Cuncta labore simul coeant, velut umbrâ in eâdem.

XLVIII.   Tota siet tabula ex unâ depicta patellâ.

XLIX.   Multa ex naturâ speculum præclara docebit,
Quæque procul serò spatiis spectantur in amplis.

L.   Dimidia effigies, quæ sola, vel integra plures
Ante alias posita ad lucem, stet proxima visu,
Et latis spectanda locis; oculisque remota,
Luminis umbrarumque gradu sit picta supremo.

LI.   Partibus in minimis, imitatio justa juvabit
Effigiem, alternas referendo tempore eodem

Consimiles partes, cum luminis atque coloris
Compositis justisque tonis, tunc parta labore
Si facili et vegeto micat ardens, viva videtur.

**LII.**
*Locus tabulæ.*
Visa loco angusto tenerè pingantur, amico
Juncta colore graduque; procul quæ, picta feroci
Sint et inæquali variata colore, tonoque.
Grandia signa volunt spatia ampla ferosque colores.

**LIII.**
*Lumina lata.*
Lumina lata unctas simul undique copulet umbras

**LIV.**
*Quantitas luminis loci in quo tabula est exponenda.*
Extremus labor. In tabulas demissa fenestris
Si fuerit lux parva, color clarissimus esto:
Vividus at contra obscurusque in lumine aperto.

**LV.**
*Errores et vitia Picturæ.*
Quæ vacuis divisa cavis vitare memento;
Trita, minuta, simul quæ non stipata dehiscunt;
Barbara, cruda oculis, rugis fucata colorum,
Luminis umbrarumque tonis æqualia cuncta;
Fœda, cruenta, truces, obscœna, ingrata, chimeras,
Sordidaque et misera, et vel acuta, vel aspera tactu;
Quæque dabunt formæ temerè conjesta ruinam,
Implicitasque aliis confundent miscua partes.

**LVI.**
*Prudentia in pictore.*
Dumque fugis vitiosa, cave in contraria labi
Damna mali, vitium extremis nam semper inhæret.

**LVII.**
*Elegantium idæa tabularum.*
Pulchra gradu summo graphidos stabilita vetustæ
Nobilibus signis sunt grandia, dissita, pura,
Tersa, velut minimè confusa, labore ligata,
Partibus ex magnis paucisque efficta, colorum
Corporibus distincta feris, sed semper amicis.

**LVIII.**
*Pictor tyro.*
Qui bene cœpit, uti facti jam fertur habere

Dimidium; picturam ita nil sub limine primo
Ingrediens puer offendit damnosius arti,
Quàm varia errorum genera, ignorante magistro,
Ex pravis libare typis, mentemque veneno
Inficere, in toto quod non abstergitur ævo.

Nec graphidos rudis artis adhuc citò qualiacumque
Corpora viva super studium meditabitur ante,
Illorum quàm symetriam, internodia, formam
Noverit, inspectis docto evolvente magistro
Archetypis, dulcesque dolos præsenserit artis.

Plusque manu ante oculos, quàm voce, docebitur usus.
Quære artem quæcumque juvant, fuge quæque repugnant.
Corpora diversæ naturæ juncta placebunt,
Sic ea quæ facili contempta labore videntur,
Æthereus quippè ignis inest et spiritus illis.
Mente diù versata, manu celeranda repenti.
Arsque laborque operis, gratâ sic fraude, latebit.
Maxima deinde erit ars, nihil artis inesse videri.

Nec prius inducas tabulæ pigmenta colorum,
Expensi quàm signa typi stabilita nitescant,
Et menti præsens operis sit pegma futuri.

Prævaleat sensus rationi quæ officit arti
Conspicuæ, inque oculis tantummodo circinus esto.

Utere doctorum monitis, nec sperne superbus
Discere quæ de te fuerit sententia vulgi.
Est cæcus nam quisque suis in rebus, et expers
Judicii, prolemque suam miratur amatque.

Ast ubi consilium deerit sapientis amici,
Id tempus dabit, atque mora intermissa labori.
Non facilis tamen ad nutus et inania vulgi
Dicta levis mutabis opus, geniumque relinques :
Nam qui, parte suâ, sperat benè posse mereri
Multivagâ de plebe, nocet sibi, nec placet ulli.

LXIV. *Nosce te ipsum.*

  Cumque opere in proprio soleat se pingere pictor
( Prolem adeo sibi ferre parem natura suevit ),
Proderit imprimis pictori : γνῶθι σεαυτὸν.
Ut data quæ genio colat, abstineatque negatis.

  Fructibus utque suus nunquam est sapor, atque venustas
Floribus, insueto in fundo, præcoce sub anni
Tempore, quos cultus violentus et ignis adegit,
Sic nunquam nimio quæ sunt extorta labore,
Et picta invito genio, nunquam illa placebunt.

LXV. *Quod mente conceperis manu comproba.*

  Vera super meditando, manus, labor improbus adsit;
Nec tamen obtundat genium, mentisque vigorem!

LXVI. *Matutinum tempus labori aptum.*

  Optima nostrorum pars est matutina dierum :
Difficili hanc igitur potiorem impende labori.

LXVII. *Singulis diebus aliquid faciendum.*

Nulla dies abeat quin linea ducta supersit.

LXVIII. *Affectus inobservati et naturales.*

  Perque vias vultus hominum, motusque notabis
Libertate suâ proprios, positasque figuras
Ex se se faciles, ut inobservatus, habebis.

LXIX. *Non desint pugillares.*

  Mox quodcumque mari, terris et in aëre pulchrum
Contigerit, carthis propera mandare paratis,
Dum præsens animo species tibi fervet hianti.

  Non epulis nimis indulget pictura, meroque

Parcit, amicorum quantum ut sermone benigno
Exhaustam reparet mentem recreata ; sed inde
Litibus et curis in cœlibe libera vitâ,
Secessus procul à turbâ strepituque remotos,
Villarum rurisque beata silentia quærit ;
Namque recollecto, totâ incumbente Minervâ,
Ingenio rerum species præsentior extat,
Commodiùsque operis compagem amplectitur omnem.
 Infami tibi non potior sit avara peculî
Cura, auriquc fames, modicâ quàm sorte beato
Nominis æterni et laudis pruritus habendæ,
Condignæ pulchrorum operum mercedis in ævum !
 Judicium, docile ingenium, cor nobile, sensus
Sublimes, firmum corpus, florensque juventa,
Commoda res, labor, artis amor, doctusque magister,
Et quamcumque voles occasio porrigat ansam,
Ni genius quidam adfuerit sidusque benignum,
Dotibus his tantis, nec adhuc ars tanta paratur :
Distat ab ingenio longè manus. Optima doctis
Censentur quæ prava minus ; latet omnibus error ;
Vitaque tam longæ brevior, non sufficit arti;
Desinimus nam posse, senes cùm scire periti
Incipimus, doctamque manum gravat ægra senectus,
Nec gelidis fervet juvenilis in artubus ardor.
 Quare agite, ô juvenes, placido quos sidere natos
Paciferæ studia allectant tranquilla Minervæ,
Quosque suo fovet igne, sibique optavit alumnos !

Eia agite! atque animis ingentem ingentibus artem
Exercete alacres, dùm strenua corda juventus
Viribus extimulat vegetis, patiensque laborum est,
Dum vacua errorum nulloque imbuta sapore
Pura nitet mens, et rerum sitibunda novarum,
Præsentes haurit species atque humida servat!

LXX.
Ordo
studiorum.

In geometrali priùs arte parumper adulti
Signa antiqua super Graiorum addiscite formam;
Nec mora nec requies, noctùque diùque labori,
Illorum menti atque modo, vos donec agendi
Praxis ab assiduo faciles assueverit usu.

Mox ubi judicium emensis adoleverit annis,
Singula quæ celebrant primæ exemplaria classis
Romani, Veneti, Parmenses, atque Bononi,
Partibus in cunctis, pedetentim atque ordine recto,
Ut monitum suprà est, vos expendisse juvabit.

Hos apud invenit *Raphaël* miracula summo
Ducta modo, veneresque habuit quas nemo deinceps.
Quidquid erat formæ scivit *Bonarota* potenter.
*Julius*, à puero musarum eductus in antris,
Aonias reseravit opes, graphicaque poësi
Quæ non visa priùs, sed tantùm audita poëtis,
Ante oculos spectanda dedit sacraria Phœbi;
Quæque coronatis complevit bella triumphis
Heroum fortuna potens, casusque decoros,
Nobiliùs reipsâ antiquâ, pinxisse videtur.
Clarior antè alios *Corregius* extitit, ampla

Luce superfusâ circùm coeuntibus umbris,
Pingendique modo grandi, et tractando colore
Corpora. Amicitiamque, gradusque, dolosque colorum
Compagemque ità disposuit *Titianus*, ut indè
Divus apellatus, magnis sit honoribus auctus
Fortunæque bonis; quos sedulus *Annibal* omnes,
In propriam mentem atque modum, mirâ arte, coegit.
 Pluribus indè labor tabulas imitando juvabit
Egregias, operumque typos; sed plura docebit
Natura antè oculos præsens; nam firmat et auget
Vim genii; ex illâque artem experientia complet.
Multa supersileo quæ commentaria dicent.
 Hæc ego dum memoror subitura volubilis ævi
Cuncta vices, variisque olim peritura ruinis,
Pauca sophismata sum graphica immortalibus ausus
 Credere Pieriis. Romæ meditatus, ad Alpes,
Dum, super insanas moles inimicaque castra,
Borbonidum decus et vindex Lodoicus avorum
Fulminat, ardenti dextrâ, patriæque resurgens
Gallicus Alcides, premit Hispani ora Leonis.

FIN.

Contraste insuffisant

**NF Z 43**-120-14

www.ingramcontent.com/pod-product-compliance
Lightning Source LLC
Chambersburg PA
CBHW071616220526
45469CB00002B/369